大展好書　好書大展
品嘗好書　冠群可期

大展好書　好書大展
品嘗好書　冠群可期

武術特輯
131

楊式太極真功

孫以昭 著

大展出版社有限公司

以昭教授雅正：

傳承太極真功，

共創21世紀中華武術新天地。

師　蔣浩泉書贈

2009 年 10 月

老三先生楊健侯

大先生楊少侯

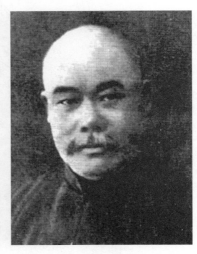

三先生楊澄甫

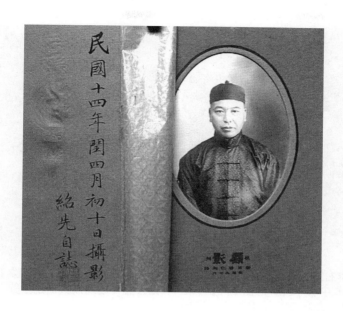

民國十四年閏四月初十日攝影

絽先自誌

師田兆麟先生

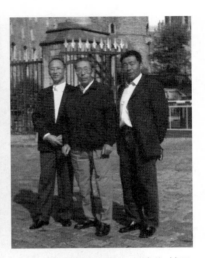

前排右為田兆麟師，左為師母；
後排中為大師兄田穎鍾（田
宏），右為二師兄田穎嘉，左為
三師兄田穎銳

正中為田穎嘉師兄，右邊為其子
田秉淵，左邊為其徒姚國欽

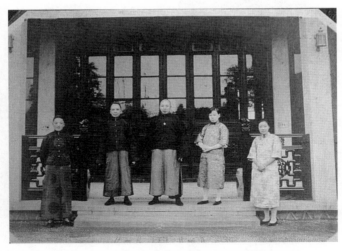

中為田師，左二為董柏臣師兄之父，左一為董柏臣師兄

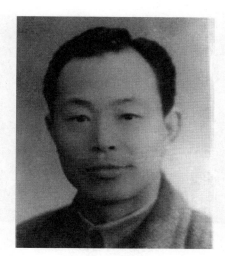

崇壽永師兄

王成杰師兄

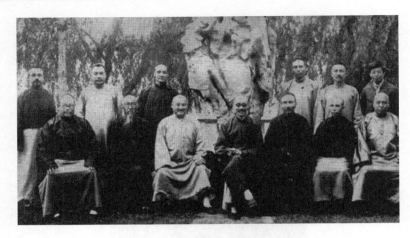

國術泰斗合影

自右而左，前排依次為田紹先師、鄭佐平、杜心五、李芳宸、劉百川、
孫祿堂、楊澄甫
後排依次為沈爾喬、黃文叔、褚桂亭、高振東、錢西樵、
蘇景由

作者簡介

孫以昭，1938年生，安徽壽縣人。1961年畢業於復旦大學歷史系中國古代史專業，安徽大學中文系教授。長期進行跨學科大文化研究，發表論文80餘篇，著有《三合齋論叢》《莊子散論》等8部著作。2004年8月退休。是年出版詩集《小卷葹詩稿》，2007年又出版CD光碟《純正姜韻——京劇名票孫以昭姜派小生唱腔選集》。五十一年來，潛心研習楊式太極拳，得田兆麟大師真傳，對於太極秘傳八段錦、老架、中架、推手、散手、劍、杆等均有很高的造詣，對於太極拳的功法亦有精深的研究。

序

　　太極拳為中國武術之奇葩，自創成以來一直秘密傳授，外人一般難窺門徑。清末，河北楊祿禪氏拜河南陳家溝陳長興氏為師，盡得其技。後祿禪公攜技北上，在北京與各路高手比武，名震一時。由於楊氏祖孫三代皆以授拳為業，辛勤傳授太極拳藝，遂使太極拳術逐漸為世人所知。

　　筆者少時即聞太極拳之神奇，心嚮往之而不得。大學畢業後，經人引領，開始習練楊式太極拳。幾年下來，感到頗有收穫。首先是體質有了明顯改善，面色紅潤，神清氣爽；其次是讀書、工作精力充沛，不覺費力，故長期教讀，身體未有不適之感；再次是習拳之後，氣沉心靜，可戒心浮氣躁之毛病。這些使我對太極拳的功用有了初步的認識，也引起了我進一步學習掌握太極拳技法要領的興趣。

　　不久，我來到上海讀研，研讀之餘，也一直在尋師訪友。這期間我又結識了幾位師友，對提高我的太極拳藝很有幫助，但與此同時，我也深深地感到提高太極拳藝之不易和太極拳名師之難求。

　　2003年博士畢業後，我來到安徽大學中文系工

作，來前已聞系裏孫以昭老師太極功夫極佳，因此常留意在心。及見面交談，乃知孫師上世紀50年代從學於著名的楊式太極拳家田兆麟先生，師祖辭世後，又得幾位師伯指點，再加上孫師本人天資聰穎，勤於鑽研，故太極功夫了得。

孫師系統地掌握了楊式太極八段錦、中架、老架、推手、散手、劍、杆等技藝功法。與其推手，常在人不經意間，即被發出丈外。我為其精湛的技藝所折服，於是投其門下，執弟子禮，而先生亦欣然接納。

我先是跟著孫師學習楊式太極拳中架，然後習楊式太極八段錦。此間，我也一直跟著先生習練太極推手。先生教拳，對每一個動作的要領、技法皆有詳細的說明，對太極拳理亦有深入的研究，就是對太極拳的歷史淵源以及目前太極拳界的現狀亦有較深切的瞭解，故其講解總能做到清楚明白，分析仔細透徹，評價恰當中肯，一些疑難問題經過他的分解、辨析後常常迎刃而解。

而先生又常是循循善誘，誨人不倦，這樣時間一久，學者就在不知不覺中提高了對太極拳的認識和理解，其太極拳水準自然也有了一定的提高。

先生上世紀60年代初畢業於復旦大學歷史系，後來到安徽工作。70年代末，調至安徽大學中文系任教，為古代文學專業教授、學科帶頭人。曾任古代文學教研室主任、黨支部書記、中國散文學會常務理事等職。先後在各類雜誌上發表論文80餘篇，並著有數部專著。

先生不僅在學術上造詣頗深，而且對太極拳也十分

喜愛，故其能數十年如一日，堅持不輟，練就了一身過硬的本領。不僅如此，先生還酷愛京劇，尤其喜愛姜派小生唱腔，其技法臻至爐火純青之地步，並出有姜派唱腔光碟。

先生在其詩集《小卷葹詩稿》之《自述》一詩中寫道：「學問亂彈（注：亂彈指京劇）太極拳，不離左右後和前。身懷至寶莫輕視，三合悠然享盡年。」其實，這正是先生一生的寫照和最好的概括。

先生退休後，練拳更為勤奮，技藝更為精湛，然常感念田師之教誨，對目前太極拳的現狀亦頗多感慨。為使楊式太極拳能發揚光大，先生決定將田師所傳、楊家一直秘不外傳的太極拳功法悉數公之於眾，為增進人民大眾的身心健康和豐富中國太極拳文化做一件有益的事。

因此，從今年春季開始，先生就著手本書的寫作，至秋末冬初本書完成後，接著又拍攝拳照。

書中不僅首次披露了楊家極為珍視的八段錦和老架，而且對太極拳的理論基礎、功法要領和歷史源流等皆有詳細的說明。其中關於太極拳功法要領的論述，體用結合，理法兼備，環環緊扣，完整一氣，清晰地展示了太極拳如何由初學到練至大成的完整過程。這是先生在師祖等人傳授的基礎上，加上自己多年研究心得而總結出的理法，具有很高的理論和實用價值。

而先生剛剛拍出來的拳照，鬆圓沉正，精神流動，同樣是不可多得的珍貴資料。總之，本書的出版顯示了先生豁達的心胸和呵護中國傳統文化的願望，具有很高

的實用價值和理論價值。相信它的出版一定會獲得廣大
太極拳愛好者的喜愛和珍視，也一定會為楊式太極拳水
準的提高作出貢獻。

<div style="text-align: right">

弟子　魏世民謹述

二〇〇九年十一月二十三日

</div>

目　錄

第一章　楊澄甫宗師經典論述

太極拳之練習談

楊澄甫口述　張鴻逵筆錄

中國之拳術，雖派別繁多，要知皆寓有哲理之技術。歷來古人窮畢生之精力，而不能盡其玄妙者比比皆是。學者若費一日之功力，即得有一日之成效，日積月累，水到渠成。

太極拳，乃柔中寓剛、綿裏藏針之藝術，於技術上、生理上、力學上，有相當之哲理存焉。故研究此道者，須經過一定之程式與相當之時日。雖然，良師之指導、好友之切磋固不可少，而最要緊者，是在逐日自身之鍛鍊。否則，談論終日，思慕經年，一朝交手，空洞無物，依然是門外漢者，未有逐日功夫。古人所謂終思無益，不如學也。若能晨昏無間，寒暑不易，一經動念，即舉摹練，無論老幼男女，及其成功則一也。

近來研究太極拳者，由北而南，同志日增，不禁為武術前途喜。然同志中，專心苦練、誠心向學、將來不可限量者固不乏人，但普通不免入於兩途：一則天才既具，年力又強，舉一反三，穎悟出群。惜乎稍有小成，便是滿

足，遽邇中輟，未能大受；其次，急求速效，忽略而成，未經一載，拳、劍、刀、槍皆已學全。雖然依樣葫蘆，而實際未得此中三昧，一經考究，其方向動作、上下內外，皆未合度。如欲改正，則式式皆須修改，且朝經改正，而夕已忘卻。故常聞人曰：「習拳容易改拳難。」此語之來，皆由速成而致此。如此輩者，以誤傳誤，必致自誤誤人，最為技術前途憂者也。

太極拳開始，先練拳架。所謂拳架者，即照拳譜上各式名稱，一式一式由師指教，學者悉心靜氣，默記揣摩，而照行之，謂之練架子。

此時學者應注意內外上下：屬於內者，即所謂用意不用力，下則氣沉丹田，上則虛靈頂勁；屬於外者，周身輕靈，節節貫串，由腳而腿而腰，沉肩屈肘等是也。

初學之時，先此數句，朝夕揣摩而體會之。一式一手，總需仔細推求，舉動練習，務求正確。習練既純，再求二式，於是逐漸而至於習完。如是則毋事改正，日久亦不致更變要領也。

習練運行時，周身骨節，均須鬆開自然。其一，口腹不可閉氣；其二，四肢腰腿不可起強勁。此二句，學內家拳者類能道之。但一舉動，一轉身，或踢腿擺腰，其氣喘矣，其身搖矣，其病皆由閉氣與起強勁也。

一、摹練時，頭部不可偏側與俯仰，所謂要「頂頭懸」。若有物頂於頭上之意，切忌硬直，所謂懸字意義也。目光雖然向前平視，有時當隨身法而轉移。其視線雖屬空虛，亦為變化中一緊要之動作，而補身法手法之不足也。其口似開非開，似閉非閉，口呼鼻吸，任其自然。如

舌下生津，當隨時咽入，勿吐棄之。

二、身軀宜中正而不倚，脊樑與尾閭，宜垂直而不偏。但遇開合變化時，有含胸拔背、沉肩轉腰之活動，初學時節須注意，否則日久難改，必流於板滯。功夫雖深，難以得益致用矣。

三、兩臂骨節均須鬆開，肩應下垂，肘應下屈，掌宜微伸，手尖微屈。以意運臂，以氣貫指，日積月累，內勁通靈，其玄妙自生矣。

四、兩腿宜分虛實，起落猶似貓行。體重移於左者，則左實，而右腳謂之虛；若移於右者，則右實，而左腳謂之虛。所謂虛者，非空，其勢仍未斷，而留有伸縮變化之餘意存焉。所謂實者，確實而已，非用勁過分、用力過猛之謂。故腿屈至垂直為準，逾此謂之過勁。身軀前撲，即失中正之勢。

五、腳掌應分踢腿（譜上左右分腳或寫左右起腳）與蹬腳二式。踢腿時則注意腳尖，蹬腿時則注意全掌。意到而氣到，氣到而勁自到。但腿節均須鬆開而平穩出之。此時最易起強勁，身軀波折而不穩，發腿亦無力矣。

太極拳之程式，先練拳架（屬於徒手），如太極拳、太極長拳；其次單手推挽、原地推手、活步推手、大将、散手；再次則器械，如太極劍、太極刀、太極槍（十三槍）等是也。

練習時間，每日起床後兩遍，若晨起無暇，則睡前兩遍。一日之中，應練七八次，至少晨昏各一遍。但醉後、飽食後，皆宜避忌。

練習地點，以庭園與廳堂，能通空氣多光線者為相

宜。忌直吹之烈風與有陰濕霉氣之場所。因身體一經運
動，呼吸定然深長，故烈風與霉氣如深入腹中，有害於肺
臟，易致疾病也。練習之服裝，以寬大之中服短裝與闊頭
之布鞋為相宜。習練經時，如遇出汗，切忌脫衣裸體，或
行冷水揩抹，否則未有不罹疾病也。

太極拳術十要
楊澄甫口述　陳微明筆錄

一、虛靈頂勁

頂勁者，頭容正直，神貫於頂也。不可用力，用力則
項強，氣血不能流通，須有虛靈自然之意。非有虛靈頂
勁，則精神不能提起也。

二、含胸拔背

含胸者，胸略內涵，使氣沉於丹田也。胸忌挺出，挺
出則氣擁胸際，上重下輕，腳跟易於浮起。拔背者，氣貼
於背也。能含胸，則自能拔背，能拔背，則能力由脊發，
所向無敵也。

三、鬆　腰

腰為一身之主宰，能鬆腰，然後兩足有力，下盤穩
固。虛實變化，皆由腰轉動，故曰：「命意源頭在腰
隙。」有不得力，必於腰腿求之也。

四、分虛實

太極拳術，以分虛實為第一義。如全身皆坐在右腿，則右腿為實，左腿為虛；全身坐在左腿，則左腿為實，右腿為虛。虛實能分，而後轉動輕靈，毫不費力。如不能分，則邁步重滯，自立不穩，而易為人所牽動。

五、沉肩墜肘

沉肩者，肩鬆開下垂也。若不能鬆垂，兩肩端起，則氣亦隨之而上，全身皆不得力矣。墜肘者，肘往下鬆墜之意。肘若懸起，則肩不能沉，放人不遠，近於外家之斷勁矣。

六、用意不用力

太極拳論云：此全是用意不用力。練太極拳，全身鬆開，不使有分毫之拙勁，以留滯於筋骨血脈之間，以自縛束。然後能輕靈變化，圓轉自如。或疑不用力，何以能長力？蓋人身之有經絡，如地之有溝洫。溝洫不塞而水行，經絡不閉而氣通。如渾身僵勁充滿經絡，氣血停滯，轉動不靈，牽一髮而全身動矣。若不用力而用意，意之所至，氣即至焉。如是氣血流注，日日貫輸，周流全身，無時停滯。久久練習，則得真正內勁。即太極拳論中所云：「極柔軟，然後能極堅剛也。」太極功夫純熟之人，臂膊如綿裹鐵，分量極沉。練外家拳者，用力則顯有力，不用力時，則甚輕浮，可見其力，乃外勁浮面之勁也。外家之力，最易引動，故不尚也。

七、上下相隨

上下相隨者，即太極拳論中所云「其根在腳，發於腿，主宰於腰，形於手指，由腳而腿而腰，總須完整一氣」也。手動，腰動，足動，眼神亦隨之動，如是方可謂之上下相隨。有一不動，即散亂矣。

八、內外相合

太極拳所練在神。故云：「神為主帥，身為驅使。」精神能提得起，自然舉動輕靈。架子不外虛實開合。所謂開者，不但手足開，心意亦與之俱開；所謂合者，不但手足合，心意亦與之俱合。能內外合為一氣，則渾然無間矣。

九、相連不斷

外家拳術，其勁乃後天之拙勁，故有起有止，有續有斷，舊力已盡，新力未生，此時最易為人所乘。太極用意不用力，自始至終，綿綿不斷，週而復始，循環無窮。原論所謂「如長江大河，滔滔不絕」，又曰「運勁如抽絲」，皆言其貫串一氣也。

十、動中求靜

外家拳術，以跳躍為能，用盡氣力，故練習之後，無不喘氣者。太極以靜御動，雖動猶靜，故練架子愈慢愈好。慢則呼吸深長，氣沉丹田，自無血脈賁張之弊。學者細心體會，庶可得其意焉。

太極拳要點

楊澄甫

身法：提起精神，虛靈頂勁，含胸拔背，鬆肩墜肘，氣沉丹田，手與肩平，胯與膝平，尻道上提，尾閭中正，內外相合。

練法：不強用力，以心行氣，步如貓行，上下相隨，呼吸自然，一線串成，變換在腰，氣行四肢，分清虛實，圓轉如意。

論太極推手

楊澄甫口述　陳微明筆錄

世間練太極者，亦不在少數。宜知分別純雜，以其味不同也。純粹太極，其臂如綿裹鐵，柔軟沉重。推手之時，可以分辨。其拿人之時，手極輕而人不能過。其放人之時，如脫彈丸，迅疾乾脆，毫不費力。被跌出者，但覺一動，而並不覺痛，已跌丈餘外矣。其黏人之時，並不抓擒，輕輕黏住，即如膠而不能脫，使人兩臂酸麻不可耐。此乃真太極拳也。

若用大力按人推人，雖亦可以制人，將人打出，然自己終未免吃力，受者亦覺得甚痛，雖打出亦不能乾脆。反之，吾欲以力擒制太極拳能手，則如撲風捉影，處處落空。又如水上踩葫蘆，終不得力。此乃真太極意也。

第二章　太極拳的理論基礎、功法要領及歷史源流與師承關係

第一節　太極拳的理論基礎

　　太極拳的理論基礎博大精深，極其雄厚堅實，涉及到很多學科領域，有的且與物理學中的力學原理相合。其理論主要源於《周易》《老子》《莊子》「三玄」之學，以及《尚書·洪範》之「五行」學說和《黃帝內經》之經絡學說。

　　先從《周易》和《尚書·洪範》說起。太極拳中的陰陽學說和八卦方位以及強調「中」的理論，均源自《周易》；「五行」說，則源自《尚書·洪範》。

　　《周易》一書，分兩大部分，其中六十四卦的卦辭和三百八十四爻的爻辭，稱為《易經》，解釋卦、爻辭的注釋和論述，有10種，包括彖辭上下、象辭上下、繫辭上下、文言、說卦、序卦、雜卦，名為「十翼」。「翼」為輔助之意，也統稱為《易傳》。「經」部分約產生於商末周初，「傳」部分約產生於春秋戰國年間。《易經》從複雜的自然現象和社會現象中已抽象出「陰「（--）、

「陽」（—）兩個基本範疇，它對後來的哲學、自然科學以及其他學科的發展，均有深遠的影響。「陽」代表積極、進取、剛強、陽性等等這些特性和具有這些特性的事物；「陰」代表消極、退守、柔弱、陰性等等這些特性和具有這些特性的事物，而世界就是在這兩種對立著的物質勢力——「陰」與「陽」的運動推移下不斷孕生與發展。《周易・繫辭上》說：「一陰一陽之謂道……陰陽不測之謂神。」《周易・繫辭下》說：「剛柔相推，變在其中矣……剛柔者，立本者也。」

「五行」說，首見於《尚書・洪範》。《尚書》是我國上古歷史文件和部分追述古代事蹟著作的匯編，也是世界上最古的史料匯編，其中各篇產生的時代不一。《洪範》從其內容本身以及聯繫西周及春秋戰國時代意識形態的發展歷史來看，它應是西周末葉到春秋中葉以前的作品。《洪範》中「五行」的排列次序是：水、火、木、金、土。「水曰潤下，火曰炎上，木曰曲直，金曰從革（順從人的要求變革形狀），土爰稼穡。潤下作鹹，炎上作苦，曲直作酸，從革作辛，稼穡作甘。」

「陰陽」和「五行」，本是我國古代人民在認識客觀世界過程中逐步形成的兩個認識論範疇，兩者都含有樸素辯證法與樸素唯物論的成分與因素，並且各自別行，不是一碼事，《周易》不談「五行」，《尚書・洪範》不談「陰陽」。到了戰國年間，那些醫士和燕齊的方士才使二者合而為一，並且還摸索總結出了「五行相生相勝」的原理。

所謂「相生」，就是一種物質對另一種物質有著生

發促進的作用，如水能生木，木能生火便是；所謂「相勝」，也即是「相剋」之意，就是一種物質對另一種物質有著剋制約束的作用，如水能剋火，木能剋土便是。產生於戰國時期的醫學經典著作《黃帝內經・上卷素問篇》中就有《陰陽應象大論篇》《陰陽離合論篇》《陰陽別論篇》和《五運行大論篇》《五常政大論篇》，用以論述人體機理組成和確定診治的原則與方法，而方士之流則以陰陽五行之論深觀探測消息而作怪迂之論，於是使得原本質樸無華的「陰陽」「五行」之說，蒙上了神秘的面紗。

　　真正把「陰陽」「八卦」「五行」之說應用於武術，應始自太極拳。王宗岳在《太極拳釋名》中指出：

　　太極拳，一名「長拳」，又名「十三勢」。……掤、攦、擠、按，即坎、離、震、兌，四正方也；採、挒、肘、靠，即乾、坤、艮、巽，四斜角也。此八卦也。進步、退步、左顧、右盼、中定，即金、木、水、火、土也。此五行也。合而言之，曰「十三勢」。

　　這裏將《易經》的「八卦」方位講得很準確，即是：南離、北坎、東震、西兌、東南巽、東北艮、西南坤、西北乾。這本於宋代邵雍所傳《後天八卦方點陣圖》。而其他著作中所言太極拳之八卦方位，多不倫不類，既不全合上所引之宋代邵雍之《後天八卦方點陣圖》，也不全合邵雍所傳之《先天八卦方點陣圖》。論太極拳之八卦方位，應以王宗岳說為準。王氏在其經典著作《太極拳論》中更是對太極拳的陰陽學說作了精到的分析：

太極者，無極而生，動靜之機，陰陽之母也。動之則分，靜之則合。無過不及，隨曲就伸。人剛我柔謂之「走」，我順人背謂之「粘」……立如平準，活似車輪。偏沉則隨，雙重則滯。每見數年純功不能運化者，率皆自為人制，雙重之病未悟耳。欲避此病，須知陰陽；粘即是走，走即是粘；陰不離陽，陽不離陰，陰陽相濟，方為懂勁。懂勁後愈練愈精，漸至從心所欲……

這裏將太極拳習練與應用中須明陰陽的重要性和不明陰陽的弊害，剖析得極其透徹清晰，並且進一步指出，只有做到陰陽相濟，才算懂勁，才能愈練愈精，才能逐漸達到從心所欲的高級境界。由此可見，《太極拳論》的核心是講陰陽關係的相合、相分和相互變化關係的，可稱做是一篇陰陽變化論。

其後，陳鑫在《陳氏太極圖說》中對陰陽關係也有精到的重要論述。陳氏此書主要可分兩大部分，卷首是理論部分，以《易》理說拳理，有圖像，有文字，主要在於闡明剖析陰陽變化之理；卷一、卷二、卷三為太極拳圖說，共講解陳式太極拳主要拳式64種，除去重複，約近40種。以經絡說闡明拳勢，介紹到經絡穴位，主要強調纏絲勁（「勁」原文作「精」）的作用。

他在卷首四首「太極拳纏絲法詩」中有兩首是談陰陽變化的。其一云：「動則生陽靜生陰，一動一靜互為根。果能識得環中趣，輾轉隨意見天真。」其二云：「陰陽無始又無終，來往屈伸寓化工。此中消息真參透，圓轉隨意

運鴻濛。」卷一的「總論（拳手內勁剛柔歌）」（原文只有「總論」二字），也講得很好：「純陰無陽是軟手，純陽無陰是硬手。一陰九陽根頭棍，二陰八陽是散手。三陰七陽猶覺硬，四陰六陽顯好手。惟有五陰並五陽，陰陽無偏是妙手。妙手一著一太極，空空跡化歸烏有！」

　　陳鑫的弟子陳子明不但在《陳氏世傳太極拳》一書「太極拳要義二」中專列「開合與陰陽」一節，著重分析太極拳整體與運化中之陰陽要義，並引述其師陳鑫之言，「練拳之道開合二字盡之。一陰一陽之為拳，其妙處在互為其根而已。」又引上述陳鑫之七言詩，字句略有出入。陳子明還在前書「太極拳之要點」論「性質」中引述陳鑫之言：「剛中寓柔，柔中寓剛，剛柔相濟，運化無方。」

　　其實這些論述，固然有陳鑫數十年習拳的真切體悟在內，但其《易》理來源則見於宋代周敦頤之經典著作《太極圖說》：「太極動而生陽，動極而靜；靜而生陰，靜極復動。一動一靜，互為其根。」「一陰一陽之謂拳」，也來自《易繫辭》的「一陰一陽之謂道」。可見，《周易》之陰陽學說乃是太極拳論陰陽剛柔的源頭。

　　《楊氏太極拳老譜》，完整的抄本最早見於1985年10月上海書店出版的吳鑑泉二子吳公藻編的《太極拳講義》中，出版說明稱：「1935年吳公藻曾有《太極拳講義》一書出版……近年又於香港再版名《吳家太極拳》，後增附楊班侯傳吳全佑之手抄秘本並吳鑑泉、公儀父子拳照。」手抄本前，吳公藻親筆書寫：

　　　　此書乃先祖吳全佑府君拜門後，由班侯老師所授，是

於端芳親王府內抄本，在我家已一百多年，公藻在童年時即保存到如今。

目錄共32目，實際為40篇，為影印件。1993年澄甫師祖二子楊振基先生又在《楊澄甫式太極拳》一書中將楊家保存的手抄本原件影印公佈，與吳式手抄本同。《楊氏家傳太極拳老譜》（以下簡稱《楊譜》）中有相當重要的理論和技法，有的技法極其高深，極小部分現在可能已失傳。其中首篇「八門五步」和第八篇「太極陰陽顛倒解」，皆對陰陽和五行有詳細的論述。

「八門五步」中指出：「方位八門，乃陰陽顛倒之理，週而復始，隨其所行也……夫掤、攦、擠、按是四正之手，採、挒、肘、靠是四隅之手。合隅、正之手，得門、位之卦。以身分步，五行在意，支撐八面……夫進退為水火之步，顧盼為金木之步，以中土為樞機之軸……」並且提出「懷藏八卦，腳跐（跐，踏）五行」之說。其後，李亦畬在《走架打手行工要言》中也指出了「陰陽開合」在接勁、發勁中的重要性。

《周易》中關於「中」「中正」「中道」「中行」的觀念，對孔子的「中庸」之道和太極拳有很大的影響。據筆者統計，《周易》中提到「中」「中正」「中道」「中行」之處約有86處之多。孔子著名的「中庸」學說，就是學習《周易》和總結數十年的社會經驗之後總結出來的。「庸」，通「用」，「中庸」，即以「中」為用。「中庸」，又稱「中行」，即以「中」為行。「中庸」，就是用中道、行中道之意。孔子所說的「過猶不及」，是對

「中庸」之道的原則性闡述。

王宗岳《太極拳論》中所說的「無過不及」和「不偏不倚」，都是強調立身中正的重要性，而「無過不及」還是《論語‧先進》中的原文。至於後來《楊譜》中的「所難中土不離位」、武禹襄《十三勢行功要解》中的「立身中正安舒，支撐八面」、陳鑫《太極拳經譜》所說的「中道皇皇」等等也都是講「中正」的重要性的。

太極拳中的「至柔」和「守靜」學說，則來源於《老子》，還有關於對立統一法則的運用，也從《老子》中吸取了養料。

老子主張柔弱勝剛強。他說：「上善若水。」（《老子‧第八章》，以下只列篇名）還說：「天下莫柔弱於水，而攻堅強者莫之能勝，其無以易之。」（《七十八章》）他還舉例相證：「人之生也柔弱，其死也剛強；草木之生也柔脆，其死也枯槁。」（《七十六章》）因而得出「故堅強處下，柔弱處上」（《七十八章》）的結論，並且還把它上升為理論，「弱者，道之用」（《四十章》），因而他要求人們做到「專（摶）氣致柔，能嬰兒乎」（《十章》）。當年陳微明先生就把自己創辦的拳社，命名為「致柔拳社」。

西漢末年劉向所撰《說苑卷十‧敬慎》中記載有這樣一則故事：老子的老師常摐生病，老子前去看望他，說：「先生病得厲害，有什麼遺教對弟子說說嗎？」常摐在開導了老子一些道理後，張開口給他看，並對他說：「我的舌頭還在嗎？」老子說：「是的，還有。」常摐又問：「我的牙齒還在嗎？」老子說：「沒有了。」常摐問：

「你知道這是什麼道理嗎?」老子說:「舌頭還在,莫非是因為柔軟之故?牙齒沒有了,莫非是因為剛強之故?」常摐說:「唉,是的啊,天下之理已盡於此,我再沒有什麼話可以對你說了!」這個傳說故事,是對老子柔弱勝剛強思想的最形象生動的表述,其片面性亦顯而易見。

後來,荀子的有關論述便克服了這種傾向,「強自取柱,柔自取束」(《荀子・勸學》),「柱」,通「祝」,折也,這一提法,說明「剛」與「柔」各有其不足,因為剛強的東西容易導致折斷,柔弱的東西容易導致約束,這就顯得全面而不偏頗了。

根據前面所論,太極拳雖然主張陰陽無偏,剛柔相濟,沒有這種片面性,但是太極拳畢竟還是主張從「柔」入手,而剛柔相濟,只是它的高級境界。太極拳這種重視「柔」的觀點,明顯是來自於《老子》的。

老子還強調虛靜,守護精神。如「多聞數窮,不如守中」(《第五章》)。「守中」,是指保持內心的清靜。又如「致虛極,守靜篤」(《十六章》)。司馬談在《論六家要旨》中,曾指出道家的思想,「其術以虛無為本」,司馬遷在《史記・太史公自序》中說:「李耳無為自化,清靜自正。」再聯繫《老子》中用「虛無」闡述「道」來看,可見這裏所說的使心靈空虛到極點,堅守住清靜不變,是體用兼備而著眼於用的。對外來講,這是認識論,因為「虛極」「靜篤」的結果,便能體察事物的根本;對內來講,心靈虛靜,便能求得返本而與「道」體合一,得到養生。而太極拳的高級階段也是「虛無」,前引陳鑫《總論(拳手內勁剛柔歌)》中的最後一句,「空空

跡化歸烏有」，便是這種「虛無」的境界。

《老子》中的辯證法思想非常豐富，涉及到自然現象和社會人事的各個方面。老子比較系統地揭示出事物的存在是互相依存的，而不是孤立的。他對自然現象和人類社會許多方面的認識，幾乎都是從對立統一的範疇出發來說明的，他已經初步發現了對立的統一這個矛盾法則，並加以運用了。

老子運用對立統一的矛盾法則來說明自然現象方面的有：前後、高下、遠近、大小、多少、厚薄、重輕、靜躁、白黑、寒熱、歙張、雌雄、壯老、母子、實華、正反、同異、有無等對立範疇；說明社會現象方面的有：善惡、美醜、禍福、生死、利害、榮辱、智愚、吉凶、強弱、進退、主客、是非、巧拙、公私、難易、真偽、勝敗、攻守、貴賤、貧富等對立範疇。當然，老子並不是單純說自然現象，而是借自然現象來闡述社會問題。而且，老子不但揭示了對立統一的規律，在有的地方還初步表述了有關對立面的發展與轉化的某些見解，如「飄風不終朝，驟雨不終日……而況人乎」。（《二十三章》）「反者，道之動」（《四十章》）等等。

太極拳基於《周易》陰陽學說，又進一步吸取了《老子》中的對立統一的辯證觀點，對太極拳的演練與技擊方面，除了最基本的掤、攦、擠、按、採、挒、肘、靠「八法」和前進、後退、左顧、右盼、中定「五步」之外，還歸納總結了剛柔、攻防、虛實、動靜、內外、開合、粘走、方圓、收放、升降、輕沉、緩急、神形、意氣等14對矛盾，使得上下四方縱橫掉闔，無不如意。

　　另外，太極拳還有「往復須有摺疊，進退須有轉換」之說，這就使得理法更趨完備。摺疊在於手，轉換在於腿。「摺疊」乃是意上寓下的反行，即正行必先反行，反行必先正行之意。就是每一動作運行到盡頭時，再略往前一點，然後再向反方向運行，這樣動作連接就會圓滿順暢，意勁就能相連不斷。「轉換」之意與之相同，即在邁步之先，無論前進後退，必須轉換步法，以顧盼左右之，這樣所邁之步，就不至於直進直退，而腿內之勁，也就沉著穩定而連續不斷了。這也是符合於老子「反者，道之動」的辯證法思想的。

　　太極拳的圓之妙用、吐納呼吸、後發先至以及內外兼修、氣與小周天功法等，均來自《莊子》或與《莊子》相合。

　　莊子哲學博大精深，他的相對主義認識論尤其高明。莊子在《齊物論》中從怎樣消除彼此對立狀態的角度，提出了「道樞」的範疇，然後，又從為什麼要消除彼此對立狀態著眼，進一步提出了「天鈞」和「天倪」的範疇。

　　據筆者研究考釋，「樞」就是今天稱做的「轉軸」，是圓的，過去老式的門就靠著它開閉。正因為是圓的，所以莊子用來喻「道」。而「天鈞」就是「天輪」，「天倪」就是「天磨」。莊子具有無上的智慧，他巧妙地運用這些形象化的比喻來表述哲學範疇，把「道」喻成是圍繞中心旋轉的軸子、輪子和磨盤，進行著「得其環中，以應無窮」「始卒若環，莫得其倫」的運動。也只有立足於不停旋轉的圓環中心，取消了起點和終點的差別，才可以取消一切對立和差別，才可以應對一切關於是非、彼此、美

惡、成毀等等辯論。

太極拳的演練運行與推手、技擊亦復如此，圓活無棱角，如珠之滾動，無絲毫之破綻可言。清末大詩人陳三立為陳微明先生所著之《太極拳術》題詞曰：「老子曰：專氣致柔，能嬰兒乎。莊子曰：得其環中，以應無窮。解此，可以讀是編矣。」學者胡嗣瑗先生之題詞為：「從其強梁，隨其曲傳；因以曼衍，和以天倪。」「因以曼衍，和以天倪」出自《莊子·齊物論》，可見他們都是深知老莊，深知太極拳的。

莊子不但主張守靜，而且與吐納呼吸結合起來。《莊子》外篇《刻意》中就提到「吹呴呼吸，吐故納新」，內篇《大宗師》中更有「至人之息以踵」之說。在內篇《人間世》中講得更為具體，這就是著名的「心齋」法：「若一志，無聽之以耳而聽之以心，無聽之以心而聽之以氣，耳止於聽，心止於符，氣也者，虛而待物者也。唯道集虛，虛者，心齋也。」

這裏，莊子是用養生學來論述處世哲學中的處世方法的，莊子的「聽呼吸」法，屬於靜動養生學的範圍。它從心志專一守靜入手，待達到一定階段，不僅不是用耳朵聽，也不是用心聽，而是用氣去感應。而「氣也者，虛而待物者也」，則說明瞭「氣」的性質與功能，它是空明博大而能容納萬物的。

莊子在外篇《知北遊》中還指出：「人之生，氣之聚也；聚則為生，散則為死。」這個「氣」，應該就是所謂人之「氣」，體之「氣」。用現代的話說，「氣」乃是人的思維、人體的功能、能力、能量、粒子流及能量場的總

稱。「氣」在現代科學理論中，就是生物能或生物能量及其能量場，其中包括生物電、生物磁、生物力、生物光、生物微波、生物電磁粒子流等。

而太極拳所煉的「氣」，就是這種生物能量場。所以，太極拳功夫深厚之大家，就連在身後偷襲他也不行，因為功夫越深，能量場越大越厚，你一進入他的生物能量場中，他就有感應，你就只能挨打了。

莊子還主張養生必須內外兼修，神行並重。他在外篇《達生》中以田開之見周威公的故事，用單豹和張毅的事例予以論證：單豹「岩居而水飲，不與民共利，行年七十而猶有嬰兒之色」，內養功深，返老還童，卻死於餓虎之口，「養其內，而虎食其外」；張毅大戶小家無不奔趨以禮，善養形體，行年四十卻死於內熱之病，「養其外，而病攻其內」。最好的辦法是內外兼修，神形並重，各無所偏，做到像柴木一樣而立於兩者之中，「無入而藏，無出而陽，柴立其中央」。

太極拳也主張內外兼修，神形並重，並且除了修煉拳架以外，還有主於氣、勁的八段錦和對指、掌、捶、手、腿、足的專門訓練。

太極拳的技擊特點是「後發制人」和「後發先至」。《莊子》雜篇《說劍》中論劍術時有幾句話說得非常清楚明確，也非常高明：「夫為劍者，示之以虛，開之以利，後之以發，先之以至。」這應該就是太極拳「後發先至」之所自出。因為雖然歷代學者大都懷疑《說劍》非莊子或其後學所作，可能是縱橫家策士的作品，但其寫作年代在戰國末年卻是沒有疑問的。

　　還有，就是《莊子》中已經有了小周天功法。《莊子》內篇《養生主》主要講處世的原則，其中「為善無近名，為惡無近刑，緣督以為經」三句最重要。前兩句意謂要忘掉善惡，順應自然，主要是對外而言；後一句意謂要順應中虛之道，把它作為養生處世的常法。「督」是指人體內順脊而上的中脈。清代王先謙《莊子集解》引李楨云：「人身惟脊居中，督脈並脊而上，故訓中。」明清之際，王夫之的《莊子解》對此闡釋得更加清楚：「身前之中脈曰任，身後之中脈曰督。督者居靜，而不倚於左右，有脈之位而無形質者也。緣督者，以其清微孅妙之氣，循虛而行，止於所不可行，而行自順以適得其中。」顯然，這裏的「緣督」，實際上就是後世養生家、氣功家所講的「周天功」中的通「小周天」，這是養生功、氣功中最基本的功法。

　　內氣自丹由下沉至會陰穴，再往後從尾閭關（尾巴骨處），循夾脊關（腎俞穴處）到玉枕關（後腦睡眠時著枕處），通過泥頭宮（即頭頂之百會穴）至上嘴唇，謂之「督脈」。然後再由下嘴唇到胸部到丹田，至會陰處，謂之「任脈」。它能溝通「任」「督」，心腎相交，水火既濟，使精氣充實，對於祛病延年大有好處。據經絡理論，人身有正經十二條，奇經八條，先打通任、督兩脈，其他六脈，乃至十二條正經都能隨之而通。

　　可見，「督」本是醫學和養生學名詞，莊子已掌握了小周天功法。由於「督」有中、虛之義，又由於小周天是先行督脈而再行任脈，遂以「督」概指「督」「任」兩脈，因此莊子加以應用，使其兼有醫學、養生學名詞和

哲學範疇兩重意思，既指個人養生之術，也指對外應世之方，內外兩方面意思都有。「緣督以為經」的全部含義，就是對內常行通「督」「任」的小周天功法，以作為養生之術，對外奉行中虛之道，以作為應世之方，這就巧妙地將養生學與哲學結合了起來。

太極拳非常注意「小周天」功法，而且在它的運行與定式中所在皆是。太極拳有「長三關」和「豎三關」之說。「三關」即指前面所講的尾閭關、夾脊關和玉枕關。內氣自下而上沿三關向前上方升騰，從而帶動上體緩緩微前俯，稱為「長三關」，亦叫「升三關」；內氣自上而下沿三關向會陰穴沉落時，從而帶動上體緩緩豎直，稱為「豎三關」，亦叫「降三關」。這在太極拳中的摟膝拗步和倒攆猴、扇通背尤為明顯和較易體會。所以練太極拳，大大有助於通「小周天」，它對強身健體之益是固不待言的。講到這裏已涉及到經絡學說了。

太極拳的經絡學說，除得於《莊子》外，主要源自《黃帝內經》。

《黃帝內經》是我國現存最早的一部醫書和養生學巨著，它託名黃帝，實際上據學者考定，它約成書於戰國至西漢時期，現分《素問》《靈樞》兩書，合稱《黃帝內經》，簡稱《內經》。

《內經》是上古時期我國民族智慧在醫學和養生學方面的總結和體現，它不但清晰地描述了人體的解剖結構及全身經絡的運行情況，而且在人體生理學、醫學病理學、醫學地理、醫學物候學等方面的論述，都比直至近代西方才興起的學科對人體的發現探述來得精深、全面。經絡學

說見於《靈樞經》，《靈樞經》亦即《針經》。經絡學說中之十二經脈、三陰三陽以及營、衛二氣之說，均始見於《靈樞經》。奇經八脈之說，見於《難經》。

經絡學說與太極拳的導引行氣有很密切的關係。經絡是經脈和經絡的統稱，經絡是指佈滿人體內的氣血通路。分別而言，經脈，是人體內的縱行脈管；經絡，是由經脈派生的網路全身的支脈。經絡起著溝通人體表裏內外，聯繫內臟器官與流通氣血的作用。

太極拳主張「以心行氣」，以吐納導引為表裏，動作旋轉纏繞，極為符合經絡學說。陳鑫在《陳氏太極拳圖說》卷首「太極拳纏絲精（勁）圖」中說：「吾讀諸子太極圓圖，而悟打太極拳須明纏絲精。纏絲者，運中氣之法門也，不明此，即不明拳。」並且在書中繪製了19幅圖來說明全身經絡及纏絲勁的路線。

而練太極拳可以使經絡通暢而減少疾病的發生，因為它在經常行通督、任兩脈的「小周天」功。任、督兩脈通，其他經脈也就容易隨之而通。因而太極拳功夫純熟之人，周身皆有氣感，而且面色紅潤，目光有神，步履輕快，身體健康。

再簡單講一下太極拳合於物理學力學原理之處。太極拳的動作以及推手、技擊中的運化主宰，都合於離心力，這是一。弧形之來福線為太極拳動作的路線，這是二。摩擦與彈性為太極拳攻守兼備的要素，這是三。重心偏差為太極拳動作的發動出發點，這是四。接骨逗筍，指向對方的中心焦點，合於向心力，這是五。捲蓄與放發，為太極拳的謀略與手法，這是六。旋轉自如，是太極圓運動的獨

有特點,這是七。有此七端,遂使太極拳的理與法也具有了一定的科學性。

第二節 太極拳的功法要領

太極拳的功法極為完備,它的要領歸納起來,有以下八個方面。

一、鬆、圓、正、沉、輕的要求

「鬆」,是太極拳的第一要義,是最本質的東西,貫串於始終。並且練拳時要鬆,發勁時也要鬆,它是所有技術行為的出發點。因為只有這樣,才能區別於外家拳,才能練出獨有的彈簧勁。

當年有人曾問過澄甫師祖:「未見您用多大勁,何以將人發出那樣遠,打得那樣乾脆呢?」回答說:「我是鬆著勁打的!」也有人問過少侯師祖:「您發勁時是鬆鬆軟軟的樣子,如這樣子還能有勁嗎?」回答說:「就是因為鬆鬆軟軟的,打出的勁才非常大呢!」

那麼怎樣去練鬆勁呢,首先在練架子時鬆。練架子時每一個動作,都要使全身九大關節——掌、拳、肘、腕、肩、腰、膝、腳鬆開來,而在定勢時更要注意鬆。每個式子放鬆開以後,再接著往下練。特別需要注意的是,每勢在運行時要引導梢節往根節鬆,定勢時則是反過來從根節引導著往梢節鬆。最後達到內外皆鬆,不但筋骨鬆了,肌

肉鬆了，連內氣和精神也鬆了，這才是真正的「鬆」。而這一切主要是以意為之，沒有明師指點和較長時間的鍛鍊，是難以做到的。

另外，要知道區別「鬆」與「懈」。「鬆」是神舒體靜，但掤勁不丟，不但關節是開啟著的，肌肉也是舒展的，功夫到家後有一種蓬鬆的感覺。而「懈」則表現為精神委頓，掤勁全無，不但關節是閉合的，而且肌肉也是萎縮的。習練者不可不深察之。

「圓」，對於太極拳而論，既是體，又是用。就內含陰陽魚的太極圓圈看，它是體，太極拳運行用勁的情況，與太極圓形相合，太極拳每一動作的起落旋轉，開合虛實，都是圓圈所構成，這也正是太極拳由此得名的緣故。陳鑫在《陳氏太極拳圖說》卷首《太極圖弄圓歌》中說：「我有一丸，黑白相和。雖是兩分，還是一個。大之莫載，小之莫破；無始無終，無右無左。八卦九疇，縱橫交錯；今古參前，乾坤在座……」整個太極拳運動，就是陰陽互根而不斷變化消長的過程。

太極拳的圓圈，大致有平圓、立圓、斜圓、大圓、小圓、雙S圓、圓中圓等，也即是「亂環術法」。而就太極拳圓形運動剛柔相濟、虛實莫測、善發善化、善開善合、善動善靜、攻防兼備等方面來看，它又是用，而且是巧妙之用，所謂「妙手一著一太極，空空跡化歸烏有」，就是對太極拳運勁和技擊最高造詣的準確而又形象的描述。而圓圈的軸心和根本是腰上的尾脊骨。田兆麟師說：「圓圈以尾脊骨為根本。」這就充分說明腰脊勁越圓越小，周身之勁也就越輕靈奇巧，速度也就越快，也就越能顯示太極

拳出神入化的功夫。

「正」，是太極拳立身運動之本，通常與「中」連在一起，叫「中正」，在習練拳架和推手、技擊中，無一時一刻可以離開它。《太極拳論》云：「立如平準，活似車輪。偏沉則隨，雙重則滯。」《十三勢歌》云：「尾閭中正神貫頂，滿身輕利頭頂懸。」《十三勢行功要解》云：「立身中正安舒，支撐八面。」這些都是強調立身中正的重要性。

而要做到立身中正安舒，首先要頭容正直，頭頂懸，舌頂上腭，雙目平視，神凝於耳。其次，要注意雙肩的平齊鬆沉。第三，要鬆腰、收腹、斂臀。要想鬆腰，只須將腹部稍微一收即可。斂臀的方法是兩腿的股四頭肌稍用力，臀部前送使尾閭骨有向前托起小腹之意就行。做到了以上三點，立身中正的最關鍵之處「尾閭中正」也就能做到，這樣由頭頂百會到尾閭會陰的一條線自然就垂直了。太極拳的一切技術動作，如能都在立身中正的條件下進行，那末，自然神意安舒，支撐八面了。

「沉」與「輕」，一般說，是一個問題的兩個方面，有輕，才有沉；有沉，才有輕。虛領頂勁，就是拳中對輕的要求；氣沉丹田，則是沉的功能。而「沉」與「鬆」又有密切的聯繫，能鬆才能沉；不能鬆，也就沉不下去，只能流於「硬」與「浮」。

從深層看，「輕」既是太極拳的入手功夫，又是太極拳的最高造詣與境界。從「輕」入手，可以避免僵硬之弊，而後一個「輕」，並非前一個「輕」的回復，而是在更高階段上的昇華！據筆者淺見，練太極功者要想臻至

「輕」的造詣，必須做到技藝純熟，勁路順暢，神氣鼓蕩，內外合一，周身一家，剛柔相濟，知己知彼，得機得勢，捨己從人，圓活自如，才能達到輕靈虛無、變化無常、隨意所之的最高境界。

昔年楊健侯太師祖常說：「輕則靈，靈則動，動則變，變則化。」田師畢生奉為圭臬。田師為澄甫師祖的《太極拳使用法》一書所作的序中就寫道：「尊師常談：輕則靈，靈則動，動則變，變則化。」「尊師」即指健侯太師祖，因田師自幼即被楊家收養，他稱健侯太師祖、少侯師祖、澄甫師祖均為老師。後來，田師為王新午先生所著《太極拳闡宗》一書所寫的題詞，也是上面這四句話，可見它的重要性了。

二、精、氣、神的修養

道家以精、氣、神為「三寶」，並強調「性命雙修」之說。精、氣屬「命」，神屬「性」，三者一齊修煉，謂之「性命雙修」。太極拳與道家有很深的淵源，它主張「動中求靜」，動靜結合，優於其他拳種和運動。因此歷來認為練太極拳，精、氣、神均能得到鍛鍊，非唯有益於強身健體，對武功也有莫大幫助，於是亦稱太極拳為「性命雙修」之學。

但是道家的精、氣、神理論，很是深奧、玄妙，所謂「煉精化氣，煉氣化神，煉神還虛，反虛入渾」之說，令人難以參透，不易得其究竟。其實，用今天的話簡言之，煉「精」、「氣」，就是煉丹田之功，煉行於人體經絡中的「氣」之功，而煉「神」，就是煉人的心意，即精神思

維活動。

煉神意如何能控制氣？精、氣應是神的物質基礎，神則是精、氣的昇華與外現。分別而論，「煉精化氣」，就是保精、養精，儲蓄精髓，使其化為充實之內氣。氣方面，主要煉任脈的上下提放。這時還不能說是已發動蹻脈、維脈了。至「煉氣化神」階段，氣方面，則所煉的是督脈、任脈的循環往復和丹田的晃動與旋轉，這時已離打通蹻脈、維脈與各條氣脈不遠了。

並且堅持煉下去，還可出現非凡的靈智，各方面反應均異常靈敏，非唯推手與散手而已！至「煉神還虛」階段，氣方面，則各條氣脈（包括奇經八脈、十二條正經）俱暢通無滯，都在走向循環，丹田內氣也進而形成立體式的太極圈路線。此時內功已臻上乘，神清氣順，達神明之境，表面看來，平和雍穆，無甚奇異之處，實質上是含而不露，出神入化，無為而無不為了！

《楊譜·力氣解》中講得很清楚：「氣走於膜、絡、筋、脈，力出於血、肉、皮、骨。故有力者皆外壯於皮骨，形也；有氣者是內壯於筋脈，象也……行氣於筋脈，用力於皮骨，大不相侔也。」而要使氣血旺盛，氣流暢達，必須關節柔和而曲，血管拔長而細，這就是練拳時一定要鬆開勁，而不令稍有努責作用來減慢氣流的速度。

另外，對於全身內臟的不隨意肌，更要運用心意使其放鬆並得到輕柔的運動，所謂「腹內鬆淨氣騰然」，就是說的這個道理。

做到了上述兩點，已使氣流旺盛而暢通。這時還要注意將氣收斂入骨。《十三勢行功要解》說：「以心行氣，

務沉著，乃能收斂入骨。」沉著行氣，使氣不散漫，專注一方，才能使氣斂入脊骨。而具體做法則是李亦畬在《走架打手行工要言》中所說：「欲要神氣收斂入骨，先要兩股前節有力，兩肩鬆開，氣向下沉，勁起於腳跟，變換在腿，含蓄在胸，運動在兩肩，主宰於腰。上於兩膊相繫，下於兩胯、兩腿相隨。勁由內換，收便是合，放即是開。靜則俱靜，靜是合；合中寓開；動則俱動，動是開，開中寓合……」到此地步，已是氣斂入脊骨，呼吸通靈，周身罔間，全身透空了。

　　這裏涉及到呼吸與開合問題。太極拳的氣功，必須要瞭解與掌握開合與呼吸問題。要做到開則由足根上行到手指，合則由手指下行至足根，這是太極拳氣功的兩條主要路線，一定要使它暢達圓活，使得吸為合，為捲為蓄，吸時有提起之神態，亦含有拿得起之意；呼為開，為放，為發，呼時有下沉之神態，亦含有放得人出之意。這時的太極拳氣功，已經相當高明了。

　　以上所言練氣之法，主要在於動中求靜，以沉著能隱為主，而練心意、練精神，則與之相反，主要在於靜中求動，以輕靈能顯為主，也就是心與意合，神氣鼓蕩之意。這首先要勁別分清，勁路順暢，運用時意動神隨，心行氣發，而後才能功夫增進，達到神氣鼓蕩。勁別分開，勁路順暢，在外表看來，雖然仍舊是圓形運動，而內中之勁，已因心意的驅使、精神的作用，由圓形化為方形。能圓，才能粘貼於人；能方，才能將人發出。

　　《楊譜・太極正功解》：「太極者，圓也，無論內外、上下、左右，不離此圓也。太極者，方也，無論內

外、上下、左右，不離此方也。圓之出入，方之進退，隨方就圓之往來也。方為開展，圓為緊湊。方圓規矩之至，其孰能出此以外哉！」

太極拳之方，乃方圓相生之方，則其中自無棱角而言，乃由意發氣隨而生，如此長久習練，則意與勁合，使得精神的注意點，就是勁的方點。然後神意越練越暢旺，得心應手，精神修煉之功自然成功。但仍要留意身形之有無缺陷，尤其要注意肩與胯，此二處如有缺陷，則周身不能飽滿圓和，勢必影響方圓相生、神氣鼓蕩之功。若能做到勁別清楚，勁路暢達，方圓相生，周身順遂，神活氣斂，轉換輕靈，則精神修煉之功自非尋常。

需要注意的是，氣與精神的修煉尤應做到互養互葆，即以氣葆神，以神養氣，如此則既能益壽延年，又能使功夫不斷增進。太極拳的有些前輩大家功力深厚，武藝精湛，卻未能享高壽，除與某些特殊原因有關外，與過於偏重技擊，發勁太多，保養不夠也有一定關係，這是後學應該吸取的經驗教訓。

三、腰（包括脊、背、胯）為主宰，勁起腳跟

「腰」在太極拳中有著特殊重要的地位，起著極其重要的作用，拳譜和拳論中對腰的論述很多，李亦畬《走架打手行功要言》有「主宰於腰」之言，《宋書銘拳譜·心會論》稱「腰脊為第一之主宰」，王宗岳《十三勢歌》有「命意源頭在腰隙」「刻刻留心在腰間」之論，澄甫師祖在《練法十要》中指出「變換在腰」，在《太極拳術十要》中提出「鬆腰」，武術界也有「太極腰，八卦步，形

意勁」和「無腰不太極」之說。那麼，腰脊為什麼這麼重要，又如何鍛鍊呢？

首先，這與它在身體中的位置有關。腰在掌、拳、腕、肘、肩、腰、胯、膝、腳上下九節之中部，是九顆珠子中最重要的一顆，它的運動能帶動上下的八顆珠子一起運動。另外，腰之動為平行動之根，而脊處於人身之中線，脊之動為豎行動之根，如求一動而全身皆動，必須聯合腰脊而動。因為太極拳的每一動作，都以45°左右聯合腰脊以運動，以帶動其他關節的運動，這種運動乃是一動無有不動的運動，容易達到節節貫串之功。這就是「主宰於腰」「行氣如九曲珠，無微不到」的意思。

還有，從生理、醫理看，人之兩腎居於腰之兩側，命門對肚臍，肝位於腰部腹腔；腰為腎之府，肝為筋之府，肝腎同源於命門。腰部得到鍛鍊，將收固肝腎、健筋骨、延年益壽的功效。《楊譜‧太極平準腰頂解》云：「……車輪兩命門，一纛搖又轉，心令氣旗使，自然隨我便。滿身輕利者，金剛羅漢煉。」可見，腰之兩腎和命門在拳中的極端重要性了。

那麼，如何檢驗腰脊之動呢？只需在走架子注意氣貼脊背，即背上之皮是否緊貼於脊背之上。能使氣貼脊背，自然收以腰脊為軸，含胸沉肩，兩手如輪之功，而腆胸聳肩之病，也就自然消除。還有就是鬆腰的問題，如腰不能鬆，則氣勁不能落於下肢，將影響整體的靈活運轉。因此，行拳時每一勢都要鬆腰沉胯，脊椎骨節節鬆開，氣沉丹田，勁貫兩足，落於湧泉，而與地氣相接，則下盤自然穩固。

鬆腰之法，前節已提到，只需將腹部略收即可；沉胯之法，在於先抽胯，其方法是如出左步時，左胯微向後抽，同時右胯微向前挺。反之亦然。這樣不僅可使步子大小一致，而且抽胯後再向下落沉也就極為容易，做時注意肩與胯合即成。做到了鬆豎脊柱，鬆腰沉胯，就能做到上下成為一個整體，即周身一家，勁起於腳跟，主於腰間，形於手指，發於脊骨，就能上於兩膊相繫，下於兩腿相隨，開合有致，收發由心了。

四、周身一家，內外合一

習練太極拳，練至周身一家，內外合一，已有很高的造詣，已具個人習練之能事。到此地步，已達《太極拳經歌訣詮解》中所說：「舉動輕靈神內斂：一舉動，周身俱要輕靈，尤須貫串，氣宜鼓蕩，神宜內斂。莫教斷續一氣研：勿使有凸凹處，勿使有斷續處，其根在腳，發於腿，主宰在腰，形於手指，由腳而腿而腰，總須完整一氣，向前退後，乃得機得勢。」簡言之，即澄甫師祖在《太極拳術十要》中所概括的「上下相隨」「內外相合」。

當然，要練到周身一家，必須腰有功，才能貫通上下；要達到內外合一，必須修養精、氣、神，而這兩方面，前面已論述，不再重複。這裏只再強調兩點：

一是拳藝至此，已是以心意為主，其狀態是：外面的身、形、腰、頂，內部的精、氣、神、勁，無不合於規範，凡有動作，皆是以意為之，不在於外，而在於內，有上即有下，有前即有後，有左即有右，有進即有退，有起即有落，摺疊、轉換，順遂如意，急緩相生，蓄發俱能，

一動無有不動，一靜無有不靜，一開無有不開，一合無有不合，而又動中寓靜，開中有合，開合有致，動靜有方，可顯可隱，可沉可輕，周身夭矯不群，如遊龍、翔鳳，將展未展，似鬆非鬆，勁斷意不斷，意斷神可接，有行乎不得不行，止乎不得不止之勢，儘是一派大家氣象。

二是太極拳藝所要求的周身一家、內外相合，涉及到陰陽對立統一的諸多方面，細分約有上下、內外、大小、左右、進退、起落、動靜、開合、剛柔、虛實、攻防、粘走、鬆緊、收放、緩急、形神、呼吸等內容，而它們又大多不是單一的表露，而呈現出交叉、綜合的運用特點，這就遠非淺學者所能測其堂奧，必須潛心研究，細緻揣摩，日久方能領悟，年深才獲成功。

五、身懷八法，腳踩五步

太極拳的理論很深奧，功法很完備，結構也相當嚴密。八法、五步合稱「十三式」，就是太極拳表示的方位、運行的勁路和有效的技擊手段。

所謂「八法」，亦稱「八勁」，即指掤、攦、擠、按、採、挒、肘、靠八種方法和勁路，它含四正四隅八個方位。四正是北、南、東、西，四隅是西北、西南、東北、東南，這正合於後天八卦圖，北掤、南攦、東擠、西按、西北採、西南挒、東北肘、東南靠。簡言之，就是使拳路和勁路照顧到四面八方，而不偏向於某一處。

「五步」，是前進、後退、左顧、右盼、中定五種步法。就五行說，前進屬火，後退屬水，左顧屬木，右盼屬金，中定屬土。其中又有五行生克說，即金生水，水生

木，木生火，火生土，土生金；金尅木，木尅土，土尅水，水尅火，火尅金。因此《楊譜》有「懷藏八卦，腳跐（踏）五行」之論，後來又有拳家加上「頭頂太極」一說，也很有道理。太極拳本來處處不離陰陽，因此「頭頂太極，身懷八卦，腳踩五行」的概括與說明，是合於太極拳的拳理拳法的。

需要說明的有兩點，一是太極圖與地圖方位相反，地圖是上北、下南、右東、左西，而太極圖是上南、下北、右西、左東。二是太極拳的技法千變萬化，不可能用五種簡單的生克關係來概括，只要時刻不忘陰陽變化的理論就行，然而五行步法卻不可不知。

所謂五行步法，是指金、木、水、火、土五行相生的步法。試以自身為中心，站立之處屬土，由此向右行，右屬金，此即土生金；由此向後走，後退屬水，此即金生水；由此向左走，左屬木，此即水生木；由此向前行，前進屬火，此即木生火。這就是五行步法，一般稱此為走生門。走生門，則很順暢，很快。

現在散打與武術比賽，絕大多數參賽者都是左腳在前，固然這與個人習慣有關，但是卻不合五行步法走生門之意，很彆扭，也快不起來。現將「八法」「五步」分述如下，先述「八法」：

1. 掤　勁

掤為八法之首，有撐開之意。《楊氏九訣》之「八要」：「掤要撐。」《十八在訣》：「掤在兩臂。」《十三行功訣》：「掤手兩臂要圓撐。」講得都很清楚明確。

掤的對應竅位為會陰穴，屬腎經。太極拳走架子、推手與技擊，時刻不離開此勁。

掤勁產生於氣功，使周身氣滿而圓活順暢，則如同充氣之橡皮輪，既有防禦之能，亦有反動力之彈性在，則攻防兩宜，粘走相隨，運、接、蓄、發都能順遂如意。掤猶如一道防線，進可攻，攻中有守，退可防，而退中有攻，並可藉以探聽對方之虛實，藉以化人發人。然掤勁之用，非用手臂，須用腰腿勁，加以意氣，方能奏效。

掤之用有單臂掤、雙臂掤之分；掤之地點，以人之關節或拗處為好。掤之前，可先用引勁往後、向下微誘，使其勁出而顯出焦點，再借其勁而掤發，則成功無疑。發掤勁，眼睛亦須專注，否則不能克敵。

2. 擴　勁

擴有拉回之意，為掤勁反方向之勁。擴的對應竅位為印堂穴，屬心經。擴時一手粘人腕部，一手粘人肘臂，擴向己之兩側偏後處。擴時可用掌緣近腕處擴，亦可用手掌擴，視需要而定。

擴時應注意，一則方向不可用直線，以用30°左右之斜角為好；二則擴之前須用掤勁，掤則對方必起抗意，然後擴自得勢。

功深者，掤、擴之勁轉換變化，至微至細，不但旁觀不易辨明，即身受者亦難以覺察。掤、擴變換，也就是粘走相因、陰陽相濟之意。擴時注意手要輕（見《楊氏九訣》之「八要」），並將己身之腰腿略上升，當掤至胸口之前，人背己順之時，即坐腿鬆胯，轉腰而擴發之。眼神

亦須注視，精神勿有一絲懈怠。

3. 擠　勁

擠為補助掤勁之勁，是乘勢前進之掤勁，亦可謂聯合之掤勁。擠的人體之對應竅位是夾脊穴，屬肝經。使雙手之勁交叉聚焦於一點，則掤的度數自然增加。

擠勁，是以前臂肱部擠擊對方之身體，不可過高或過低，此勁生於對方攦己之後，有順勢之能。右手擠，進右步；左手擠，進左步。如不進步，則將臂伸直，對其後肩擠之。擠亦可用於人靠之後。擠時，不能僅用手臂之勁，須用腰腿勁，加以意氣，其姿勢應求圓滿，勿生棱角。應當頂懸身正，沉肩含胸，收住尾閭，上身勿向前俯，免得失去重心。

此勁近於攻，與採處於相反一方，亦可用為採之預備招數。擠勁用法得當，其勢甚為凌厲。只不過初學者推手時大半缺少擠勁，致使對方少了威脅。

4. 按　勁

按勁甚為巧妙，變化亦多。按有按兵不動之勢，有聽勁之用。按的人體對應竅位是膻中穴，屬肺經。按之勁為下掤勁，有沉的功用。在沉勁之內，含有牽動之勢，可使對方足根浮起。按勁變化甚多，按而向前進，則為掤勁；按向左右，則為攦勁；按而合之，則為擠勁；而用按得勢，則成為放勁。

按之特點，有粘定而不使逃脫之能；且按中又藏有手指之功，為太極拳擒拿法之一，因而按有單按、雙按之

分，以掌根為主。按以順步為得勢，按中不僅有開合之意，並要含有由上到下、由前到後之一立體圓圈。如僅直按，既無效，又易為人所制。

還有，按之開合須手足相應，前進後退有升降之勢。功深者用按法，以起步為虛，落步為實，虛為引，實為發。按之時間亦須注意，不可過快，過快易被人借勁。當借腰腿之前伸，蠕蠕而動，人必覺受制而無所施為了。至於按的身形與神氣的要求與擠相同，不再贅述。

以上所論之掤、攦、擠、按，為「八法」中之四正手，有相互為用、善於變化之妙，須下苦功夫得其真諦。王宗岳《打手歌》稱：「掤攦擠按須認真，上下相隨人難進。」可見它的重要性。其奧妙在於微微轉動中，已變化勁路了。概括而言，掤、攦近於走，擠、按近於粘。分別而論，掤之成分大多為運勁，攦之成分大多為蓄勁，擠之成分大多為接勁，按之成分大多為發勁。況且又在圈內，如能將此四手練得式式圓滿，不生棱角，而且身形和順，伸舒自如，上下相隨，內外相合，周身均能粘連黏隨，感覺靈敏，毫無拙力，則無須採用其他手法，亦能得機得勢，足以應敵。

然而，為顧全萬一越出圈外，而加以補救計，那麼運用四隅手是最好的方法，它能使越出圈外之身手復歸於正。此四隅手，就是採、挒、肘、靠四勁，分述於下。

5. 採　勁

採，可稱為反方向的擠勁，即以手執人之手腕或肘部往下沉採。人體的對應竅位是性宮、肺俞兩穴，屬大腸

經。採的效用與攦近似，對方重心已向前時，乘勢使其前傾。採法是由上向後下斜而採之，也非僅用手採，須用腰腿勁加以意氣而採。採如得勢，能使人頭昏目眩，腦部受到震動，足根浮起，人往前衝。亦可採後即發，拳式中海底針即用採勁，後接以扇通背，也即採後隨發之意。因此用採勁時不可過輕，過輕易被人借勁，不採便罷，採則採足，方能達到預期的目的。

採亦不能同時採兩邊，採兩邊更易被人借力。採時必須頭懸身正，沉腰坐腿，含胸拔背，沉肩垂肘，氣沉丹田，眼神下視。拳式中有抱虎歸山之轉身採、野馬分鬃之斜採、倒攆猴之分採等。

6. 挒　勁

挒，有擋開和轉移之意。人身的對應竅位是丹田穴，屬脾經。挒勁有狹義、廣義之分。

狹義的挒，是指兩手轉移對方的動向，向斜前方或後側方，用攦與合的慣性原理，使勁由順變橫，形成一左一右、一上一下、一前一後的旋轉力，使己順人背以擊發人的方法，其中亦有反關節之意。挒時要快，要乾脆，要使人猝不及防。挒法有右挒、左挒、正挒、反挒等。拳式的野馬分鬃，是典型的挒法。

廣義的挒，是指擊勁，此與發放之勁不同，在求擊中而不求擊倒，用時須有開合、對襯之能。拳式中用此類挒勁的很多，如撇身捶之翻挒、栽捶之下挒、玉女穿梭之掀挒、上步七星之合挒等等。

7. 肘　勁

肘，是前臂內屈用肘尖或肘之四周向外擊發的勁。人體的對應竅位是肩井穴，屬胃經。肘為擊人之二道防線。肘較手為短，而較手為猛，在與對方距離過近、用手不得勢時，則用肘為宜，可直攻人之要害處，非常厲害。發時須與膝相合，身正頂懸，沉肩垂肘，眼神注視對方，用腰腿向外擊出。肘有寬、窄之分，寬指肘之四周，窄指肘尖，寬面傷人較輕，窄面傷人較重，幸勿輕試之。

擊法以頂、挑、拐、壓為主，有攔腰肘、穿心肘、下採肘等，穿心肘為毒手。拳式中如肘底捶、翻身撇身捶、高探馬、左右打虎等均含肘法在內。需要注意的是，此勁雖猛，用不得法，亦易為人所借力。

8. 靠　勁

靠，是肩、背等部位在任何角度下向對方所發出的勁，一般以肩為主。人身的對應竅位是玉枕穴，屬膽經。靠多用於比肘離人更近的時候，其勢又比肘更猛。如善用靠，則身矮力小之人，可勝身高力大之人。靠為擊人之第三道防線。靠多用於己肘被閉而不能發勁之時。用靠，必須頂懸身正，肩與胯合，用腰腿勁加上意氣靠擊之。用靠勁，先要化得合法，靠時要快，勁要整，目標要明確。

靠之種類較多，在上為肩靠，在下為膝靠，迎面為腹靠，轉身則為背折靠，皆以腰胯為發動之軸心。如以肩靠人，須順步插入其襠內，斜而向下靠，不可平行而出，否則難奏效。

另外，還要注意防護己之面部及臂部，必須以另一手置於用靠之手臂肘彎處，則上可護面，下可防撅用靠之手臂，比較安全。拳式中有提手上勢轉白鶴亮翅時左轉上步斜靠、斜飛式之七寸靠、雲手之橫靠等。

總之，太極拳是以掤、攦、擠、按四正手為經，採、挒、肘、靠四隅手為權，經權互用，方圓相生，為太極拳嚴密的規範與結構。一般必先經過方圓參半的階段，待到功夫稍進，則四正手常顯露，而四隅手愈隱微。可以不常用隅手，而不可以不善用隅手。如能將隅手隱而不顯，遇有空隙瑕疵，立刻出現，奇正變化，方為上乘功夫，也符合太極陰陽兩儀的理論。

下面接著述「五步」。

步為全身之根，邁步的關鍵在於腰胯，屈伸則在於膝。《太極拳經歌訣詮解》指出：「有不得機得勢處，其病必於腰腿間求之。」而腰腿之間就是胯，胯不順，則步不正。因此，步法的正確順暢與否，直接影響到全身動作的圓活與暢達。一切動作的運化，均以手為先，手之根在身，身根則在步，所以進、退、左、右、中的五種變化，非由步動不可。步能隨身順逆圓活地轉動，才能達輕靈變化之妙。

需要特別強調的是，前進、後退、左顧、右盼、中定，是五種步法，五個方向，而不是五種步型或步式。進、退、左、右、中五種步法內均含有好幾種步型，而且步型的名稱，各家也不統一，主要為新、舊名稱的不同。還須指出的是，「五步」是一個整體，在運行、運用上多具有交叉與綜合性，不是單一說明就能明白的。可以這

樣說，凡是前進、後退之步，無不藏有顧、盼之勢，而左顧、右盼之步內，也無不含有進、退之能。中定，則既穩如泰山，又可以隨時變換成前、進、顧、盼之法。

總而言之，太極拳的「五步」，以中定為主，中定是太極拳運作和技擊的核心和根本，而以左、右步合粘、黏，進、退步合連、隨，並以輕靈為體，沉著為用。下面分別作簡要的論述。

1. 前　進

此步法之中，含有弓箭步、逼步、連枝步。人體的對應竅位是會陰穴，屬腎經。如欲前進，意想會陰，眼神向前上看，有助於順暢前進。

弓箭步為今名，即後腳尖外移約45°，踏實，腿略伸直，前腳向正前方邁出一步，腳尖朝正前方，全腳掌著地踏實，膝前弓至小腿垂直為度，身體正向前腿的正前方。如摟膝拗步等拳式。舊名「跐步」（音店，支也），較形象、準確，因它也點明瞭運作之法，舊稱這是太極拳的獨特步法。它的運行要靠後腿的支撐，是以腳鏟地而出，腿膝曲蓄，腳尖略揚，前進之腿提起的高低度要合適，要既輕靈又沉著，虛邁實放，即運作輕靈，落地後沉著。初練者如真能循規蹈矩，會感到運動量很大。太極拳前進之步，均原於此步。

逼步，乃是舊名，現不見有此名稱。此步乃前進後隨進之步。腿必須有前搠之勁，進而逼之。如中架子之如封似閉便是，現之練大架子者，大都已捨去不用。

連枝步，今已無此名稱與練法，老架子中有。方法

是兩腿均略下蹲，前腳才出，後腳即緊跟而上，前腳向前，後腳外撇，兩腳呈45°前腿為實，後腿為虛，腳尖點地。如高探馬穿掌便是。

2. 後　退

此步法中，只有一個半馬步。人體的對應竅位是祖竅穴（即印堂穴），屬心經。如欲後退，意想印堂，眼神向前下方看，便會順暢後退。半馬步為兩腿並立，右腿退後一步，腿尖外移45°。踏實，屈膝下蹲，前腿尖朝前，身體半斜向前腿方向。倒攆猴拳式便是。

半馬式，舊名後堥步。因太極拳有進生退死的說法，因而拳式中向後退步，只有倒攆猴一式，乃是以腳尖點地，腳跟後落實。其餘與堥步同，不過方向相反而已。

3. 左　顧

此步法中，含有碾步、撇步、斂步、斜步。人體的對應竅位是夾脊穴，屬肝經。如欲側轉前進（向左向右均一樣），意想夾脊穴往實腳踴泉穴上落，身體便會自如地側轉前進。碾步，是舊名，現已很少有此提法。凡拳勢左右轉換時，均以腳跟為軸，腳掌貼地隨身而向左右移動，產生如碾之摩擦力，使不致發生前傾後仰與虛浮之病，因名曰碾步，如攬雀尾、野馬分鬃式便是。摟膝拗步與倒攆猴之前進、後退，在左右轉換時亦須用此顧、盼之步法，老架子之摟膝拗步更為明顯。

以上堥、碾兩種步法，為太極拳的基本步法，在運、接、蓄、發四勁之圓圈內，均離不開這兩種步法。撇步、

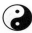

斂步、斜步，均舊名。

撤步是由裏往外開之步，腿須含有圓圈和開的掤勁，如抱虎歸山式便是。

斂步與之相反，為由外往裏合之步，腿須含有圓圈和合的攦勁，如十字手便是。

斜步，乃是左右斜挪之步，腿須有上下相隨之勁，如斜單鞭式便是。

4. 右 盼

此步法與左顧基本相同，除去碾步、撤步、斂步、斜步外，尚有一翻身步。人體的對應竅位是膻中穴，屬肺經。如欲側轉後退（向左向右都一樣），意想膻中穴並向內微收，眼神順著食指往下看，便能自然側轉後退。

翻身步，亦舊名，乃是回身以脊背領起向後轉移之步，如翻身撤身捶、白蛇吐信二式便是。

5. 中 定

這是太極拳中最重要、最難練的步法。人體的對應竅位是丹田穴，屬脾經。如欲身體穩定，只要意想丹田穴，或是命門和肚臍，立時就會非常穩固。《楊譜・太極圈》云：「退圈容易進圈難，不離腰頂後與前。所難中土不離位，退易進難仔細研。此為動功非站定，倚身進退並比肩。能如水磨催急緩，雲龍風虎象周旋。要用天盤從此覓，久而久之出天然。」這段口訣主要是論述太極圈的，但也涉及到「中定」，並對它有精闢的說明。

一是指做到「中定」很難，二是說明在進退、左右的

圓圈形「動功」中，也離不開「中定」，並指出「腰」與「頂」的重要性。「中定」有狹義、廣義之分。

狹義的「中定」，是指在習練拳架、定步推手和技擊中的一種相對靜態的「中定」，它必須重心穩固，才能前後左右順暢鬆活，攻化由心。

廣義的「中定」，則是指習練和技擊中所有一切動作的運行轉換都必須以「中定」貫串其中，練拳定勢時更如此，並且要做到「圓之出入，方之進退」，才能輕靈沉穩，克敵制勝。

屬於前者的，有沖步、坐馬步、釣馬步、仙人步等。沖步，即今之獨立步，因提起一腿有上沖之勢，故舊名沖步，金雞獨立拳式便是。坐馬步，今無此稱，因如坐馬形之雙沉步而得名，要求圓襠合住勁，單鞭拳式便是。釣馬步，今稱馬步，因此式是左右倒換虛實的坐馬步，似以舊名為妥帖，雲手拳式便是。仙人步，舊名，今稱丁虛步或虛步。要求上拔、內收、下沉，襠須圓，並有內合之勁，白鶴亮翅拳式便是。

總而言之，要真正做到太極拳之「中定」，必須頂懸身正，腰鬆活，足沉穩，懷有平準之儀，兩手如輪之旋轉，不丟不匾，不頂不抗，粘、黏、連、隨，緩急互應，方圓相生，周身一家，內外相合，前後左右，無不運行如意，需要久久揣摩研究，方能領悟其中奧妙。

六、運勁如抽絲

《太極拳經歌訣·六》指出：「運若抽絲處處明。」《十三勢行功心解》也有「運勁如抽絲」之說，可見抽絲

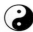

勁在太極拳中的重要性。抽絲勁，又名纏絲勁，亦稱螺旋勁，陳式至今一直沿用纏絲勁之名，楊家早先亦用纏絲勁之名，後一般均稱抽絲勁。

　　何謂抽絲勁呢？它有沒有具體的運勁路線呢？有的。抽絲的意思，並不僅是指緩緩直拉而出，乃是指太極拳的一切動作的運勁，都要旋轉出入，如同來福線的螺絲形狀一樣。而抽絲不外順抽、逆抽（一名正抽、反抽）兩項，出為順抽，入為逆抽，順如陽轉，逆若陰旋。順抽，是由腳跟至手指之抽，逆抽，是由手指回歸腳跟之抽，其路線則是交叉而出，交叉而入，即左腳右手，右手左腳，右腳左手，左手右腳。順抽，又稱為「開」，逆抽，又稱為「合」。太極拳任何一項運勁都有抽絲勁，非一順一逆，即雙順或雙逆，也沒有一項運勁可以離開開合二勁。

　　太極拳架子內勁的運用，雖然不出順、逆兩種抽絲，但是由於其中姿勢與方向的關係，則有種種的不同，分類以區別，尚有10種，統稱為「十二抽絲」，就是順抽、逆抽、左抽、右抽、大抽、小抽、進抽、退抽、裏抽、外抽、上抽、下抽。

　　可以說，太極拳的所有運勁，沒有一項不在此十二抽絲之中。如果太極拳沒有了抽絲勁，那麼其外形雖走圓形運動，而內中之勁仍為直來直去，也就不可能產生以輕制重的功用。因而抽絲勁是太極拳最基本的動作和運勁路線。需要指出的是，太極拳中沒有一個拳式運用的是十二抽絲中某一項抽絲，而是表現為幾項抽絲的聯合運用。先從八法、五步說起。

　　八法是：由掤旋轉以變攦，是逆抽絲；由攦旋轉以變

掤，是順抽絲。擠為聯合之掤勁，是雙順抽絲。按亦為雙順抽絲。採為反方向之擠，亦與攦近似，為雙逆抽絲。捌則比較複雜，狹義的捌，如野馬分鬃，為順逆抽絲；廣義的捌，則視具體情況而定，大致用拳、掌、手者，為順抽絲，用腳者為逆抽絲。肘為順抽絲，靠為順抽絲。

五步是：前進、後退為進、退、順、逆抽絲；左顧、右盼為左、右、順、逆抽絲；中定頗為特殊，狹義的中定狀態，無抽絲勁可言，而一旦與對手周旋，則可隨時運用順、逆抽絲和不同姿勢與方向的左、右、大、小、進、退、裏、外、上、下的其他十種抽絲勁。

再從拳式舉例說明之：

左右攬雀尾，是左、大、順抽絲與右、小、逆抽絲；右、大、順抽絲與左、小、逆抽絲。

左右野馬分鬃，是左、外、順抽絲與右、裏、逆抽絲；右、外、順抽絲與左、裏、逆抽絲。

左右摟膝拗步，是左、上、進、順抽絲與右、下、退、逆抽絲；右、上、進、順抽絲與左、下、退、逆抽絲。

左右雲手，是左、右順抽絲。

左右倒攆猴，是進、退、裏、外、上、下順逆抽絲。

轉身蹬腳，是雙逆抽絲。

如果能將十二抽絲勁運用純熟，還可以去掉太極拳習練中易犯的缺點、毛病，如低頭、曲項、腆胸、駝背、鼓腰、撅臀、露肩、揚肘、摺胯、撇襠、直膝、歪足等現象。因為在運勁時，若發生上舉諸病中之一種，那麼，腳跟與手指之間的抽絲勁，不但不能圓活順遂地運行，而且

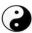

在運行中間非斷不可，將會出現拳論上批評的「缺陷」「凸凹」「斷續」現象，也就談不到有掤勁、無棱角、一動無有不動、節節貫串、以輕制重的功用了。

七、指掌捶手腿足，均有彈性與力度

太極拳以陰陽學說為核心，講求陰陽的相分相合，互動互補，最終達到陰陽無偏，和諧融合。它在技擊上的「發勁」與「用著」，也是陰陽相濟而又互補的。發勁，一般只是將人發出或發倒，並不傷害對方，所謂仆而不傷，為陰；用著，可能傷及對方，而並不將人放出很遠，或是使對方倒地，所謂傷而不仆，為陽。發勁屬於「四正」（掤、攦、擠、按），用著歸於「四隅」（採、挒、肘、靠）。然而，「勁」「著」也與陰陽一樣，是互相依存，互動互補，有時也是融為一體，分不出彼此的。

勁是著的根本與依託，無勁何能用著；而著又是勁的外化與表現，是勁的補充與運用，無著不能濟勁之窮。也就是說，「四隅」手是為補救「四正」手，以行粘黏連隨之功的。

一般說，發勁時不接觸對方的胸、腹部，只是搭住腕、肘部，即將人發放，向後彈跳而出，或是使之向己之身側前跌，所以只是使對方受到震動而不會受傷；而用著時，除採外都容易受到一些傷痛，所以推手一般不用隅手。有時則是勁、著不分，融為一體，且須貼進人之胸、腹部。如捲勁，必須先以五指按人之胸部，接著以指捲成拳，用鑽勁發之，用得快脆，使人不覺，即成冷勁，甚是兇猛厲害，極易傷人，萬勿輕試之！

聽穎嘉二師兄說：有一次健侯太師祖發冷勁，讓老師在床上躺了三個多月，老先生含著眼淚親自餵藥說：「紹先（老師的字），這是沒辦法的，勁是說不出的，你不嘗到滋味是沒法領悟的！」

指、掌、捶、手、腿、足，乃是補助四隅之用，都必須進行專門鍛鍊，以加強其彈性、力度和硬度，才能成為具有全付武裝實力的太極拳，才能克敵制勝，重創強敵於俄頃。因為太極內功到家，以之應付一般對手，自然綽綽有餘，但如遇身強力壯、皮厚骨堅之人，尤其有橫練功夫和閉口氣功之強敵，若指掌捶手腿足未經專練，仍難奏效。因此，從技擊著眼，此項專門鍛鍊勢在必行；若只求養生，當然無需乎此了。

八、發勁訓練與手法運用

關於發勁，須注意以下幾個方面：

在盤架子時練，這是最基本的。盤架子至二三年後，即應心存假想之敵，所謂「無人若有人」，尤其在定勢時要學會發勁，意到氣到勁到。陳式太極拳發勁比較明顯，楊式太極拳大架、中架的發勁已趨向隱於內，但有志練太極真功者，在定勢時仍要注意發勁。楊式老架（亦稱「小花架」）的發勁雖較陳式為柔，但仍較明顯，其中有不少動作是發二回勁的。至於楊式太極長拳（亦稱「小架」「快架」）的發勁，不但剛柔相濟，迅疾異常，而且還帶吐氣發聲。這是一。

楊家秘傳「太極八段錦」，則是專門練氣、練勁的，一共八段，對於全身的九節──掌、拳、肘、腕、肩、

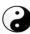

腰、胯、膝、腳，都有專門的鍛鍊方法。這是二。

可將太極拳37個不同的拳式，逐一單個地進行練習。必須注意的是，練架子時，年輕力壯者可儘量練得低一些，步子大一些，以鍛鍊基本功，而單練時，步子應小一些，動作應快一些。因為與人交手時，步子不可能大，動作不能慢，要做到「動急則急應，動緩則緩隨」。這是三。

太極拳中有八種勁別，亦須經常單練，功夫才能上身。這八種勁是：退步跨虎為開勁，提手上勢為合勁，白鶴亮翅為提勁，海底針為降勁；摟膝拗步為前進勁，倒攆猴為後退勁；抱虎歸山為右轉勁，肘底捶為左轉勁。這是四。

其五非常重要的，是一些太極宗師、大師們有不少關於打手（即推手）、散手發勁的要訣，必須認真學習，仔細領悟。

澄甫師祖曾說祿禪祖師講過：「你要給你」「咋打咋有」「要那有那」的話。田師常說，健侯太師祖經常對自己說：「打手時打人，要打得對方兩腳噔噔作響而彈跳出去，腳跟覺得疼，身上被打處不覺得疼，反而有鬆快之感才對！」少侯師祖發勁有「五字訣」：「薄、順、短、脆、遠。」發勁時，勁在本體必須要透皮而出，此為「薄」；發勁，氣先勁後，要周身一家，上下九節，無絲毫阻滯，此為「順」；發勁的動作短小，此為「短」；發勁鬆快，乾淨俐落，直指敵身，無所糾纏，此為「脆」。發勁時意念要遠，此為「遠」。澄甫師祖認為手臂要如棉

裹鐵，化勁要鬆淨，放勁要乾脆，將欲打人，步須偷進。
放勁如摔杯，要摔就摔，要去就去，一有猶豫，不能放出
人。並說：向上打，意欲將人扔到房上；向下打，意欲將
人擊入地中；向遠打，意欲將人拍透牆壁。打人要用哼、
哈、咳三音，哼音上打，哈音下打，咳音遠打。

陳炎林所著《太極拳刀劍桿散手合編》，1943年6月
由上海國光書局出版。1949年1月再版，此書內容全為田
師所授，而為陳所記錄的，其中《論勁》一節將粘黏勁、
聽勁、懂勁、走勁、化勁、引勁、拿勁、發勁、借勁、
開勁、合勁、提勁、沉勁等25種勁別、技法分析得精微深
入，大有益於推手與技擊。並指出，此外尚有撥勁、搓
勁、撅勁、捲勁、寸勁、分勁、抖擻勁、折疊勁及擦皮虛
臨勁等。

太極拳之習練與愛好者，可讀此書，這裏不贅述。

另外，田師亦常對弟子說勁，今援引數則，以饗讀
者：

注意推手時，手不過膝，過即不拿；沾在何處，即在
何處沉勁；見勁速出，氣沉丹田；用勁如拋物；掤、攦、
擠、按，每手中有五個勁，所謂借、化、入、截、沉也；
發勁沉且長而震動全身者，其勁剛柔俱備，所謂陰陽相濟
者也；隨曲就伸，人屈則隨其屈而放之，人伸，則隨其伸
而放之；放人時，臂要直，不宜屈。勁在兩臂如九曲珠，
旋轉自如，放人時，即成一大珠。

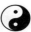

　　上面所引太極名家對於發勁的經典論述，當然對習練太極發勁有極大的指導意義和實踐價值。然而，發勁要發得好，必須具備兩個前提，一是要有內勁，二是要懂勁。多盤架子，勤練八段錦，經常抖杆子，內勁自會產生，還能不斷增長。要懂勁，則還要多推手，除了與老師推，由老師領勁、引勁、餵勁外，與師兄弟推手也非常重要，時間長了自得粘黏連隨之功。

　　如無對手（舊稱「相手」），或不常在一起，應經常想像以兩臂摸勁，設想對手如何進攻，我用何法解化而反制之，年深日久，亦能懂勁。懂勁後才能愈練愈精，逐漸達到從心所欲、無不如意的地步。還需說明的是，內勁與懂勁，固然有一定標準，但這又都是相對而言的，也是沒有止境的，所謂「技高一籌，無如之何」，說的就是此理，練功者能不終身勤勉嗎？

　　說到手法，先要明確兩點，一是「著」與「勁」的關係，上面剛談過，這裏不重複。二是散手亦須粘隨，練太極拳如不能粘黏住人，則不要與人動手。

　　至於練手法的步驟，則首先要把架子中每式的用法爛熟於胸。一般手法，以平均每式 3 種手法計，37個不同拳式，便有111種手法，頗不算少。如果再加上另一種架子，又可再多幾十種手法。接著再練散手的對打套路。陳炎林著《太極拳刀劍桿散手合編》，載有「散手對打」88式，乃太師祖楊健侯老先生親授，田師所傳。「散手對打」的名稱、次序如下（單數為上手，雙數為下手）：

　　(1) 上步捶；(2) 提手上勢；(3) 上步攔捶；(4) 搬捶；

(5) 上步左靠；(6) 右打虎；(7) 打左肘；(8) 右推；(9) 左撇身捶；(10) 右靠；(11) 撇步左打虎；(12) 右撇身捶；(13) 提手上勢；(14) 轉身按；(15) 折疊撇身捶；(16) 搬捶（開勢）；(17) 橫捌手；(18) 左換步野馬分鬃；(19) 右打虎（下勢）；(20) 轉身撇步攦；(21) 上步左靠；(22) 轉身按；(23) 雙分蹬腳（退步跨虎）；(24) 指襠捶；(25) 上步採捌；(26) 換步右穿梭；(27) 左掤右撇捶；(28) 白鶴亮翅蹬腳；(29) 左靠；(30) 撇步撅臂；(31) 轉身按（攦勢）；(32) 雙風灌耳；(33) 雙按；(34) 下勢搬捶；(35) 單推（右臂）；(36) 右搓臂；(37) 順勢按；(38) 化打右掌；(39) 化推；(40) 化打右肘；(41) 採捌；(42) 換步撅；(43) 右打虎；(44) 轉身撇步攦；(45) 上步左靠；(46) 回擠；(47) 雙分靠（換步）；(48) 轉身左靠（換步）；(49) 打右肘；(50) 轉身金雞獨立；(51) 退步化；(52) 蹬腳；(53) 轉身上步靠；(54) 撅左臂；(55) 轉身（換步）右分腳；(56) 雙分右摟膝；(57) 轉身（換步）左分腳；(58) 雙分左摟膝；(59) 換手右靠；(60) 回右靠；(61) 上步左攬雀尾；(62) 右雲手；(63) 上步右攬雀尾；(64) 左雲手；(65) 右開（掤勢）；(66) 側身撇身捶；(67) 上步高探馬（下蹬腳）；(68) 白鶴亮翅（上閃下套腿）；(69) 轉身擺蓮；(70) 左斜飛勢；(71) 刁手蛇身下勢；(72) 右斜飛勢；(73) 左打虎；(74) 轉身撇身捶；(75) 倒攆猴（一）；(76) 左閃（上步）；(77) 倒攆猴(二)；(78) 右閃；(79) 倒攆猴(三) 撲面；(80) 上步七星；(81) 海底針；(82) 扇通背；(83) 手揮琵琶；(84) 彎弓射虎；(85) 轉身單鞭；(86) 肘底捶；(87) 十字手；(88) 抱虎歸山。

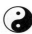

　　2008年《精武》雜誌第3、第4兩期載有田穎嘉二師兄的高足姚國欽所撰之《楊健侯親傳88式太極散手》，甲為二師兄長子田秉淵，乙為姚國欽，其中與陳炎林所記錄的偶有不同之處，二者皆可以模仿演練。王宗岳《太極拳論》有「由著熟而漸悟懂勁，由懂勁而階及神明」之說，練拳至一定火候，每個拳式用法已極為熟練，再透過推手，對聽勁有所體會。

　　接著就研究如何出手自然鬆快，如何內勁化發，而太極散手對打正是「由著熟而漸悟懂勁，由懂勁而階及神明」的必修功課和必由之路。

　　它所習練與研究的就是怎樣粘黏連隨，捨己從人，怎樣上下一致，避實就虛，怎樣內勁化發，引進落空。其間連接之處，綿綿不斷，天衣無縫，實在是散手對打中的逸品，非等閒可比。另外，老武術家沙國政先生於1980年整理出版了《太極拳對練》的小冊子，自稱在陳炎林所著「散手對打」的基礎上，「綜合了陳、楊、孫、吳等各式太極拳的特點，充實了技術內容，整理成了這套太極拳對練」。亦可資參考。

　　往後一步，則是不講套路、著法，而講隨機擊發的散手，全視對手的招術、勁路而定，轉換快捷，富於變化，使人有莫測之感。試舉一例以說明之。

　　如人以右拳擊己之胸部，己可稍左側身，以左手勾化彼之右拳，即以己右拳回擊其胸部；若彼後撤，己則稍上步以右勾手上擊其下頜，若彼再後化，己則以勾手之食、中二指之中節點擊其喉結；若彼再後往後閃化，己可順手下沉以右肩靠之⋯⋯再下苦功修煉，最後才能達到爐火純

青、階及神明的地步，也就是「撒去滿身皆是手」了！這時，全身氣、勁充盈，步法圓活輕靈，見招破招，見式打式，直來橫擊，橫來直發，化中有打，打中有化，即化即打，即打即化，不但做到節節貫串，周身均能發人，而且幅度極小，力量極大，已臻至無圈之境，須臾之間，即可制勝於人。

然而這並不是每個練太極功者都能達到的，它必須一有明師傳授，二下苦功鍛鍊，三具天資悟性，四有相手切磋，四者缺一不可。這就難乎其難，我輩只能心嚮往之，百倍努力練功，終身不懈了！

以上所論太極拳的功法要領，鬆圓正沉輕是圭臬；精氣神是修養；關於腰腳是要法；周身一家、內外合一是造詣；八法五步是結構；抽絲勁是路線；指掌捶手腿足是訓練；發勁與手法是運用。就強身與技擊來說，自然是強身為體，技擊為用。

但是太極拳的功法中卻也有體有用，體用結合，那就是：圭臬、修養、要法、造詣為體，結構、路線、訓練、運用為用。而其中圭臬、修養，為體之體；要法、造詣，為體之用；結構、路線，為用之體；訓練、運用，為用之用。由於太極拳的功法是為其闡述理論服務的，而且又將功法的八個方面有機地結合起來，從而使其功法體用兼備，強身與技擊緊密相連，融合無間，相得益彰，已達到相當完美的地步。

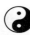

第三節　太極拳的歷史源流與師承關係

　　關於太極拳的起源，向來沒有翔實確鑿的史料和明確肯定的說法，只是根據一些零散片斷的資料和一些約定俗成的傳聞，認為是武當張三豐祖師所創。

　　約在民國初年，北京出了一個精易理、善於太極拳技的宋書銘，其年齡比楊健侯老先生略小，乃袁世凱之幕客，自稱為明代宋遠橋後裔，藏有宋遠橋所著《宋氏家傳太極功支派源流論》（以下簡稱《宋譜》），此譜將太極拳的起源提早到南北朝時期。今據《宋譜》，按時間順序簡介如下，並略加評述。

　　南朝梁時，程靈洗，字元滌，江南徽州府休寧人。從學於韓拱月，後傳至程珌，珌著有《洺水集》。珌將太極功改名為「小九天」，共十四式。其中，提手、單鞭、穿梭、大小襠捶、攬雀尾等數式與太極十三式名稱相同。此外，如葉裏花，即肘底捶；猴頂雲，類倒撚肱。其餘亦大同小異。

　　許宣平，唐時江南徽州府歙縣人。隱城陽山，辟穀，行及奔馬。李白曾訪之不遇，題詩望仙橋而回。許氏所傳之太極拳功，係受業於于歡子，名「三世七」，因共三十七式而名之。又名長拳，因如長江大河滔滔不絕之意。其各式名稱，與太極拳十三式大致相同，亦有一些不同名稱。其鍛鍊之法，為單式練習，一手練成，再練一手，而所練之手，亦不固定次序，唯在練者自擇。至三十七式逐

一練成，則自然貫串，呵成一氣，故又名「長拳」。

李道子，唐時江南安慶人。嘗居武當山南岩宮，不火食，唯日啖麥麩數合，人稱「夫子李」。所傳太極功，名曰「先天拳」，亦曰「長拳」。其拳法至宋時傳於江南寧國俞氏。至明時，宋遠橋、俞蓮舟、俞岱岩、張鬆溪、張翠山、殷利亨、莫谷聲等得其傳。「夫子李」所傳秘歌曰：「無聲無象，全身透空。應物自然，西山懸磬。虎吼猿鳴，水清河靜。翻江倒海，盡性立命。」此歌七人皆知，後同往武當山，再訪「夫子李」不遇。道經玉虛宮，見玉虛子張三豐，於是共師之。

宋仲殊，學太極功於宋人胡鏡子。胡氏在揚州自稱之名不可考。仲殊，安州人，所傳之人殷利亨。其拳法名為「後天法」，亦以掤、擺、擠、按、採、挒、肘、靠為主，與太極十三式功用相同。「後天法」共十七式，除八方捶、陰五掌、陽五掌三式外，皆屬肘法，變化多端，於手步之外，多所助益。殷利亨之後，其法尚在，而其傳不詳。

以上所述太極拳的遠源，出於《宋譜》。《宋譜》為宋書銘家藏秘本。民國初年（1916年）左右經由許禹生等人抄出後，方為少數人所知。又據吳圖南先生徒孫李璉言，吳氏曾於清光緒末年（1908年）由友人張熙銘處得到過《宋譜》，後為許禹生所知，於是抄寫六本，分贈許禹生、吳鑒泉、楊少侯、紀子修等六人。後吳圖南先生曾以此譜與宋書銘家傳《宋譜》進行對照，兩譜僅在名稱上略有不同，餘均完全一致。吳氏所得本名為《宋氏家傳太極功源流支派論》。

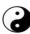

　　而為世人所知，則是由許禹生1921年京城印書局出版之《太極拳勢圖解》一書簡略傳出，後又有許氏弟子王新午先生所著之《太極拳闡宗》《太極拳法實踐》二書披露。許氏未提《宋譜》，王氏於1959年出版之《太極拳法實踐》，始用《宋譜》之名，從書名看，所據當是吳圖南先生贈許禹生氏之手抄本。

　　對《宋譜》的懷疑，始於徐震先生。1937年春，他在《太極拳譜理董辨偽合編》中，就認為宋書銘「其人必略識文墨，故附會古籍，造作師承，偽撰歌譜以自神其術也」。後顧留馨先生1964年出版的《太極拳研究》一書也對《宋譜》予以否定，云：「考宋書銘所練太極拳，實以楊氏拳為基礎，改成三十七個單練的勢，任意錯綜連貫，確為『頗有所發明』，託名傳自唐許宣平，傳之宋遠橋，以自神其術。」

　　再後，1991年出版的由沈壽先生整理並點校考釋的《太極拳譜》一書，也持同樣觀點，指出只是因為譜中太極拳術歌訣部分，早已廣為傳佈，大多數太極拳愛好者已把它當古典理論看，因而予以收錄。沈氏據前人考證（當指徐震、顧留馨），又進而指出：「而宋譜的辭氣，也不類唐、宋或元、明時代人所作。從而也不難判斷，這是一部託名的著作，極可能是宋書銘本人所撰。」

　　筆者認為，三位先生所言，表面上看似乎不無道理，實際上卻頗有值得推敲之處。宋書銘氏曾為袁世凱幕客，雖不知其做何具體工作，然相當於今天大領導的秘書班子成員則毫無疑問。

　　王新午先生在《太極拳闡宗》一書中又稱：「宋氏在

清季為詞林巨子，所著內功原道明理諸篇，已播於世，允為傑作。惜其晚年困瘁家居，抱道自娛，積稿盈屋。許公禹生，數敦其出，皆不起。繼以重金求其稿，亦不許。僅承其口傳心授一鱗半爪耳。旋居保定作古，其遺稿不知流落何所，徒令人嚮往而已。」這樣一個頗有學問又不貪重金的人，不可能造假。這是一。

如果造假，以宋氏之學識，把譜中的敘事文字模仿得近似於唐、宋、元、明時的文辭，自亦並非難事，那麼也就不會出現《宋譜》拳論歌訣精深高妙，而敘事文字則較為俚俗的現象。這是二。

大凡作偽造假者，其本身必無真才實學，實乃欺世盜名之輩，宋書銘氏則不然，文才武功均相當突出。文才，前已說過。其武功，王新午先生在《太極拳闡宗》《太極拳法實踐》二書中均有記載：「其時紀子修、吳鑒泉、許禹生、劉恩綬、劉采臣、姜殿臣諸師正倡太極拳於京師，功行皆冠於時。聞宋氏名，相與往謁，與宋推手，皆隨其所指奔騰腕下，莫能自持。於是紀、吳、許、劉皆執弟子禮，從學於宋。」王新午氏乃大家，精於醫道、拳術，1934年曾任山西省國術促進會副會長，實際主持會務。新中國成立後，曾任中醫研究院特約研究員，其所言，當屬實情，因為王氏沒有任何理由要來吹捧宋書銘而誣衊、貶低他的師長。這是三。

太極拳本來自單練，也注重單練，《楊譜》「八五十三勢長拳解」曰：「自己用功，一勢一式，用成之後，合之為『長拳』；滔滔不斷，週而復始，所以名『長拳』也。萬不得有一定之架子，恐日久入於滑拳也，又恐入於

硬拳也，決不可失其綿軟。周身往復，精神、意氣之本，用久自然貫通，無往不至，何堅不催也……」顧留馨先生不明就裏，卻武斷地指斥宋書銘把楊式太極拳改成了三十七個個勢，任意錯綜連貫，而託名傳自許宣平，傳之宋遠橋，豈非笑談。這是四。

程珌所傳之「小九天」，宋仲殊所傳之「後天法」，皆見於楊祿禪氏所傳之府內一脈（詳見後）；王新午先生所說宋氏與太極十三式之不同名稱，如彎弓射雁、簸箕式、四正四隅、泰山升氣、雀起尾、彈指、推碾等，在楊家所傳之架子內均有或類似：前三式見於田師及楊振銘先生所傳之太極長拳（實即「小架」）；泰山升氣，見於陳月坡先生所傳之太極長拳；雀起尾，疑為攬雀尾之異名；彈指，疑與楊式之老架（即「小花架」）中翻身撇身捶之彈二指之刺手相似；推碾，疑與楊式中架野馬分鬃之推磨相類。而宋書銘氏又非祿禪祖師之弟子，其所學必得之家傳無疑。這是五。

《宋譜》內拳論、歌訣精妙，而敘事文字較俚俗，正說明其非偽造，乃原本如此。因為歌訣乃前賢所傳，而編撰《宋譜》之宋氏先人可能武藝甚精而文字功力稍差，這也不足為奇。這是六。

其七，沈壽先生所說：「但據考證，書中所記太極歷史部分不僅不合史實，而且語多虛妄荒誕。」其言有理，但亦並非完全如此，且與宋書銘氏無涉。據筆者查檢史料，程靈洗、程珌、許宣平皆實有其人：

程靈洗見於《陳書》卷十，云其「字玄滌，新安海寧人也，少以勇力聞，步行日二百餘里，便騎善遊」。梁末

曾聚眾拒侯景，後歸陳武帝，屢有戰功，累官至宣毅將軍、郢州刺史，封重安縣公。靈洗性嚴急，而號令嚴明，與士卒同甘苦，眾亦以此依附。卒諡忠壯，並配享高祖廟。

程珌，生於南宋，與靈洗相差數十代，休寧人。曾累官禮部尚書，著有《洺水集》。

許宣平，新安歙人，唐睿宗時隱於城陽山南塢，結庵以居，容貌如四十許人，行疾奔馬。庵壁有其題詩，甚玄妙。後此詩流於傳舍，玄宗天寶年間，李白見詩而奇之，嗟歎乃仙人詩也。李白訪之不得，乃題其庵壁曰：「我吟傳舍詩，來訪真人居。煙嶺迷高跡，雲林隔太虛。窺庭但蕭索，倚柱空躊躇。應化遼天鶴，歸當千歲餘。」又百餘年，許明奴家嫗遇許宣平於南山中，與食一桃，後嫗亦升林而去。許宣平事蹟頗類冥異怪誕，見南唐沈汾撰《續仙傳》卷中。此傳可不信，但李白《題許宣平庵壁》詩則不偽，見錢塘王琦撰《李太白集注》卷三十，又見《御定全唐詩》卷一百八十五《李白補遺》。

程靈洗、程珌、許宣平三人事蹟，又見於1921年商務印書館出版之《中國人名大辭典》。史雖無程靈洗、程珌、許宣平傳拳之事，但其人真實，未載拳之事，亦不可斷定其未傳拳。宋書銘之先祖編撰《宋譜》，其具體年代不詳，亦無法證明其為明代之宋遠橋所作，但最少要比《宋譜》的傳出年代早上數十年。再者，連今人寫書為示神奇，都不無虛妄荒誕之處，有的甚至不惜捏造事實，以為本派張目，我們怎麼可能苛求習武之古人，非要事事有據，語語皆出正史，而又文字順雅呢？

　　有此七端，筆者以為，對《宋譜》不宜視為託名之偽作，而應潛心一志，鉤沉索隱，廣泛收集可靠資料，進一步深入研究太極拳的起源問題。

　　以上所論，為太極拳的遠源。在遠源中，原先流傳最廣、又一直為大家所尊信的太極拳始祖，是張三豐。而關於張三豐的資料最亂，最為撲朔迷離。正史《明史》卷二百九十九《方技傳》，雖載有張三豐事蹟，但頗涉荒誕，其中亦無與太極拳有關的資料，只是講他是遼東懿州人，三豐為其號，生具異稟，以其不飾邊幅，又號「張邋遢」。或數日一食，或數月一食。書經目不忘，遊處無恒，或云一日千里。嘗遊武當，對人云：此山異日必大興。明太祖曾遣使覓之，不得。一日自言當死，留頌而逝。後又死而復生。明成祖遣吏往訪，積久不遇。後又命工部大營武當道觀，賜名太和太嶽山，設官鑄印以守，竟符三豐所言。天順三年，英宗賜誥贈為通微顯化真人，終莫測其存亡。

　　把太極拳與張三豐聯在一起的，最早可能是《楊譜》。《楊譜》共「三十二目」，四十篇，最後三篇都與張三豐有關。《張三豐承留》為六首五言歌詩，述三教皆言太極之意，雖也言及「虛靈」與「氣形」，但是從「德」「理」而談，並無具體內容。

　　第二首歌詩的頭兩句為「微危惟厥中，精一及孔孟」，顯然本於《偽古文尚書·大禹謨》中的所謂「十六字心傳」：「人心惟危，道心惟微，惟精惟一，允執厥中。」是以儒家中庸思想講太極拳。

　　值得注意的是，第三首歌詩為：「授之至予來，字著

宣平許。延年藥在身，元善從復始。」雖語句不順，但提
到了許宣平，指出延年之藥在己身之內。

《口授張三豐之言》《張三豐以武事得道論》二篇，
雖也有「精氣神」「陰陽」「四正」「四隅」「八門五
步」之語，然而只是一提而已，主要表述的是「三教歸一
之理，皆性命學也，皆以心為身之主也」。其中明顯受有
宋儒的影響，所謂「蓋未有天地，先有理。理為氣之陰陽
主宰」。又把「致知格物，意誠心正」作為「修身」的重
要部分。

後來，1921年出版的許禹生著《太極拳勢圖解》、
1925年出版的陳微明先生著《太極拳術》、1931出版的楊
澄甫師祖著《太極拳使用法》三書所述之張三豐，皆把正
史與傳說混為一談。許書所述最簡，但講張三豐乃元末儒
者，中統元年曾任中山博陵令。後洪武初年，召之入朝，
於武當夜夢玄武大帝授以拳法，故名其拳曰武當派。

許書之《張真人傳》所講較雜亂，有的與《明史》
同，如講張三豐居寶雞金台觀，死而復生，說武當山當大
顯及永樂遣使屢召不赴等。又說或云張乃宋末人，年六十
七，入嵩南，遇呂純陽、鄭六龍，得金丹之旨。或云入終
南，得火龍真人之傳。傳末則明確說：「世傳太極拳術，
乃真人所傳也。」

楊書有《太極拳原序》，首先開宗明義，指出「太
極拳傳自張真人」，接著又說，真人「道號三峰，生宋
末」，又說明洪武初入太和山修煉，結庵玉虛宮。洪武二
十七年入武當山，一日觀雀、蛇相鬥，而悟「蟠如太極，
以柔克剛之理，由按太極變化而粗成太極拳」。另外，楊

書還在《祿禪師原文》「一舉動周身俱要輕靈……」「長拳者,如長江大海,滔滔不絕也……」之後有「原注云,此係武當山張三峰老師遺論,欲天下豪傑延年益壽,不徒作技藝之末也。」

楊書於此又提出:「張真人生於宋末,道號三峰。」而《清史稿》卷五百五《王來咸傳》中有「內家者,起於宋武當道士張三峰,其法以靜制動,應手即仆,與少林之主於搏人者異,故別少林為外家」之語,《清史稿》修於1914—1927年間,可能楊書本此,又結合雀蛇相鬥之傳聞而成。但《宋史》中無張三峰傳,自此遂有了兩個「張真人」,一是宋之張三峰,一是明之張三豐。後又有人在書和文章中將兩個不同時期的張三峰(豐)糅合成一人。

值得注意和令人欣喜的是,趙斌先生的高足路迪民潛心研究,花了很多工夫,終於把乾隆抄本《太極拳經歌訣》與王宗岳《太極拳論》的關係梳理得很清楚,取得了突破性的進展。乾隆抄本《太極拳經歌訣》,最早見於姚馥春、姜容樵著《太極拳講義》,其內容較多,但排列順序有混亂之處,格式也有問題。路迪民經過仔細鑽研,並與楊書所傳張三豐《太極拳經》、王宗岳《太極拳論》、陳鑫《陳氏太極拳圖說》之附錄《杜育萬述蔣發受山西師父歌訣》進行比照研究,從而得出結論:

「楊氏所傳張三豐《太極拳經》和王宗岳《太極拳論》,並非單獨的太極拳經論,而是六首歌訣的解釋的段落組合,由於長期流傳,使歌訣的解釋與歌訣分離。乾隆抄本的六首歌訣及其解釋,是太極拳經內容的完整記載,陳鑫附錄的『山西師傳歌訣』(按即『筋骨要鬆,皮毛要

攻。節節貫串，虛靈在中』），則是太極拳經的原始格式的真貌。六首歌訣的作者是張三豐，歌訣解釋（按即《太極拳論》）者是王宗岳。」

路迪民並在注中說明「山西師傅」當指王宗岳。路氏還依照乾隆抄本的內容和陳鑫附錄的格式，將六首歌訣與王宗岳的釋文即《太極拳論》按句對應，加以整理，恢復其原貌。路氏的考釋，最早見於2001年出版的他與其師趙斌先生父子合著的《楊氏太極拳真傳》一書，後經修定後收入2008年出版的專著《楊式太極拳三譜匯真》中（註：以上正體字版，大展出版社出版）。

路氏的考釋研究，雖未能徹底解決張三豐其人的問題，但他證明瞭歷來所傳的王宗岳著《太極拳論》是為解釋《太極拳經歌訣》而作，它們之間的關係是「經」與「論」的關係。另外，也使得《歌訣五》實際是《歌訣六》的解釋文字中最後的「以上係張三豐祖師所著，欲天下豪傑延年益壽，不徒作技藝之末也」一段文字，可認定為王宗岳所作。也使得歷來令人費解的《太極拳論》中「察四兩撥千斤」之句中的「察」字有了著落，它乃是為解釋歌訣中「四兩撥千運化良」一句而作；《拳論》中「凡此皆是意」句，是為解釋《歌訣》「意上寓下後天還」而作；而「此論句句切要」，則是指六首歌訣的每句話。這就為我們進一步研究張三豐和王宗岳其人其著作，做了極為有益的先行工作。

以上所論，為太極拳的遠源。雖然確鑿的史料不多，多據傳聞，有的且較為雜亂，情況亦若暗若明，還需大家共同繼續努力，把它徹底搞清楚。但是，筆者認為，也並

非暗極無光，仍是暗中有明，許宣平所傳的《三十七心會論》《三十七周身大用論》《十六關要論》，與李道子所傳之《秘歌》，就是暗中的亮點，精深博大，百年來一直受到太極拳家和太極拳愛好者的珍視。而張三豐的《太極拳經歌訣》則更是太極拳的經典著作，後又由王宗岳予以注釋、發揚。

再看太極拳的近緒，亦按時間順序簡述如下。

1. 太極拳創自河南溫縣陳家溝陳氏始祖陳卜

此說見於陳鑫（1849－1929）所著《陳氏太極拳圖說》。陳鑫花了13年工夫，始著成此書，備述陳式太極拳研習原理、勁法要則，為太極拳史上的重要著作，身後1933年由開封開明印刷局出版。

陳鑫在《陳氏太極拳圖說・自序》中說：「明洪武七年，始祖諱卜，耕讀之餘，而以陰陽開合運轉周身者，教子孫以消化飲食之法，理根太極，故名曰太極拳。」此說不但又把後來較長時間盛行的陳王廷造拳說提前了九代，而且也把太極拳之名定於此時開始。但此說影響不大，後來陳氏家族也不如此說。

2. 太極拳創自陳家溝第九世陳王廷

此說始於唐豪（1897－1959）。1931年初，唐豪與陳鑫弟子陳子明到陳家溝調查太極拳的衍變及其史料，在陳家溝陳森處，看到了一本清末同治年間的「家譜」。在乾隆十九年甲戌（1754）譜序中，十一世至十五世陳氏祖先名旁，有的注有「拳手」「拳頭」「拳」「拳師」字樣。

在九世陳王廷名下注有「⋯⋯陳氏拳、刀、槍創始之人也」，還有長短句一首，甚長，內有「悶來時造拳，忙來時耕田」二句。

唐豪如獲至寶，並依據「家譜」陳長興旁注「拳師」、陳耕耘旁注「拳手」之例，於是斷定就此互證來看，足以說明陳王廷所造之拳，即為太極拳。後來，唐氏又將此論斷寫入其《太極拳根源》與《太極拳起源》等文章中。唐之好友顧留馨曾從陳發科先生學拳，又崇尚唐豪此說，在自己的書、文中，屢屢稱引、宣傳。此說影響較大，陳家溝陳氏後人也多崇尚此說。

此說似乎材料確鑿，但亦有值得進一步推敲、認定之處。

一是陳鑫成書在前，唐豪、陳子明調查在後（1933年）；即使陳鑫之書出版於唐、陳調查之後，但陳子明是陳鑫得意的弟子，應能看到陳書原稿，何以不信其師所言太極拳始於陳家溝陳氏始祖陳卜之說，而要與唐豪進行調查，從而把陳氏造拳拉後八世。

二是陳王廷「悶來時造拳」的「拳」到底是什麼拳，並未寫明，何以斷定陳王廷所「造」之拳即太極拳。

三是陳鑫也是陳家溝所尊崇的先賢，陳鑫所述陳家溝始祖創拳教子孫之說，是否毫無根據，純屬臆說，否則陳氏子孫何以不信陳鑫所言陳卜創拳之說，而信唐、陳所調查比陳卜晚八世的陳王廷造拳之說。

這些都是現今應進一步研討的問題。

3. 王宗岳傳蔣發說

據傳聞，楊祿禪祖師曾言，其拳技學自陳家溝陳長興，而陳長興的老師是蔣發，蔣發則師從王宗岳。此說在永年一帶流傳極廣，至今楊氏後人還宗奉此說。

此說與有關資料有不合之處。陳子明著《陳氏世傳太極拳術》，其中《陳王廷傳》說蔣發為明末登封起事的武舉李際遇之部將，後際遇事敗，為陳王廷之僕人。2008年1月山西科學技術出版社影印校點出版此書，並增有《蔣發傳》，明確指出：「蔣發生於明萬曆二十二年，卒於清康熙十三年（1594－1674）⋯⋯」並指出蔣發「是陳王廷創太極拳的幫手」。如係屬實，則陳長興與蔣發相隔五代，怎麼可能向蔣發學拳呢？

但筆者也有疑惑：陳子明書中之其祖《陳王廷傳》只言陳王廷為崇禎、康熙間人，沒有確切的生卒年，而在2008年影印出版的陳子明書中所增加的《蔣發傳》，對於蔣發的生卒年卻有準確的記載，頗令人費解。兩說必有一誤，當以楊說為是。

至於王宗岳，王氏自是太極拳史上的極為重要的人物。上面已說過他是為《太極拳經歌訣》作注解的人，後此注解被獨立成篇，名為《太極拳論》，乃是太極拳的經典文獻。但是，對於王宗岳是何時人，迄今尚無定論。有人說他是明人，有人說是清乾隆年間人，還有資料證明王宗岳是元人。清乾隆時成書之《江南通志》卷一百六十九《人物志・隱逸二》云：「元王宗岳，字良佐，臨淮人。厭俗學，隱居，講求性道，人稱養高先生。」三說之中，

以王氏為明人說為善。

　　而前引之《清史稿・王來咸傳》明確記載：「清中葉，河北有太極拳，云其法出於山西王宗岳，其法式論解，與（黃）百家之言相出入。至清末，傳習者頗眾云。」

　　這裏有兩點值得注意，一是「河北有太極拳」，說明永年人楊祿禪氏所傳之拳術已正式定名為太極拳，而且至清末傳習之人頗多。二是說明楊氏之拳出自王宗岳，而王宗岳為何時人則未提。但不管王宗岳是元人或明英宗時人，都不可能直接授拳於蔣發，講蔣發師從王氏還說得過去。但「太極拳」之名，最早應從署名王宗岳的《太極拳論》算起。王氏此作本為注解三豐祖師所傳歌訣之作，何時獨立成篇，亦尚待進一步研究，期盼能有新的珍貴資料的出現。

　　還有一說，謂蔣發始傳太極拳於趙堡鎮。此說始見於杜元化《太極拳正宗》一書。杜元化，字育萬（1869－1938），從任長春學拳。杜氏在該書之《太極拳溯源》中尊奉蔣發為第一代宗師，蔣發首傳趙堡鎮之邢喜槐，數傳之後至陳清平。陳清平又傳和兆元、任長春等多人。趙堡傳人多宗此說。此說不甚流傳。

　　以上所論，為太極拳的近緒，時代雖較近，可靠材料並不多，情況亦若明若暗，明中復有些暗昧不清，但亦自有其光彩照人、不可磨滅之處。

　　王宗岳氏之《太極拳論》，本為注解三豐祖師歌訣之作，因其不但釋義準確精當，並對太極拳理論有進一步的闡明與發揚，因而後人將它獨立成篇，於是成為幾百年來

指導太極拳推手與散手的不朽之作，其影響甚至超過了三豐祖師的歌訣。

蔣發收陳長興，傳說亦頗多，吳圖南先生亦常對其弟子談說此事。陳長興氏得蔣發傳授，刻苦研習太極拳，武功卓絕，長年以保鏢為業，飲譽武林，著有《太極拳十大要論》與《用武要言》。

晚年開學授徒，收了一個外姓好徒弟楊祿禪，於是使太極拳的傳承與傳播發生了質的變化與飛躍。楊祿禪氏對於太極拳的貢獻，不僅在於刻苦學藝，學臻大成，所向無敵，並進行革新，開創了楊式太極拳，編撰有理法兼備、博大精深的《楊氏家傳太極拳老譜》。更重要的還在於，楊氏把太極拳從一隅之地的河南溫縣陳家溝帶到了京師北京，傳到了王公貴族，傳到了社會各階層，為以後太極拳各個流派的產生，推向社會化、普及化打下了重要的基礎，從而開創了一個嶄新的太極拳傳播的新時代！

太極拳起源的說法為何如此之多，如此之相異，大概出於這幾種原因：

首先，與「層累地造成中國古史」的情況相似，即「時代愈後，傳說的古史期愈長」，「時代愈後，傳說中的中心人物愈放愈大」，「我們在這上，即便不能知道某一件事的真確狀態，但可以知道那件事在傳說中的狀況（顧頡剛先生《與錢玄同先生論古史》，見《古史辨》第一冊）」。

其次是徐震先生《太極拳考論錄‧張序》中所說的「緣舊時拳家，類多不識文字，謹持口傳。此其一。故作奇辭，以示珍貴。此其二。競稱嫡派，依記偽造。此其

三。」再加上可信的史料太少，多據傳聞，遂使人易生疑
竇和誤會。但從上面太極拳起源的遠源近緒的論說中可以
看出，至少從許宣平到張三豐，到王宗岳，到蔣發，到陳
長興，再到楊祿禪，這一條線還是比較清楚的：

許宣平是太極拳的重要先驅，張三豐是太極拳的集大
成者，王宗岳是太極拳者理論的充實發明者，蔣發、陳長
興是太極拳傳承承上啟下的重要大家，而楊祿禪則是使太
極拳發揚光大的關鍵人物，近代傳播太極拳的大宗師。

下面接著簡略講太極拳的流別。

陳長興祖師之後，陳家代有人才，傳承有序，陳垚、
陳鑫、陳發科、陳照奎皆為其中之佼佼者，陳鑫著《陳
氏太極拳圖說》，陳發科先生於1928年北上傳拳，影響尤
大。現陳家溝已成為著名的「太極之鄉」，名聞全球。

楊式太極拳創始人楊祿禪氏（1799－1874），名福
魁，字祿禪或露禪，直隸廣平府永年人。自幼好武，相
傳曾三下陳家溝，前後十餘年，投拜陳長興門下習研太極
拳。藝成後，挾技北上，於太極拳原理運用多所發明。
因其拳技剛柔相濟，天下無雙，所向無敵，故稱「楊無
敵」。楊祿禪氏回永年後，同鄉武禹襄首得其傳，後武禹
襄又從趙堡鎮陳清平學拳，遂創武式太極拳。

武氏又傳其甥李亦畬，李繼承並完善其舅父治拳之理
法。李亦畬又傳郝為真，郝為真之子月如、孫少如皆能傳
其家學。然郝、李、武，三家之拳並不完全一樣，亦各有
其特色。後形意、八卦名家孫祿堂氏因悉心照料病中之郝
為真，遂得郝氏之傾心相授。孫氏綜合形意、八卦、太極
三家，又始創開合有致、架高步活的孫式太極拳。

　　楊祿禪受武禹襄二兄武汝清之推薦，赴京城到「小府張家」教拳，後又受聘於各王府，並擔任旗營武術教師，亦在民間設場授拳。楊氏率子至端王府教拳時，還有王蘭亭、富周得其傳。任旗營武術教師時，得其傳者有萬春、凌山、全佑三人，然皆奉命拜在其二子班侯先生門下。全佑之子吳鑒泉，秉承其父，以柔化著稱，後創吳式太極拳。近年又傳出當年王府內富周一脈，富周傳其子富英，富英又傳蕭功卓，蕭又傳翟英波，翟又傳馬原年、王喜祿、李正等數十人。其拳架、功法很多，有智捶、大架、老架、小架、十三總勢、三十散手、太極長拳、小九天、後天法和點穴法，值得研究與傳承。

　　《楊式太極拳三譜匯真》一書並稱，其中「有些功法可與李派太極拳相互印證」。李式太極拳，即人稱「鼻子李」的李瑞東一脈，李瑞東與好友王蘭亭等在楊氏和陳氏的基礎上，糅合了形意、八卦的一些手法，創編出李式太極拳，在北京、天津、河北、山東一帶流傳。

　　祿禪祖師有子三人：長子大先生名錡，字鳳侯，英年早逝，無傳，有子兆林，拳藝從學於叔父班侯、健侯。兆林，字振遠，一生在當地一帶教拳，外界不甚知名，但對永年楊式太極拳的貢獻很大。得其傳者，有永年翟文章、邢臺王其和及李寶玉、劉東漢、李英昂等，其拳仍保持原傳拳架風貌，拳勢緊湊，步法靈活，發勁冷脆。

　　次子二先生名鈺，字班侯（1837－1892），功臻上乘。1854年即隨父進京協助教拳，其威震武林之軼聞、傳奇甚多。因其性情暴烈，出手凌厲，隨意打罵，因而從學者不多，有「太極九訣」傳世。永年之弟子有教蓮堂、李

萬成等人。李萬成在永年的傳人有林金生、賈治祥、韓會明等。賈、韓均健在，賈治祥先生今已93歲，仍甚健康。楊兆鵬為班侯先生之遺腹子，拳技從學於堂兄楊澄甫先生，四十餘歲即英年早逝。

三子三先生名鑒，字健侯（1839－1917），號鏡湖。藝臻上乘，全面繼承家學，弱冠即隨父進京助教。拳藝精湛，剛柔相濟，輕靈巧妙，曾以拂塵對付「神刀」張某之刀，竟使張某無一刀出手。其性情溫和，愛護弟子，從學者甚多。有拳譜傳世。主要弟子有許禹生、田兆麟師、牛春明先生等。後令田師先後拜於其長子少侯公及三子澄甫公名下，令牛春明先生拜於澄甫公門下。另據《楊式太極拳三譜匯真》一書，健侯先生晚年創編了「楊式太極第三趟」，共8路122式，僅傳予少侯公與張策二人，情況不明，不便妄議。

健侯先生生有三子，長子名兆熊，字少侯（1862－1930）。7歲即習太極拳，拳藝得祖父、伯父、父親三人傳授，功屬上乘，人稱大先生。少侯公性剛強，善用散手，有乃伯遺風。其拳架小而剛，動作快而沉，緊湊凌厲，其教人亦如此。因主張「不打不知，不痛不知」，好出手即攻，弟子多不能受，故而從學者較少。曾在北京、南京、杭州等地授拳，主要傳人有田兆麟師、尤志學、吳圖南、東潤方、巴潤之、劉希哲、張虎臣等。有一子，名振聲，曾從學於叔父澄甫公，後情況不明。

次子楊兆元，生卒年不詳，英年早逝。生有二女，長名聰，次名敏。楊敏適永年趙樹堂。外孫趙斌、外孫婿傳鍾文，皆從學於外祖父澄甫公。趙、傳二位先生對於傳播

楊式太極拳有很大的貢獻，門生眾多，影響廣遠。

　　三子楊兆清，字澄甫（1883－1936），楊式太極拳大架定型者，現代太極拳運動的一代宗師。

　　澄甫公性溫和，幼年不甚喜拳藝，後從父研學，20歲即在京協助父親傳藝並開山授徒。其天資異常聰穎，身材魁偉，外軟如棉，內堅如鐵，引人、發人均臻上乘，人稱三先生，而稱其父健侯公為老三先生。

　　澄甫公對楊式太極拳大架進行了較大幅度的修改，使之更為柔和平易，大開大展，更宜於推廣普及，受到社會的普遍歡迎，譽滿南北。

　　澄甫公還是現代太極拳的著名教育家。早期在北京傳授拳藝，後應聘於中央國術館、江蘇國術館、浙江國術館、廣州市政府，分別任武當門長、教務長、諮議等職。著有《太極拳使用法》，1931年由文光印書館出版。1934年修改此書，更名為《太極拳體用全書》，由大東書局出版。此前1925年由其弟子陳微明先生出版的《太極拳術》，曾用澄甫公中青年時的拳照，後自著及由弟子執筆的二書，均用的是1929年所拍的拳照，現此拳照已成為太極拳的經典拳照。另外，澄甫公著有《太極拳之練習談》《太極拳術十要》《太極拳要點》《論太極推手》（本書第一章已全文引錄），是太極拳的經典論述。

　　澄甫公功力深厚，性情溫和，從學者甚眾，培養了大批太極拳人才，遍及海內外，影響極大。僅《太極拳使用法》所錄就有37人（其中師孫3人，女士2人）。

　　其中著名者有楊兆鵬、楊振聲、楊振銘、楊振基、武匯川、田兆麟師、董英傑、陳微明、牛春明、崔毅士、李

雅軒、張欽麟、張慶麟、褚桂亭、田作林、王其和等。遺漏和後收的著名者還有陳月坡、汪永泉、鄭曼青、蔣玉堃、曾如柏等。

澄甫公有子四人，長子振銘、次子振基、三子振鐸、四子振國。振銘、振基、振鐸、振國四位先生皆能傳承家學，且皆有太極拳著作問世。振銘先生（1911－1985）功力尤深，著有《雙人圖解太極拳用法及變化》；振基先生（1922－2007）著有《楊澄甫太極拳》；振鐸先生著有《楊氏太極拳劍刀》和《太極名師經典‧中國楊氏太極》及錄影、光碟等；振國先生致力於傳播與普及楊式太極拳，創編《楊氏太極拳55式》《楊氏太極拳37式》，影響都很大。

此外，尚有趙堡鎮一脈，亦稱趙堡太極拳，現又稱和式太極拳。由陳清平傳和兆元等，和兆元之子敬芝、潤芝及孫慶喜對此拳的定型作出貢獻，技法全面，自成體系，第四代傳人鄭悟清名頗著。後又經數傳，和有祿編著《和式太極拳譜》，2003年由人民體育出版社出版，以宣傳、推廣、弘揚和式太極拳，近年來頗有影響。

最後談師承關係。

田師兆麟（1891－1959），字紹先，北京人。兄妹四人，田師排行第二。幼年喪父，長兄走失，家道維艱，僅靠師祖母洗滌縫補維持生活。田師8歲便主動退學私塾，於自家門前設攤賣水果養家度日。當時京城太極拳名家楊府離田師家不遠，日久引起老三先生健侯公的關注，審察有年，認為田師忠厚有靈性，於是收養楊府，以為傳人，並供應田師全家生活。

　　田師天資聰穎，13歲入楊府，學藝刻苦努力，日夜勤練太極神功祕術。整整7年，楊家之老、大、中、小四套架子和推手、大擺、散手、刀、劍、棍、閉身撇身捶（亦稱五指陰陽捶），以及楊家祕傳之八段錦、截絡拿脈抓筋閉穴諸技藝，皆得真傳實授，功已臻大成。此時，田師尊命正式拜帖於大先生少侯公門下。

　　田師拳架氣勢磅礴，輕靈沉雄兼而有之，其周身均能發人，推手之引人、發人已入化境，發勁每每在一哼一哈之間，使人剎那間有凌空失重之感。田師在家操練白蠟杆子時，一丈多長的杆子能抖得像麵條般柔軟，距離窗子還有二三寸遠，其杆頭之內勁竟震得窗門沙沙有聲。據聞田師用肩靠樹，也能震得樹葉簌簌作響。

　　田師在楊家學藝三數年後，每逢楊家有客登門切磋武事，老三先生健侯公總讓田師出面應對，田師也從未失過手，老三先生甚為鍾愛，田師也名噪一時。1912年，政府倡健身強國運動，並首次在南京舉辦全國南北武術擂臺賽。田師奉命代表楊家參賽，一舉奪魁，南北揚名。其時南京首先創辦江蘇國術館，由田師恭請師祖少侯公上任就職。田師隨後一路南下訪武交友，直至廣州。待返回後，杭州又創辦浙江國術館，聘請澄甫先生與田師來館執教，傳授拳藝。此時，田師又奉命再拜澄甫先生為師。

　　1917年，老三先生健侯公接受了浙江工業學校之聘，應於當年秋去該校傳授太極拳。不久因病臥床，於彌留時再三囑咐家人，要由田師前去代為應聘。於是，田師於1917年秋去該校任教，除在浙江工業學校授拳外，田師並在浙江北伐軍第三十五軍第二師第八團團部、浙江警官學

校、浙江師範學校多處教拳，私人聘請的更多。

田師在楊家的地位和武功造詣，還可以從兩張照片和有關資料中得到證明。一張照片是1929年秋浙江杭州舉行全國武術比賽，在三雅園黃元秀（字文叔）家放廬的集影，這張照片很名貴，它幾乎集中了當時全國所有的國術大師、武林名家：

前排中坐者為李景林（字芳宸），乃武當劍派名家、第十代武當劍傳人，曾任當時直隸高級將領，對於弘揚武術貢獻很大。李景林左側的杜心武乃自然門大家，尤擅輕功；右側乃劉百川，少林門大家；劉百川之右側為孫祿堂，形意、八卦大家，孫式太極拳創始人；楊澄甫先生與田兆麟師分別坐於前排最右和最左側（因黃文叔先拜田師，後又拜澄甫先生，誼屬主人，故坐於左右兩端）；田師之右為鄭佐平，鄭原先亦是田師之弟子，後又拜澄甫先生，時任浙江國術館副館長。

後排立者有褚桂亭師叔，乃澄甫先生之弟子，田師之師弟，除太極外，尚精八卦、形意。其餘黃文叔、沈爾喬、錢西樵皆田師之弟子，高振東則為李景林之弟子，後又拜孫祿堂為師。

另一張照片，見《太極拳使用法》一書，此書之書首收有好多張照片，第一張大照片為老三先生健侯公，第二張大照片為三先生澄甫公，接下去第3頁是兩張中等照片，上面是田師坐著的照片，下面是武振海（字彙川）師叔的照片，再翻下去則是很多小照片，其中有崔毅士、李雅軒、董英傑、褚桂亭諸位師叔等。

另外此書，「推手法圖解」中的照片，甲為田師，乙

為董英傑師叔；「大擺用法圖解」中的照片，甲為澄甫先生，乙為田師；太極槍「二人對練法」中的照片，甲為田師，乙為董英傑師叔。1984年中國書店出版之《太極拳選編》，其中所收錄的《太極拳使用法》，即據文光書局版影印，然書首之所有照片已全部刪去，其餘太極拳推手、大擺、太極槍之照片，尚悉數保留，可資觀照。

　　1938年，抗日戰爭爆發，田師又應邀舉家來滬定居授業。田師來上海後，最初在白克路（後來的鳳陽路）登賢里、錢江會館、申新九廠、新聞報館、南市珠寶公所等處授拳。解放後，先在工商經濟研究會教拳，後在外灘公園（後來的黃浦公園）設班教拳。淮海公園開放後，田師就專門在外灘、淮海兩公園設班教拳，前者星期一、三、五，後者星期二、四、六。田師在上海與武匯川師叔被稱為哼哈二將，楊家最有名的打手。田師與上海武術界佟忠義、王子平等前輩名家摯交頗深，並與佟、王二老及蔡桂勤前輩並稱為上海武術界「四老」。

　　田師一生弟子眾多，在杭州僅《太極拳使用法》中著錄的就有葉大密、張景淇（田師大內弟）、陳志遠、施承志（名調梅）、崇壽永（田師外甥）、陳志進等17人，還有不少遺漏，如林鏡平、蔡翼中（後和陳志遠一起，與田師結拜為弟兄，陳排行二，蔡排行三）等。

　　據穎嘉二師兄說，田師真正的大弟子是林鏡平。田師在上海的學生有董柏臣、金明淵、金達中、沈容培、王金聲、吳蔭章、何孔嘉、陳炳麟、王成傑、符子堅、謝映齋、徐秀鳳、奚萬鵬等。

　　田師的弟子中有三人撰有太極拳專著：一是蔡翼中，

蔡氏編撰《太極拳圖解》一書，1933年10月由上海吳承記書局出版，書中有林鏡平寫的一篇代序。林氏是田師弟子，時任溫州醫學院附屬醫院院長，此序後被認為是最早結合現代醫學、生理學研究太極拳的好文章。二是施調梅氏著有《太極拳內外功研几錄》，此書出版於1949年。其中最可貴之處，在於真實記錄了田師口授心要四十二則，對於研究太極拳推手、散手有極大的指導意義。三是陳炎林編著的《太極拳刀劍杆散手合編》，1943年6月由上海國光書局出版，1949年1月再版，後又被譯成英文對外發行。此書一是內容全，二是論勁部分精細入微，非有深功者不能道出，因此影響很大。然而，此書的內容實在是田師中年時所傳授的太極行功而為陳炎林所記錄的。陳炎林其人缺乏起碼的道德，書中隻字不提田師，不講師承所自，好像直接學自楊家，又好像是無師自通，各種功夫自研而得，非欺師滅祖的剽竊行為而何？

　　田師在楊門弟子中是一個特異的存在：他是唯一受過楊家二代三位太極大師傳授調教的弟子，又是唯一在楊家待了整整七年，得到楊門技藝最全的弟子，也是唯一在楊家學藝期間就接待應對來訪的武友，藝成後又奉命代表楊家參加全國南北武術擂臺賽而一舉奪魁的弟子。另外，田師在中國武術史、中國太極拳史上也有一定的地位，他是第一個到南方傳播太極拳的武術大家。田師曾親口對筆者說過：「太極拳，我第一個到南方來，打下天下後，我再請楊老師來。」蔣玉堃先生也稱田師「是最早的太極拳南傳者」（《楊式太極拳述真》下卷第200頁）。

　　田師有子三人，長子穎鐘（亦名田宏）、次子穎嘉、

三子穎銳，三位師兄皆自幼習拳，二師兄拳藝最精。三師兄、大師兄均於2003年左右先後去世。二師兄生於1931年，50年代曾專攻電子儀錶工作，甚有成就，1962年因支農去崇明，晚年全家居奉賢，收有弟子二十餘人。2004年、2005年應邀去英國、香港講授演示太極功，頗得好評，載譽而歸。

二師兄盡得家傳，技藝全面，功力非凡，並著有《我的父親田兆麟暨楊家太極諸藝大要》一書，聞年內可望出版，實乃太極拳界一大幸事。二師兄雖於2008年6月13日因病已歸道山，不及見其大著面世，然其子秉淵、弟子姚國欽、袁勇榮、姚國平等均能傳其藝，辛勤耕耘於太極園地，近來功力均有長進，成績頗佳，亦殊堪告慰了。

筆者有幸於1958年春20歲時從田師學拳，地點是在外灘公園，時間是每週的一、三、五。雖僅僅學了一年時間，但由於是何孔嘉師兄引薦的，又是大學生，人也不算笨，田師對我還是很好、很關心的。沒有幾天就給了我一本《太極拳刀劍名稱手冊》，過了四五個月又給了我一本《太極拳要義》，據說後者一般學生是不給的。由於何師兄的關係，當時在外灘公園練拳的王成傑師兄、徐秀鳳大姐等對我都很好。記得初見田師時，成傑師兄也在場，何師兄便請成傑師兄對我多加教導、指點，並對我說，成傑師兄肯吃苦，功夫好，非一般可比。

田師當年在公園授拳的方法，與西漢時董仲舒一樣，是「弟子傳以久次相授業」，即老生教新生，老師自己是輕易不教的。可是，田師卻給予我不少「優待」，在我學完一套中架子後，只要那天帶學生練完八段錦和拳架後，

推手的人較少，便叫我過去，教我拳架子、八段錦和有關功法。我印象最深的幾次是：

一次是給我詳細講解了單鞭轉提手上勢的練法以及這兩式的用法；一次是對我講解了分腳、踢腳、蹬腳的區別和用法，還教給我練指力、抓力的「黃龍探爪」功法和踩腿樁，並說：「你年輕，多練練這些，對以後練截、拿、抓、閉有用處。」還說：「楊家的東西拳、刀、槍、劍、棍、點穴這些我都有。」又指了指場子上的人說：「他們都沒有學全。」

還有一次，那天田師特別高興，先叫筆者打了幾個動作給他看，說：「你練的時間很短，還可以。」然後打了第一節中架子給我看，我覺得田師演示的比每天領架子時打得還要好，氣韻流動，神採飛揚，真給人以極大的藝術享受。接著田師又打了兩遍「起勢」給我看。這時旁邊的幾位師兄都看呆了。那天，田師還擺了一個左攬雀尾的架子叫「蘇王」師兄（姓王，蘇州人，大家都叫他「蘇王」）來試勁，蘇王一搭田師兩臂，便被震得彈跳起來，嘴裏說道：「噢喲！真結棍！」田師說：「你們練的都是空的！」師恩難忘，每思及此，百感叢生，唯有刻苦練拳，時時揣摩、模仿田師打拳、推手時的神氣自策自己，聊以告慰老師了！

田師氣管炎發作，生病住院，是在1959年1月底，弟子們甚感意外，紛紛去醫院探視。筆者曾兩次去廣慈醫院看望，那時田師病情已很嚴重，鼻子插上氧氣管，身體半坐在床，已不能講話。過了幾天，噩耗傳來，田師已於1959年2月6日晨遽歸道山。田師住了好幾天醫院，有的文

章說田師因心情鬱悶，飲酒過量，酒精中毒而亡；有的文章說田師因氣管炎發作，呼吸道阻塞，發覺太晚，送醫院搶救無效而去世，都是不準確的。

　　田師身後之追悼會、做「五七」，筆者均曾前去叩拜。「五七」那天，場面很大，上海武術界前輩佟忠義、王子平二老等來了，田師的義弟陳志遠先生也帶學生來了。堂中掛的是黃文叔先生送的挽聯，其中有「西子湖邊傳絕藝」之句，在滬的新老弟子、學生更是來得很多。

　　田師去世後，外灘公園的拳場由徐秀鳳大姐主持，筆者主要向成傑師兄學，也常和徐大姐推手，向她請教。1959年4月以後，也常和金達中師兄推手。1967年秋至1972年，寒暑假在滬時，每週六晚上常隨成傑師兄去黃河路鳳陽路口董柏臣師兄家談拳、推手。那時一齊隨成傑兄練拳、推手的還有施則民先生，施氏也是田師的學生，當時年齡已很大，約近70歲。董師兄曾手抄田師的《答黃文叔問化發諸勁書》給我，並一再囑咐我推手時要貼得密，才能聽得清。

　　師兄中筆者受教最多的，是王成傑師兄、崇壽永師兄、金達中師兄、田穎嘉師兄、董柏臣師兄。成傑兄為我改正拳架，教會我三節不太熟的八段錦，太極劍也是1973年暑假中向他學會的，鎖指功也是他教的。

　　1961年秋，筆者大學畢業，離開上海，寒暑假來滬探親，也和在滬時一樣，星期天上午隨成傑師兄練八段錦、打中架子和他推手。70年代中期以後去滬時少，但只要在滬停留3天以上，總要去成傑兄家，向他請教和他推手，這種情況一直持續到90年代中期以後他搬到離市區極遠的

泰和西路以後才終止。

成傑兄先向田師義弟蔡翼中先生學大架，後又從田師習中架，得田師傳授頗多，功夫了得，喜用散手，善走剛勁。他1932年生，長筆者6歲，至今身體仍甚健康，收了不少徒弟。其子志武、弟子殷勤、吳智茂等，得傳其藝，功夫甚好，頗堪欣慰。

我向崇壽永師兄（1906－1981）學老架（亦稱「小花架」）是在1967年秋。那年8月下旬，田宏大哥寫了介紹信，讓我去蚌埠向崇師兄學老架。因崇師兄已62歲，我隨田師學拳日淺，功夫也差，不敢齒於雁序，一見面就稱呼他「崇老師」。崇師兄看完信後，馬上嚴肅地對我說：「你叫我老師不對，咱們是弟兄，你這樣叫，我怎麼稱呼我舅舅呢？」我只得改口喊大哥，而在他的學生面前則叫崇老。

崇師兄是北京人，很豪爽，我在蚌埠3天，他教給我第一節老架子，講述了老架子的特點，又把抓罈子功、捲棒功教給我，說：「你要能住二十幾天，把我的東西都拿走！」還給我講了閉身撇身捶的形狀和大致用法，並指出得學會老架子後才能學它。又說：「這種東西不能輕易傳人，有仁有義的傳給他；不仁不義，就是兒子都不要傳，帶到棺材裏去！」次年秋，我又去蚌埠住了幾天，他又把老架子的第二節、第三節給我說了。由於時間過短，第二節有些動作還未能完全學好。這兩次還去了崇師兄教拳的南山公園，他的入室弟子沈傳奎、李雲等也都相熟。以後也去過幾次，但都因時間匆忙，第二天就回去了。

2007年我在《武魂》12期上看到崇師兄入室弟子劉振

忠寫的介紹其師傳播小架太極拳（即老架、又名小花架）的情況，很高興。經聯繫後，於2008年4月中旬又去蚌埠住幾天，振忠同志又為我說了小架第二節中的一些拳式，並喜悉崇師兄的弟子們在師兄子女的支持下，成立了蚌埠楊式小架太極拳研究會，並收了不少學生，正在辛勤地傳播楊式小架太極拳。

崇師兄有子女三人，長子崇金城，身材高大，體格健壯，但不喜拳，而愛好籃球；長女崇金香、次女崇金鳳皆學拳，次女自幼即隨父學藝。崇師兄入室弟子尚有黃樹成、高學凱、余國勇、麻金甫等，功夫都很不錯，頗令人振奮。

二師兄田穎嘉因支農去崇明，見面不多，穎銳三師兄只在田師去世後見過兩面，田宏大哥居田師舊址巨鹿路221號，我隨成傑兄去過很多次。2000年4月去上海開學術會議，會後專程去奉賢拜訪穎嘉二師兄，快聚半日，與之推手，二哥說我大有長進，黏勁很好，很像金達中師兄。當時我受寵若驚，因為我最佩服金師兄的推手功夫，他內勁足，下部穩，鬆沉圓活，尤精於化勁，不喜發勁，而善於領勁、引勁，與他推手，很舒服。

金師兄曾教我練氣、催勁的「大字樁」功，此樁甚為有效。我也最喜歡看金師兄與成傑師兄、穎嘉師兄推手，他們功力相若，特別是走花式推手「爛採花」（即「亂環」），四臂粘隨，不丟不頂，不匾不抗，上下左右前後纏繞滾動，有如蝴蝶穿花，蜻蜓點水，令人目不暇接，欽羨不已。二師兄說我的勁像達中師兄，這是他的鼓勵之言，我自問功力尚有所不及，只有刻苦用功，再求進步

了。

筆者之所以贅述自己學拳的大致歷程，目的無他，一來不忘師恩與師兄們的教誨，二來說明太極拳之博大無垠，楊家技藝之精奧，田師功力之深厚，確非淺學者所能測其蠡勺！筆者不敏，學拳無成，況又年齒老大，行將七十有二，更何論功夫！然亦師承有自，潛心多年，鍛鍊有素，固非假冒偽劣者可比。因此不揣譾陋，將田師及師兄們所傳之楊家太極真功悉數公佈於世，無藏掖與保留，唯願與社會上之同好共同研習，俾使師傳楊家之太極技藝能夠傳承下去，不致湮沒，修心健體，防身禦侮，弘揚傳統文化，就是最大的心願了！

總結以上所述，可以得出如下的結論。太極拳不僅是一種技擊性很強又有極高的養生價值的優秀內家拳術，它還是一種包孕豐盈的文化，一門博大精深的學問，一種強身健體的生命科學，一門深邃廣袤的存在哲學，一種強調對稱協調順遂圓柔的美學，一門講求舒展大方優美嫻雅的藝術，一部傳承久遠不斷創新的歷史，一種處於中氣貫通機勢勃發的狀態，一種達到神舒體靜物我兩忘的境界。

最後，以拙作《太極拳賦》中的「太極之歌」來結束本章，歌曰：「博大精微兮哲理純，理論完全兮功法深。養生健體兮惠生民，禦侮防身兮若有神。國之寶，世之珍，千秋兮萬載，共天體兮無垠！」

第三章　太極秘傳八段錦和其他功法

——太極拳運氣練勁輔助功

第一節　太極秘傳八段錦

太極八段錦是楊家獨創的一種輔助太極拳的運氣練勁功法。一般八段錦為八節不同動作，分別鍛鍊人體各部分關節，增強內臟器官功能。而太極八段錦則不但具有柔軟腰腿、鬆筋堅骨、疏通全身經脈經絡關節、增強內臟器官之功能，而且內含諸多技擊功法，還可以練出太極拳的剛勁、截勁、冷勁、鬆沉勁、抖彈勁和掌拳肘指腰腿之功來。

練時剛柔相濟，以意引氣，以氣發勁，時而哼哈出聲；功深時，關節作響，大大有助於太極拳的功力猛進。此功楊家甚是珍秘，入室弟子得傳授者亦甚少，更未全套公之於世。今本田師所傳及成傑兄之指點，將太極八段錦的練法，逐段說明演示如下。

第一段

第一式

【預備動作】兩腳並立，然後微開，兩腳跟相距數寸，兩腳尖稍外撇，頭容正直，舌抵上腭，兩目向前平視，兩手沉肩下垂，指尖向前微翹，掌根下沉，置於小腹前。全身放鬆，含胸拔背，虛領頂勁，氣沉丹田，神意舒靜。（圖3－1－1）

圖3－1－1

第二式

深吸氣，同時兩手向側徐徐平舉，高與肩平，掌心向下，五指併攏，指尖向外，然後以意引氣，使之達於指尖，盡力向外平伸，呼氣。此式停留時間至關重要，時間過短，不易長功，至少要2分鐘，要注意肩不能聳，肘不能垂，兩臂保持平齊。（圖3－1－2）

田師云：如能停留半小時，則兩掌下拍有五百斤的力量。練者可量力而行，一般為二三分鐘。此式練鷹爪，功久氣達指尖，指力、拍力大增。

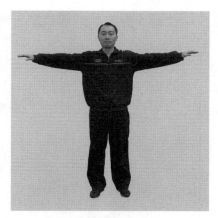

圖3－1－2

第三式

緩緩深吸氣，身微向下蹲（亦可不下蹲），同時兩手屈臂垂肘，儘量向兩肋內收，手掌仍保持肩高位置，掌心向下，手指向外。（圖3－1－3）

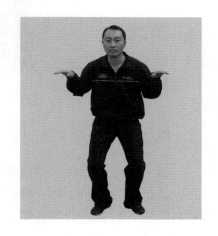

圖3－1－3

第四式

由鼻腔向外吐氣，同時以意引氣，使之達於兩手指尖，然後向兩側迅速展臂發勁，指尖盡力外伸，身體同時起立。此式最少反覆練 5 遍。此式練截勁、剛勁。

第五式

緩緩吸氣，並將兩手平行移向正前方，左手在上，右手在下，兩手掌心向下交叉相疊於身前。（圖3－1－4）

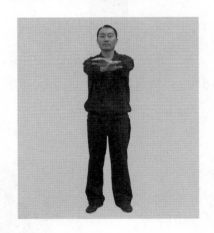

圖3－1－4

第六式

兩手掌心向裏往下翻轉成右手在上、左手在下、掌心向上之勢，身體微下蹲，此時急促吸氣，並將兩手快收於左右兩側，肘尖盡力向後擊，兩掌緊貼於腰，掌心向上，指尖向前。（圖3－1－5）

圖3－1－5

第七式

兩手徐徐前伸，待至兩肘將及腰際時，迅速向外吐氣，並以意引氣達於指尖，突然向前發勁，盡力外伸，高與肩平，掌心向上。（圖3－1－6）

圖3－1－6

第八式

緩緩吸氣，將兩手向兩側平肩分開，掌心向上，指尖向外，然後緩緩呼氣，同時以意引氣，達於指，盡力外伸。至少須停留2分鐘。（圖3－1－7）

圖3－1－7

第九式

同第三式，唯掌心向上。（圖3－1－8）

圖3－1－8

第十式

同第四式，唯手指向上。（圖3－1－9）

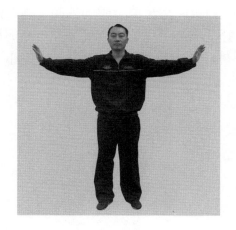

圖3－1－9

第十一式

深吸氣，同時兩手五指用力緩緩向裏抓勾，須節節勾曲，有握石如粉之意，直至握攏成拳。此式練手指之抓力，至少反覆練5次。（圖3－1－10）

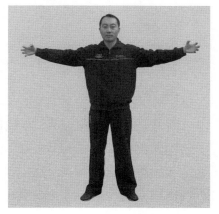

圖3－1－10

第十二式

最後一次抓握成拳時急促吸氣，雙拳用裏勁向胸部內收（圖3－1－11）。然後雙拳轉向外側，兩拳同時變掌，以意引氣，達於掌心，迅速向兩側發勁，高與肩平，掌心向外，掌根外吐（參見圖3－1－9）。此式亦須至少反覆練5次。

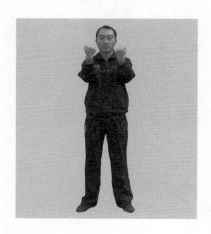

圖3－1－11

第十三式

兩掌向裏收轉抓勾，握攏成拳後，隨之吸氣，雙拳用勁向頭部兩側耳際收緊平置（圖3－1－12），再急促吸氣兩次，雙拳隨吸氣升舉至兩側額際。（圖3－1－13、圖3－1－14）

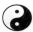

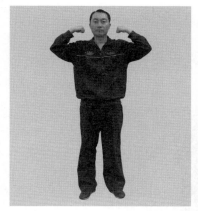

圖3－1－12

圖3－1－13

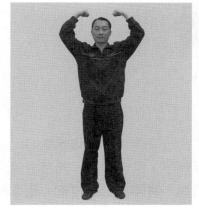

圖3－1－14

圖3－1－15

第十四式

鼻腔急促呼氣，並迅速展掌升臂上托，兩臂緊貼耳側，掌心向上，指尖向裏下沉，十指相對，掌根盡力向上吐勁（圖3－1－15）。此式練托勁。

第十五式

緩緩吸氣，兩手向裏交叉相疊，右手在前，左手在後。（圖3－1－16）

圖3－1－16

第十六式

交叉之雙臂從上往前轉下，待至與肩平，兩手掌心向下往裏翻轉成掌心向上，右手在下，左手在上，此時急速呼氣，並將兩手快收於左右兩側，肘尖盡力向後擊，兩掌心向上緊貼於腰，指尖向前。（參見圖3－1－5）

第十七式

兩手分開向兩側，從外向上、往裏畫弧收攏，掌心翻轉向下，隨著緩緩呼氣，以掌根往下沉按，氣沉丹田，回到第一式之預備動作狀態。（參見圖3－1－1）

本段功可使胸、背、肩、指、筋肉發達，以增強內臟之功能，鍛鍊意到、氣到、勁到之功。本段著重鍛鍊剛勁、截勁、鷹爪。

第二段

第一式

由第一段第一式預備動作起。兩手掌心貼小腹，由下相摩至肚臍處合掌，這時緩緩吸氣，兩掌隨著吸氣經胸前沿鼻尖直上，兩臂緊貼兩側耳旁，然後呼氣，意達指尖，盡力向上伸拔。兩掌要合攏，兩臂要伸直，有刺破青天之意。此式主要鍛鍊兩脇。田師說：「此式練長了，肋骨就拔起來了。」此式停留時間越長越好，至少也須1分鐘。（圖3－1－17）

圖3－1－17

第二式

緊合雙掌,直往腦後倒轉而下,並使拇指掌緣緊貼後頸,指尖向下,肘尖上拔,勁貫前臂,盡力伸展。(圖3-1-18)

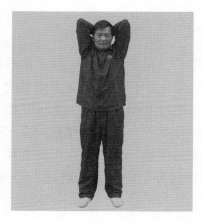

圖3-1-18

第三式

兩臂交叉相疊,右手在上,左手在下,雙手由後往上升舉,同時深吸氣;然後緩緩呼氣,交叉的雙手由上向前平舉而下,同時身體緩緩下蹲,交叉之手由小腹前畫弧分向兩側,同時身體站立,兩臂隨之展向兩側,高與肩平,兩掌向兩側外撐,指尖向上,同時呼氣,兩臂盡力向外伸展,意勁貫於掌心。此式最後之定勢至少停留2分鐘。(圖3-1-19)

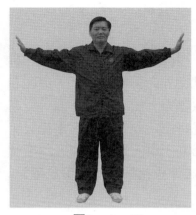

圖3－1－19

圖3－1－20

第四式

接著急促吸氣，身往下蹲（不下蹲亦可），兩臂向裏收縮，肘貼於脇，然後起立，吐氣發聲，兩掌向兩側發勁（圖3－1－20，並參見圖3－1－19）。此式至少反覆做5次。

第五式

右手向左往裏轉臂翻掌而下，掌根垂直下按，指尖上翹；同時左手由外向裏轉臂翻掌而上，左臂緊貼耳際，掌根盡力上托，指尖下翹，雙掌形成上下對稱托按之狀，氣沉丹田。此式亦稱為左掌托天，右掌撐地。（圖3－1－21）

圖3－1－21

第六式

左掌從外向裏轉腕翻掌，復經胸前而下，沉左肩，掌根下按，指尖上翹；同時右掌從外向裏轉腕翻掌，穿經右手而上，右臂緊貼耳際，掌根盡力上托，指尖下翹，雙掌形成上下對稱托按之狀，氣沉丹田。此式稱為右掌托天，左掌撐地（圖3－1－22）。第五、第六式之操練過程至少須重複5次，最後回到第五式之伸拔托按狀。（參見圖3－1－21）

圖3－1－22

第七式

右手由下往右平舉而上，左手微往右，使兩手交叉相疊，左手在上，右手在下。（參見圖3－1－16）

第八式

與第一段第十六式後面相同。（參見圖3－1－5）

第九式

與第一段第十七式相同。（參見圖3－1－1）

本段功可使頸、肩、背、臂、掌、胸、腹、脇、經絡疏通發達，並增強其活動機能，尤其對胸、脇、臂、掌之鍛鍊甚見功效。本段功剛柔相濟，對調息運氣、伸縮、升降很有助益。

第三段

第一式

由第一段第一式預備動作起。兩手向內，於小腹前十指交叉相合，緩緩摩胸提升，提至口鼻間，翻掌向上，同時緩緩吸氣。兩臂要盡力伸直，交叉相合之兩手中部正對頭頂，再緩緩呼氣。（圖3－1－23）

圖3－1－23

第二式

接著先向左側彎數次，再向右側彎數次，然後兩手向前、往下，同時彎腰，兩腿要直，不可彎曲，然後緩緩吐氣，兩臂兩手隨腰之小起伏，一直往下按，十指依舊交叉，頭微上抬，不得少於19次，日久自然雙掌至地（圖3－1－24）。此式練腰之柔韌勁。

圖3－1－24

第三式

身體起立，手臂指形不變，再向左前側隨腰往下按，緩緩吐氣，頭微上抬，不得少於7次，時久自然離地日近，但一般不易按至地面。（圖3－1－25）

圖3－1－25

第四式

身體起立，手臂指形不變，再向右前側下按，其餘與第三式同。（圖3－1－26）

圖3－1－26

第五式

身體起立，手臂指形不變，兩手向前、往下，再往左、向上，再往右、向下，隨腰轉圈，腿要伸直，腰彎得越低越好，至少做5次。（圖3－1－27）

圖3－1－27

第六式

與前式同，只是改為從右往左轉圈。（圖3－1－28）

圖3－1－28

第七式

身體起立，兩手臂及指形不變，聚於小腹前；然後，兩手臂由下往前、往上提起，同時深吸氣，提起腳跟，以腳趾點地支撐全身；待兩手臂提起至肩平時急速摩胸往下沉落，並吐氣發聲，氣沉丹田，同時腳跟猛然重落地（圖3－1－29、圖3－1－30）。此式至少練7遍。此式主要練深呼吸及提氣輕身之功，重落地，以使氣快速回歸丹田，並使頭腦清醒。

第八式

頭頸迅速左轉，回至原狀，再迅速右轉，然後再回歸原狀。

圖3－1－29　　　　　　圖3－1－30

第九式

兩手分開提起至胸前，兩手交叉相疊，左手在上，右手在下，其餘均與第一段之第十六式後面、第十七式相同。（參見圖3－1－16以及圖3－1－5、圖3－1－1）

本段主要鍛鍊腰部之韌性、脅部之肌肉以及輕身提氣之功，並練腳趾之支撐力。

第四段

第一式

由第一段第一式預備動作起。然後兩手叉腰，身體向右側轉，意將左肩合於右肩，轉時深吸氣，待轉至右側時，吐氣發出哼聲，氣沉丹田。回至原狀後，身體復向左側轉，意將右肩合於左肩，轉時深吸氣，待轉至左側時，

吐氣發出哼聲，氣沉丹田。然後再回歸原狀。（圖3－1－31～圖3－1－33）

圖3－1－31

圖3－1－32

圖3－1－33

第二式

兩手叉腰，緩緩吸氣，身體儘量向後仰，兩腳支撐重

心，膝蓋儘量朝前，腹部儘量朝上挺，然後呼氣。此式練鐵板橋。年輕人後仰之彎度可逐漸增加，時間也要長一些，年長者可根據身體和腰部韌帶情況適當鍛鍊即可。（圖3－1－34）

圖3－1－34

第三式

　　待回歸原狀後，頭頸自左向右轉動5～7次，然後再從右向左轉動5～7次。回復原狀後，頸部向後仰，下巴往上抬，持續半分鐘。（圖3－1－35）

　　此式鍛鍊頸部及喉部，有頸椎病者可不做，或輕微轉動。

圖3－1－35

第四式

待回歸原狀後，重心移於左腳，提起右腳，由外向裏畫圈，再用右腳外緣向外側用勁側踹。收回右腳，重心移於右腳，提起左腳，其餘與右式同。（圖3－1－36、圖3－1－37）

此式練套腿之功。

圖3－1－36　　　　　圖3－1－37

第五式

兩手繼續叉腰，右腳伸向右前方，腳跟落地，腳尖上翹，然後身體及頭部正對腳尖，向下儘量彎壓，至少要做7次。然後收回右腳，再將左腳伸向左前方，其餘與右式同。（圖3－1－38、圖3－1－39）

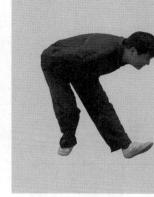

圖3－1－38　　　　　圖3－1－39

第六式

左腳收回，回歸原狀後，微下蹲，大腿小腿一齊抖動，以疏經活血。然後收功，起立後，兩手向前微合，兩手交叉相疊，左手在上，右手在下，其餘與第一段之第十六式後面、第十七式相同。（參見圖3－1－16以及圖3－1－5、圖3－1－1）

本段主要練腰部前俯後仰之韌勁，尤其是練後仰之功，即鐵板橋。還練套腿之功。

第五段

第一式

由第一段第一式預備動作起。右手掌心向上，併拇指，畫弧向上伸出，高度稍過頭部，緩緩吸氣，然後從上往下向後斜採，幅度要大，掌根用勁，腰腿有下沉之勁，

往右稍側身，同時呼氣。此式至少反覆做7次。然後右手置於右胯旁，換左手操練，方法均與右式同，只是左右換手而已。亦須反覆做7次。此式練左右手之採勁。（圖3－1－40、圖3－1－41）

圖3－1－40　　　　　　　　　圖3－1－41

第二式

兩手由左右向頭前上方交叉疊合，緩緩吸氣，左手在上，右手在下，然後左右兩手由裏往外、往下畫弧採劈，同時身體向下蹲，向外吐氣。至少反覆練15次。（圖3－1－42、圖3－1－43）

第三式

身體起立，兩手由左右向頭前交叉相疊後，緩緩吸氣，左手在上，右手在下，然後左右手由外往裏、往下畫弧撩撥，同時身體下蹲，往外吐氣。至少反覆練15次。（圖3－1－44）

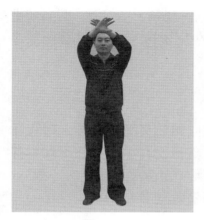

圖3－1－42

圖3－1－43

圖3－1－44

第四式

身體起立後，立即下蹲，兩手臂縮向頭前之左右兩側，肘尖下垂，手指斜向上，身形有縮小之感，緩緩吸氣，然後身體起立，同時臀部後彈，背部上拱，兩手伸向

頭前左右兩側，手指向下，同時吐氣，猶如游泳時向前畫水之狀（圖3－1－45）。至少反覆練9次。此式練背部之彈性。

第五式

身體起立，兩手由左右向頭前交叉相疊後，緩緩吸氣，左手在上，右手在下，然後左右手由上往下鬆鬆彈擊，同時身體下蹲，往外吐氣。至少反覆練15次（圖3－1－46）。此式練手指之鬆彈擊勁。

圖3－1－45

圖3－1－46

第六式

身體起立，兩手十指完全放鬆，置於胸前，肘尖下垂，隨即上下鬆鬆抖動彈擊，上下幅度很小（圖3－1－47）。至少反覆練15次。

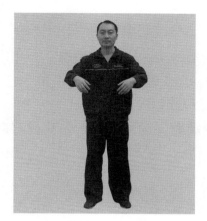

圖3－1－47

第七式

兩手向左右兩側平分，兩臂伸直，手指向上，完全放鬆，然後兩手掌向前後鬆鬆搖晃，以使氣勁外透。此式練一小會兒即可。（圖3－1－48）

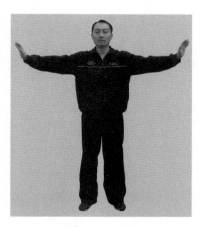

圖3－1－48

第八式

兩手向前微合，兩手交叉相疊，左手在上，右手在下，其餘與第一段之第十六式後面、第十七式相同。（參見圖3－1－16以及圖3－1－5、圖3－1－1）

本段主要練鬆彈勁和上下升降相隨之功，以及上架擋、下採劈諸勁。

第六段

第一式　上採下按

馬步下蹲，雙手握拳，拳背向下，置於腰旁兩胯之上，先以右手畫小弧直上右額上方抓採，同時吸氣，然後急速用勁下按，同時呼氣。至少反覆做5次。接著換左手操練，動作方法、次數相同。最後兩手交叉上採下按，亦至少反覆做5次。（圖3－1－49～圖3－1－53）

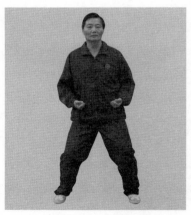

圖3－1－49

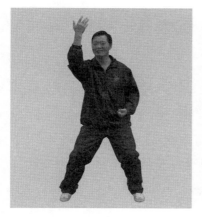

圖3－1－50　　　　　　　圖3－1－51

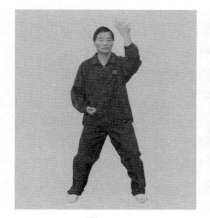

圖3－1－52　　　　　　　圖3－1－53

第二式　抱缸圓撐

　　馬步下蹲，雙手合抱圓撐，掌心向內，雙手之高度比肩略低，如同抱缸一樣。呼吸自然均勻，後背之尾閭關、夾脊關、玉枕關要垂直，要斂臀，勁要鬆沉至腳掌，五指

微抓地，做到人拉不開，
推不進（圖3－1－54）。
至少停留2分鐘。

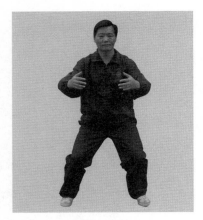

圖3－1－54

第三式　川步椿

　　兩腿站立如第一段第
一式。然後右腳向右前方
邁出半步，腳跟著地，
腳尖略提起，左腿屈膝
下坐，兩腳距離一尺左
右，勿過遠或過近。上身
正直，臀部勿凸出，含胸拔背，虛領頂勁，尾閭中正，眼
神視手前方，意定神閑，全身絕大部分重心寄於左腿。兩
臂略彎，雙手向前平伸，沉肩垂肘坐腕，手指微屈，分開
向上，右手在前，食指與鼻尖齊，左手在後，左掌斜對右
肘，略近胸前，掌心參差相對，如抱球狀，兩臂鬆掤，萬
勿夾緊，腋下如能容球。上身肩、肘、手與下身胯、膝、
足均須相合，即肩與胯合，肘與膝合，手與足合，周身輕
靈，無絲毫拙力。一吸氣，貼於脊背，身體微上升，一呼
氣，沉於丹田，身略下沉。此為右式。姿勢與拳式中提手
上勢相同。

　　左式則左腳向左前方邁出半步，其餘所有動作與要求
均與右式相同。姿勢與中架子之「手揮琵琶」相同。左
右式至少各站2分鐘。此式練意、練氣、練神，且含有五
步與攻守之勢在內，至關重要。（圖3－1－55、圖3－1－
56）

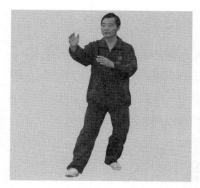

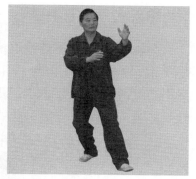

圖3－1－55　　　　　　　圖3－1－56

第四式　左右開弓

　　馬步下蹲，雙手握拳，拳眼向上，然後兩臂分向左右，左手如持弓，右手如拉弦，向兩邊拉開，眼神視向左側，沉肩垂肘，兩臂要有拉撐之勁。此為右式。左式與之相同，唯右手如持弓，左手如拉弦，眼神視向右側。左右至少各1～2分鐘。此式練兩臂之拉力與掤勁。（圖3－1－57、圖3－1－58）

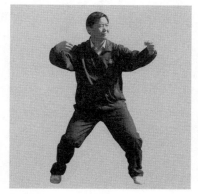

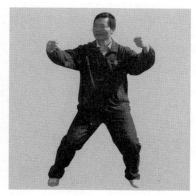

圖3－1－57　　　　　　　圖3－1－58

第五式　抱石抬舉

馬步下蹲，然後雙手下抱，吸一口氣，屏住，上抬；雙手抱至胸部後，再吸一口氣，再向上托舉，呼氣，雙掌不必太高，舉過頭頂半尺即可（圖3－1－59～圖3－1－61）。至少停留2分鐘。此式練抱舉托之勁。

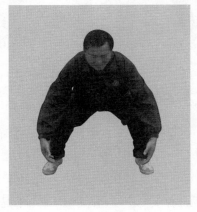

圖3－1－59

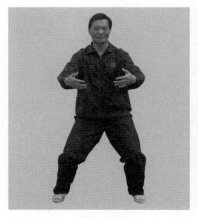

圖3－1－60

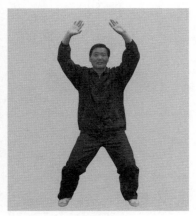

圖3－1－61

第六式　兩頭翹

　　馬步下蹲，雙手自身前下插，以兩手之拇指、食指、中指分別抓住自己的左右腳後跟，然後沉胯，背部上抬放平，頭往上翹，臀部亦往上微翹，狀如龜形。至少停留半分鐘（圖3－1－62）。此式主要拉練

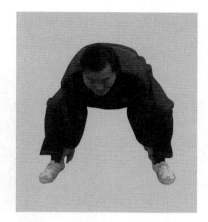

圖3－1－62

後背之脊椎骨，大大有助於暢通任督兩脈，如能感覺從頸椎拉至尾閭，則此功已成，只需堅持鍛鍊即可。年長者頗不易為，要量力而行。

第七式　擺頭望尾閭

　　馬步下蹲，兩手握拳置於胸前大腿上，拳背向外，先向右轉身，左手變掌敷於頭頂後腦，右手背貼於背部右側下方，眼神隨身體右轉向後望自己的尾閭（圖3－1－63）；

　　然後回至原狀，再向左轉身，右手變掌敷於頭頂後腦，左手背貼于背

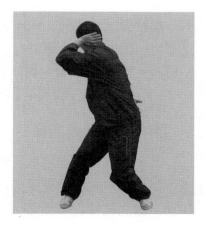

圖3－1－63

部左側下方，眼神隨身體左轉向後望自己尾閭（圖3－1－64）。左右至少反覆各做5次。

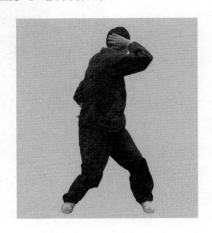

圖3－1－64

第八式　回頭望腳跟

　　起始與第七式同。先向右轉身，眼神隨身體右轉向後下望自己的左腳跟（圖3－1－65）；然後回到原狀，再向左轉身，眼神隨身體左轉向後下望自己的右腳跟（圖3－1－66）。左右至少反覆各做5次。

第九式　搖頭擺尾

　　馬步下蹲，兩手上舉，置於頭前上方，勿太高；接著兩手隨腰從左向右轉動擺搖，腰儘量下彎後仰，眼神視手往上，轉動搖搖之幅度要大，至少做7次。然後做從右向左轉動擺搖，動作要求與前相同。（圖3－1－67、圖3－

1－68）

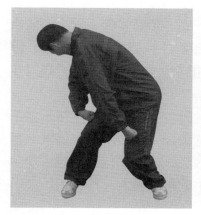

圖3－1－65

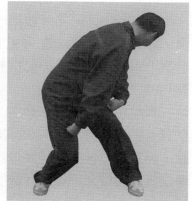

圖3－1－66

圖3－1－67

圖3－1－68

第十式

起立後，回歸第一段第一式之預備姿勢。兩手向前微合，兩手交叉相疊，左手在上，右手在下。其餘與第一段之第十六勢後面、第十七式相同。（參見圖3－1－16以及圖3－1－5、圖3－1－1）

本段功技法、動作較多，對於胸、背、腰、腿，上下左右，抱舉托擺，均有很好的鍛鍊，且能練意、練氣、練神、練勁。拉練脊椎骨難度較大，須持之以恆方能成功，練成後對於拳架、推手、散手的幫助極大。

第七段

第一式

馬步下蹲，雙手握拳，拳背向下，置於腰旁兩胯之上，緩緩吸氣，先以右拳用腰腿勁斜向左前方擊出，同時呼氣，亦可吐氣發聲（圖3－1－69、圖3－1－70）；然後，鬆開右拳，用腰腿勁將右手五指用力抓採收回腰旁右胯之上。再緩緩吸氣，復以左拳用腰腿勁斜向右前方擊出，同時呼氣，亦可吐氣發聲（圖3－1－71）；

圖3－1－69

然後鬆開左拳，用腰腿勁將左手五指用力抓採收回腰旁左胯之上。如此反覆交替，先右後左，擊出抓回，至少左右各做30次。此式練拳擊與抓採之勁。

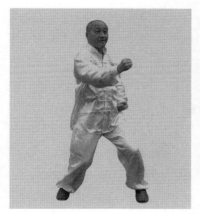

圖3－1－70

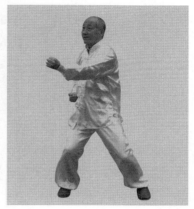

圖3－1－71

第二式

回至第一式預備姿勢。緩緩吸氣，右拳變掌，併拇指，用腰腿勁斜向左前方彈擊，同時呼氣，亦可吐氣發聲（圖3－1－72）；然後收回右掌變拳，置於腰旁右胯，拳眼向上，此為右式。然後再做左式，動作與要求

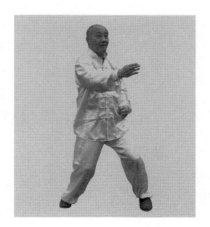

圖3－1－72

同右式圖3－1－73。如此反覆交替，先右後左，至少各做30次。此式練手指彈擊前刺之勁。

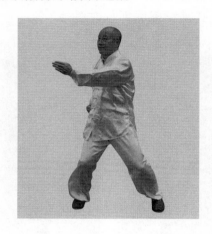

圖3－1－73

第三式

回至第一式預備姿勢。緩緩吸氣，右拳變掌，併拇指，用腰腿勁由下斜向左前方抖彈挑擊，同時呼氣，亦可吐氣發聲（圖3－1－74）；然後收回右掌成拳，置於腰旁右胯，拳眼向上，此為右式。再做左式，動作與要求同右式（圖3－1－75）。如此反覆交替，先右後左，至少各做30次。此式練手指向前挑擊之勁。

第四式

回至第一式預備姿勢。兩拳先後變掌，併拇指，先右後左，交叉直向前方彈擊，各做10次。（圖3－1－76、圖3－1－77）

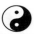

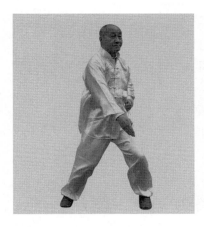

圖3－1－74　　　　　圖3－1－75

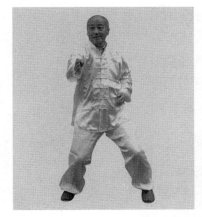

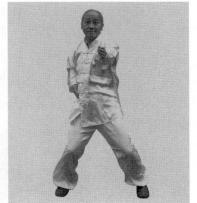

圖3－1－76　　　　　圖3－1－77

第五式

　　身體起立，回歸第一段第一式之預備姿勢。兩手分開提起至胸前，兩手交叉相疊，左手在上右手在下，其餘均

與第一段之第十六式後面、第十七式相同。（參見圖3－1－16以及圖3－1－5、圖3－1－1）

本段功主要練拳擊、抓採、手指彈刺和兩臂前節抖彈挑擊之勁。

第八段

第一式　馬步站樁

兩腳平行分開，較兩肩略寬，身體下蹲，腳尖向前，兩膝微屈，重心分於兩腿，上身正直，懸頂鬆腰，含胸拔背，沉肩垂肘，尾閭中正，三關一線，眼神前視，凝神斂氣，以鼻呼吸，舌抵上腭，唇齒相依，呼吸自然，兩臂屈彎，雙手向前，掌心斜對，狀如抱球。要注意胸部空鬆，胸部與兩臂手之間要圓；腿部之勁要鬆沉至湧泉，與地氣相接，意想兩臂外側有兩大塊石頭壓來（圖3－1－78）。此樁站得越長越好，至少5分鐘。此式練腿部之勁與兩手臂之掤勁。

圖3－1－78

第二式 升降開合樁

接前式。練時分為一升一降，升時兩臂手稍開，吸氣，氣貼於脊背；降時身體略下坐，兩手臂稍合，呼氣，氣沉於丹田。兩手一開一合，鼻一吸一呼，身體一升一降，呼吸要與動作相協調。初練時只須5分鐘，漸久漸加，如能練至半小時以上，日久以後，除下部穩實有功及周身四肢內勁皆增強加厚外，丹田之氣亦大為充足了。（圖3－1－79）

圖3－1－79

第三式 左右採手、踩腿、壓肘、展臂

接前式。身體起立，向右後轉身，上面右手抓採敵之右腕，下面右腳踩蹬敵之右腿，再以己之左臂下壓敵之右臂，然後左腳向己之左側踏上半步，右腿蹬直，同時左右手一齊展臂向左右兩側打擊，掌心向上，用兩手之橈骨出

圖3－1－80　　　　　　　圖3－1－81

擊兩側，左手在上略高，右手在下低，參差開展（圖3－
1－80、圖3－1－81），此為右式。然後再做左式。身體
向左後轉身，上面左手抓採敵之左腕，下面左腳踩蹬敵之
左腿，再以己之右臂下壓敵之左臂，然後右腳向己之右側
踏上半步，左腿蹬直，同時左右手一齊展臂向左右兩側打
擊，掌心向上，用兩手之橈骨出擊兩側，右手在上略高，
左手在下略低，參差開展。此為左式（圖3－1－82、圖
3－1－83）。兩式交替，可連續練下去，左右兩式至少各
做6次。左右式是同一方向，俱向右側操練下去，唯面與
背之方向左右式相反。此式宜在室外操練。

第四式

由上式操練至雙數，收回左腳，回歸至第一段第一式
之預備姿勢。然後緩緩吸氣，兩手由下往上、向裏交叉相
疊，左手在上，右手在下。其餘均與第一段之第十六式後

圖3－1－82　　　　　圖3－1－83

面、第十七式相同。

　　太極秘傳八段錦全套功法，至此說明演示完畢。需指出的是，八段錦功法較之拳架不算複雜，但其鍛鍊效果卻異常顯著，如能持之以恆，認真操練，每天堅持80分鐘左右，只需一年半時間，即可達到全身氣勁充盈、功力迅猛增強之效果；如無時間練全套，分段操練亦可，長年堅持，亦能收到很好的功效。

第二節　其他功法

1. 抓壇子功

　　準備兩個小壇子（北方人用來舂大蒜頭的），用布縫製兩個可以掛在手腕上兜壇子的結實套子（以防練功時力乏壇子滑落摔碎），將小壇子裝入布套內。然後手腕套上

布套，兩手五指各抓住一個小壇子，馬步下蹲，虛領頂勁，含胸拔背，三關一線，兩手左右平分，與肩齊平。

練此功須吃苦，每天要練一小時，一天不能停，最好天不亮時即練。如力乏，不可起立，亦不可放下壇子，只能兩手抓壇用腰勁輪流由外向裏轉圈，略作調整。3個月後，可逐漸向壇內添裝鐵砂，裝滿為止。堅持練一年半左右，即可成功。功成後，臂力、腕力、指力大增，用五指抓住搪瓷漱口杯，一用勁即可將杯抓瘪。（圖3－2－1～圖3－2－3）

2. 捲棒功

準備一根一尺多長、直徑5～6公分的木棒，中鑿一洞，穿上一根半身多長的麻繩，上面打結，下繫一塊方塊，馬步半蹲，由外向裏將繩捲起，然後將繩放下，再捲。初練時只須5分鐘，漸久漸延長時間，半月後手指即

圖3－2－1　　　　　　圖3－2－2

圖3－2－3

生老繭，可用溫熱水浸泡。練1～2年即可。此功亦練指力與前臂之力。

3. 黃龍探爪功

　　此功站、坐及散步時均可練。雙手有三種姿勢：雙手左右相對、雙手向上、雙手向下。

　　練時雙手半伸，氣運十指，然後一節一節用勁抓攏，越慢越好，至少每次抓18下，早晚各2次，亦頗難耐，練1～2年即可。

4. 鎖指功

以大、中、食三指指尖相扣，虎口成圓形，用勁緊扣，力乏稍休息再練，早晚練之。一年後手指間夾木板，由薄而厚，均以洞穿為度，然後再換上鐵板、鋼板，用同法相

扣，能扣陷鋼板，即告成功。此功練法與少林門相同，為成傑師兄所授。

以上四種練指力與臂力之功法，以抓壇子功最難練，而黃龍探爪功和鎖指功最簡便易行，雖然練成亦頗不容易，但只要堅持經常操練，指力是會大增的。習練者可根據各方面條件，選擇習練。

5. 六合圓轉功

馬步下蹲，兩腳距離比肩略寬，含胸拔背，三關一線，舌抵上腭，眼神前視，雙手如抱球狀，右手在上，左手在下，沉肩垂肘。然後腰身向右轉，邊轉右手邊往下，左手則邊轉邊往上，轉至右側最佳位置時，已變成左手在上、右手在下，接著再往當中及向左轉，邊轉左手邊往下，右手則邊轉邊往上，轉至左側最佳位置，已變成右手在上、左手在下了。再接著向右轉。如此循環往復，先向右轉，再向左轉，至少要練10分鐘以上，並堅持8個月左右。

此功練時要注意「六合」，即「外三合」之肩與胯合、肘與膝合、手與足合，與「內三合」之心與意合、意與氣合，氣與力合。還要注意動作的圓活鬆沉。

6. 搓球功

準備一隻籃球，雙手抱球，左手在上，右手在下，馬步下蹲，要求同前。然後用腰勁，向左、向右、向前，上下搓球，要注意身形的正直鬆沉與動作的順遂圓活。至少每次要練10分鐘，須堅持 8 個月左右。此功練腰的柔韌

勁。

以上 5、6 為練老架（即「小花架」）的基本功，乃崇壽永師兄所授。

7. 大字樁

兩腳分開，略同肩寬，腳尖稍外撇，下蹲，含胸拔背，三關一線，舌抵上腭，眼神前視；雙手分向兩側下垂，壯如大字。手型有兩種，一種是一指朝天，四指向地，即伸出食指，其餘拇指、中指、無名指、小指鬆鬆蜷曲；另一種是四指朝天，一指向地，即食、中、無名、小指伸出，拇指下垂，鬆鬆蜷曲。這兩種手型可每天輪流更換，至少站 20 分鐘。其間兩手亦可收回身旁，進行一掌上托、一掌下按的練習，以稍事休息。

此功主要練腿部、兩臂及手的內勁，催勁效果極好，乃金達中師兄所授。（圖3－2－4、圖3－2－5）

圖3－2－4　　　　　　圖3－2－5

8. 踩腿功

太極拳腿功中踩腿甚是重要，亦甚為兇猛，因其用腳心踩踏人之膝蓋或迎面骨，勢甚凌厲，被踩者受傷甚重。太極拳中用此腿法很多，知者固少，教者亦不願明言，恐傷人。但習練太極拳，要使腰腿穩實有力，非練踩腿樁功不可。

練法如右腳踩人，則右手在前，掌心向上，手指前伸，由內往外略旋轉，變為掌心向下，做引拿往後下沉採，左手掌向前伸出，撲擊人之面部，手臂宜稍屈。同時提起右腳，以腳心往前下踩蹬。踩時身體略斜而往下略沉，雙手同時前後分開，左膝略彎，重心寄於左腿。上身含胸拔背，氣沉丹田，虛領頂勁，坐腰鬆胯。用左腳踩人，則左手做引拿往後下沉採，右手用掌撲擊人之面部，左腳心同時往前下踩蹬，右膝略彎，重心寄於右腿，其餘均同上。

此種左右踩腿，可用功練習，久練之後，除周身四肢能一致外，並使腰腿穩實皆有坐勁，內力充足。否則如欲以腿踢人，一腿未起，而一腿已浮，將何以制人，習練者切勿漠視之。（圖3－2－6、圖3－2－7）

9. 沙袋功

用結實的帆布製成口袋，內裝細沙30斤，共4個，搭製一個18平方米左右、高2.8米的堅固木架，懸掛沙袋，沙袋高與胸齊。練功者用掌拍擊，不可用拳，當沙袋被擊出蕩回時先閃避，然後再用掌拍擊，1個月後再懸掛一沙

圖3－2－6　　　　　　圖3－2－7

袋，2個月後再加一沙袋，三四個月後再加一沙袋。練功者站於中心，用掌向前後左右之沙袋拍擊。當沙袋被拍出蕩回之時，宜向四方閃展騰挪，然後再用掌拍擊。

　　此功以用掌為主，練至功夫純熟時，則或掌或膝或腿以及肩、肘、背，均可擊打，早晚兩次，堅持不懈。沙袋所盛之細沙亦逐漸增加，時至2年，沙袋重量增至50斤，練功者的功力大增，禦眾已舉重若輕了。

　　此功主要練掌、肩、肘、膝的勁力和靈敏度，以及手、眼、身、法、步等。練此功所需物件個人很難置辦，筆者亦未練過，然而專業部門則完全有條件置辦，至今未見有如此訓練的，未免為之感歎！

第四章　太極拳中架（一名「花架」）

第一節　中架拳式名稱順序

第 一 式　起勢
第 二 式　右攬雀尾
第 三 式　左攬雀尾
第 四 式　掤攦擠按
第 五 式　單鞭
第 六 式　提手上勢
第 七 式　白鶴亮翅
第 八 式　摟膝拗步（左式）
第 九 式　手揮琵琶
第 十 式　摟膝拗步（左式）
第十一式　摟膝拗步（右式）
第十二式　摟膝拗步（左式）
第十三式　手揮琵琶
第十四式　摟膝拗步（左式）
第十五式　撇身捶
第十六式　進步搬攔捶

第 十 七 式　如封似閉
第 十 八 式　十字手
第 十 九 式　抱虎歸山
第 二 十 式　掤攦擠按
第二十一式　斜單鞭
第二十二式　肘底捶
第二十三式　倒攆猴（右式）
第二十四式　倒攆猴（左式）
第二十五式　倒攆猴（右式）
第二十六式　斜飛勢
第二十七式　提手上勢
第二十八式　白鶴亮翅
第二十九式　摟膝拗步
　　　　　　（左式）
第 三 十 式　海底針
第三十一式　扇通背

第二節　中架拳式動作圖解及用法說明

第一式　起　勢

【動作】

　　身體自然直立，出右腳，兩腳平行分開，與肩同寬，兩腳掌平鋪於地；兩手貼放於兩大腿旁。接著兩手從身體兩側做半圓形向上托起，托過眼、眉，再將兩手稍合，從

眉心向胸、腹間緩緩落下，平放於兩腿胯前，掌心向下，
手指前伸，向中間微合，勿用拙力；肘關節微屈，腋下空
鬆；頭頸自然鬆弛，頭容正直，下頷微收，虛領頂勁，兩
眼向前平視，唇齒輕合，舌尖輕抵上腭，用鼻呼吸，均勻
綿長；含胸拔背，氣沉丹田，腰鬆腹實，腳底沉靜穩固，
氣血處處順暢，身形輕靈之至。（圖4－2－1）

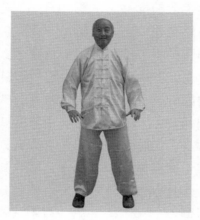

圖4－2－1

接著，兩手由兩側向上畫圈前合，合至與肩齊，由胸
部的外開，帶動兩手向兩側朝下畫圓；同時往下蹲身屈
膝，形成合勁；兩臂兩手合住，掌心相對，胸部空鬆，氣
貼脊背（圖4－2－2）。接著，兩手隨著身體往右轉，形
成右攦之勢；上身鬆直，重心在左腿，右腿鬆鬆掤住，轉
攦至得勢時，將腰背向左提，重心向右轉，形成左右兩手
掌心均向裏，右肘向前略帶，有向左之意平擊，隨即兩手
掌向下翻，帶動右肩背向下，成為右靠。（圖4－2－3、
圖4－2－4）

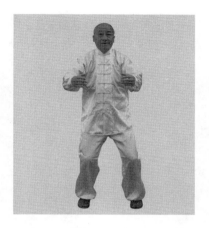

圖4－2－2

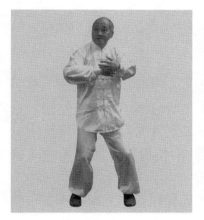

圖4－2－3

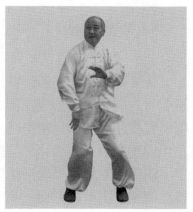

圖4－2－4

接著，兩手掌朝右前方按出，右手有按、挒之意；再接著，兩手隨著身體往右轉向下蹲，形成左摟之勢，上身鬆直，重心在右腿，左腿鬆鬆掤住。轉摟至得勢時，將背向右提，重心左轉，形成左右兩手掌心均朝裏，左肘向前

略帶，有向右之意平擊，隨即兩手掌向下翻，帶動左肩背向下，成為左靠。（圖4-2-5、圖4-2-6）

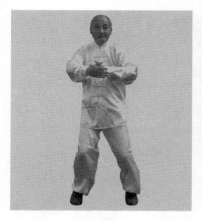

圖4-2-5

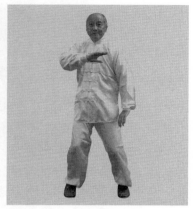

圖4-2-6

　　接著兩手掌向左前方按出，左手有按、捯之意。兩手隨著往右向下蹲而形成左攦，上身鬆直，重心在左腿，右腿鬆鬆掤住。轉攦至得勢時，身體往當中轉，轉至正中，左手向前掤住，右手拇指攏於中指根下，並四指向前刺出，隨即用右掌掌緣向前橫擊，右手再向前、往右、往下轉三個圈，第一圈鬆肩，第二圈鬆腰，第三圈鬆胯，一個小於一個，一個低於一個，同時身體亦漸漸往下蹲坐，左手轉至掌心斜向下，右手轉至掌心斜向上，抱成圓球，向前鬆鬆掤住。（圖4-2-7）

【要領】

　　此式運作要圓活輕柔，綿軟鬆沉，用意不用力，上下相隨，虛實分清。

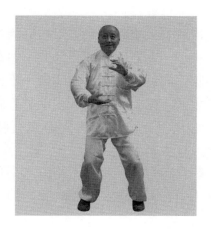

圖4－2－7

【用法】

　　此勢用法繁多，掤、攦、擠、肘、靠、點、刺、橫擊都有，尤其是最後的先直刺後橫擊，為破對方閉口氣動之法，乃健侯太師祖親傳之秘技，知者極少。

　　此式可反覆單練，對於活動筋骨、鍛鍊內氣、明瞭用法有很大的好處。單練時，在兩手相合抱成圓球後，可將兩手翻轉，手心向下，再將身體起立，兩手由胸前下放至兩腿胯旁即可。

第二式　右攬雀尾

【動作】

　　接前式。左腳隨腰身向左轉45°，兩手朝右上翻，成左手掌心向上，右手掌心向下，隨著向左外下攦，然後左手畫一小半圈，翻至上面，成為左掌略斜朝右、向前、向

上，左肘下沉垂，鬆鬆掤住，右掌隨勢轉至左肘下，掌心斜向上，形成抱球勢，重心在左腿；右腳隨勢由左腳旁向右側畫弧斜上一步，左右兩手同時分開，左掌朝下，右掌斜向上，右手肱部向右側前掤，與胸齊，不過肩，身須中正，勿太直或太前，掌心斜向上，左手掌心向下，往左側後採劈，落於左胯旁，勿太後；同時屈右膝，成右斜弓步，右步為實，左步為虛。

定勢時，要鬆腰鬆胯，身往下略蹲，不可前俯後仰，應做到頂懸身正，含胸拔背。（圖4－2－8）

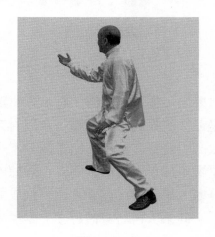

圖4－2－8

【要領】

當右腳向右側斜邁時，左右手抱球要鬆圓，肘要下垂，前臂要外掤；右腳要與左腳並齊後再前邁，才能練出腿力；定勢時，右腿前弓，左腿要有蹬勁，手與腳要同時到位。

【用法】

此式為右掤捌左採劈。左手執人右手腕或左手腕往左後採，上右步；如我右手在人手臂下，則我右肱用橫勁掤捌人之胸腋部；設我右手在人手臂上，則掤捌人之臂部及胸部。先採劈後掤捌，功深者，採、掤、捌同時到位。

第三式　左攬雀尾

【動作】

接前式。身體向右前方略送，隨即右手、左手隨腰腿後坐向左後攦，然後右手、左手再一齊隨腰腿往左由外向內繞圈，右腳尖隨之向右微橫移，右手翻至上面，成為右掌斜朝左、向前、向上，右肘下沉垂，左掌隨勢轉至右肘下，掌心斜向上，形成抱球勢，重心在右腿；左腳隨勢由右腳旁，向左側畫弧斜上一步，左右兩手同時分開，右掌朝下，左掌斜向上，左手肱部向左側前掤，與胸齊，不過肩，身須中正，勿太直或太前，掌心斜向上，右手掌心向下，往右側後採劈，落於右胯旁，勿太後；同時屈左膝，成左斜弓步，左步為實，右步為虛。定勢時，要鬆腰鬆胯，身往下略蹲，不可前俯後仰，應做到頂懸身正，含胸拔背。（圖4－2－9）

圖4－2－9

【要領】

當左腳向左側斜邁時，左右手抱球要鬆圓，肘要下垂，前臂要外掤；左腳要與右腳並齊後再前邁；定勢時，左腿前弓，右腿要有蹬勁，手與腳要同時到位。

【用法】

此式左掤右採劈。右手執人左手腕或右手腕往右後採劈，上左步；如我左手在人手臂下，則以左肱用橫勁掤捌人之胸腋部；設我左手在人手臂上，則掤捌人之臂部及胸部。先採後掤捌，功深者，採、掤、捌幾乎同時到位。

第四式　掤攦擠按

【動作】

（一）掤

接前式。左手掌心斜翻下，隨上身往右轉，至胸前繞一平面圈，重心移至右腿，同時右手亦繞一小圈，兩手俱含攦勁；身下蹲，兩手在兩膝間同時再繞一小圈，右手轉至左肘下，成為抱球狀，左手斜向前，右手斜向左，左腳尖向左略橫移，重心移至左腳，右腳向前畫弧踏進一步，右手肱部隨腰腿勢向前，略往右，朝上掤起，左手貼於右肱內部，以助右肱前進之勁，至上胸部齊；同時屈右膝蹲身，形成右步實、左步虛，左右距離比肩略寬；虛領頂勁，含胸拔背，沉肩垂肘，尾閭中正，氣貼背脊，勁沉腳底，眼睛平視前面。（圖4－2－10）

（二）攦

接上動。左右兩手隨腰腿勢向前、往右圓轉，再向左側往外後黏逼，右掌斜朝左後，左手翻上，左手指隨右腕

由外往內轉一小圈，然後手掌斜朝前，逐步成為左步實、右步虛，重心移至左腳。（圖4－2－11）

圖4－2－10

圖4－2－11

（三）擠

接上動。當攦之勢將盡時，右手掌隨勢翻向胸部，較掤式為低，左手掌隨之貼於右肱內部，此時身已轉正，隨腰腿前進之勢向前擠出，此為增加度數之雙掤合勁，勁點在右臂腕部；屈右膝成弓步，右步實、左步虛；虛領頂勁，沉肩垂肘，力由脊

圖4－2－12

發，左腳朝後蹬，身勁中正，氣沉丹田。（圖4－2－12）

（四）按

接上動。擠之後兩手用意勁向前左右分開，隨腰腿後坐勢，往後下立體繞圈，內含採勁，兩手收至近胸胯旁，手掌朝上，掌心斜朝前；身體正對前面，含胸拔背，沉肩垂肘，重心寄於左腿，隨腰腿前進，向前按出，右步實、左步虛，但要有蹬勁，上身正直，稍前俯，膝勿過腳尖。（圖4－2－13）

【要領】

掤時注意身體勿前俯，手臂宜稍屈，勿太高，膝勿伸過腳尖，左腿應有蹬勁。攦時要輕，身體勿蹲坐太低，左轉要恰到得勢之時，兩手臂要配合好。擠時勿過高，否則上身易探出。背部要圓，要鬆鬆繃住。按時要沉，後腿要有蹬勁，勿出膝，否則勁易鬆。掤、擠、按要含蓄無過，攦不要攦到自己身上來。

圖4－2－13

【用法】

掤之用，如人手擊來，我用雙手或單手掤架，功深者能掤發對方。掤勁在拳中最為重要，為八法之首。廣而言之，演拳時周身應無一處無掤勁，處處綿軟鬆圓，若何處失去掤勁，則該處即有缺陷而失勢，身便散亂，易為人所擊。

攦之用，設我掤開人之右手，人忽換以左拳擊己胸、腹部，則我應將右肱黏貼其左肘，同時用左手採執其左腕，往左側外以腰腿勁攦而發之。

擠之用，如人往下抽回其手，我則屈右膝伸腰腿，兩手向前合掤而擠發之。

按之用，如人雙手在己之肱部，我可將兩手向左右往下，用採往後分化（其中含有指之功），以空緩其來勢，候其勁將斷時，後腿一蹬，兩手進按其胸部。如人從左側還擊，我亦可將兩手貼住對方向右上提，其勢將盡時，我可雙手按發之。

第五式　單　鞭

【動作】

接前按式。兩手掌向前、向外、隨往左轉攦，同時右腳尖向左轉移，重心移向左腿，待兩手隨腰腿向左轉攦勢將盡時，兩手掌再隨腰腿向右轉攦，重心移至右腿，待勢將盡時，兩手掌向右側按出；隨之身體向上探，右手之食、中兩指向上點擊，接著右手五指捲曲下垂，合成鉤手，下落至與肩齊，這時重心完全移至右腿，左腳尖虛點地，立於右腳內側，左手指斜指向右腕脈門，左臂鬆鬆掤

住。

然後上身向左轉動，並轉身向後，左腳提起向左側斜踏一步，左手由臉之下部往上，手心向裏，向左翻成一掌，手心朝外，並向下略沉，右鉤手向右後撩出；同時身往下坐，重心隨勢移於左腿，屈左膝，右腿伸直，膝部略屈，成為左弓步；鬆腰，兩臂平齊，沉肩垂肘，坐腕伸指，氣沉丹田，眼神隨左手向前平視。（圖4－2－14）

【要領】

單鞭定勢時要求做到：左腳指尖與左手中指尖相對；左手指尖與鼻尖相對；鉤手之指尖與右腳尖相對，此之謂「三尖相對」。另外，兩臂、兩肩與兩胯都要左右相平，此之謂「三平」。還要求胸部空鬆，背部鬆繃，發勁時要做到用「通背勁」，即右手之勁要通到左掌上，並略含自上下擊之意。

【用法】

單鞭用法很多，如人以右拳擊己胸部，我可右手鉤開，即以右手腕背擊人之胸口或往上提擊其下頦；以我手兩指點擊人之雙眼；或人右手擊來，我以右手捋開，並隨勢腰步一齊並進，以左掌按擊其胸腋部；亦可同時並擊左右兩面來人，右手用鉤手，左手用掌。

第六式　提手上勢

【動作】

接前式。上身由前左方向右側轉，重心移於右腿，蹲身坐腰，左手在前遙對鼻尖，右手對左肘，向裏合勁，兩掌斜對。接著腰向右轉，左腳尖隨之向右轉移45°，重心

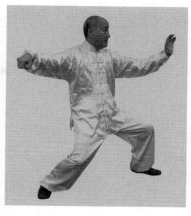

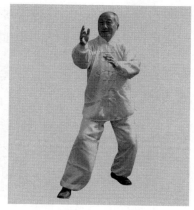

圖4－2－14　　　　　　　　圖4－2－15

移於左腿，右手隨轉動而向右前方撩出，蹲身坐腰，形成右手在前方遙對鼻尖，左手在後遙對右肘，向裏合勁，兩掌斜對。然後再鬆腰胯，身往下蹲坐，同時右手由前往上、往左用腕部畫圈，再往下、往前，形成右靠，這時左手上升，翻提至左前額上方。

接著右腳提起，向右前方踏出半步，腳跟著地，腳尖提起，蹲身坐腿，這時兩手已至身前，右手在上，左手在右肘下，兩手再由上往外朝裏合，兩掌斜對，右手在前，遙對鼻尖，左掌在後，遙對右肘，重心大部分寄於左腿；沉肩垂肘，含胸拔背，鬆腰鬆胯，氣沉丹田，收住尾閭，眼神視前，兩臂鬆開掤起，不可夾緊，身勿太高，亦勿過低。（圖4－2－15）

【要領】

整個運行過程要輕靈沉靜，圓鬆順遂，兩手斜對要做到右肘尖下對右膝，右肩下對右胯，右手上與鼻尖相對，

下與右腳相對；左手心對右肘窩；兩肘不可貼肋，要留有一拳之距；左肘下對左膝。此式尤其注重「六合歸一」。

【用法】

此式用法極多，如左右手均可合搓人之左右手；左手可採，右手可擺；左手採執人手，右掌擊其面部；左手採執人之手腕，右手肱部先向左、往後下擺，再以左掌合右肱前擠，同時以右腳踢人之迎面骨；兩手合拿後往上撅送；隨合隨按，同時以右腳踢人下部；有右靠；有右挑手。

第七式　白鶴亮翅

【動作】

接前式。雙手內翻上托，身微起，再往前發勁，回歸原狀。然後雙手微往前送，即向左後外下方擺採，然後提起右腳向右斜前方下靠，右肩下對右膝，須頂勁領起，眼往上看，左手輕扶右肘窩處，以助靠勢和防撅右臂。隨即身體轉向左旁之正前方，左腳尖虛點地，左手掌由右上方斜向左下方採劈，右臂則同時向右上方上挑，以中指領勁，兩臂均成弧形，斜分上下，左手下採，止于左胯外側，右手向上挑提至右額角上展開，掌朝前，略斜；須提起精神，有如白鶴展翅，雙目上下顧盼，然後向前平視，腰胯鬆沉，胸鬆背實，氣沉丹田，有上下對拉拔長之意。（圖4－2－16）

【要領】

兩手斜分上下挑採時，分得不要太開，太開勁易斷；兩手開後，尚須內含合勁，所謂「開中有合」。兩手上下

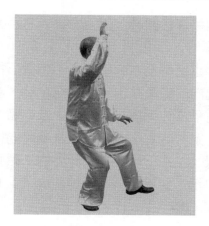

圖4－2－16

對拉時，腰以下往下鬆沉，腰以上向上拔長，還要保持中
正，才能做到既沉著又輕靈。

【用法】

人以左手擊我太陽穴，我出右手格架；如人再以右拳
擊我胸腹，我可用左手往下採執，同時以左足踢其襠部。
我之左右兩手在格架住人之雙手後，可用腰腿勁向前掤
發，即先開後合。我之右手可擊人面部，還可就勢貼往人
身，左手採執人之左手，用右手及肩部向上挑擊對方，藝
高者可將人挑離地面。

第八式　摟膝拗步（左式）

【動作】

接前式。右手隨腰腿向左搧，再用腿背之勁將右手抽
回，左手亦隨之向前，左手掌心朝上，右手掌心朝下，左
手在前，右手在後，形成上下握托之勢。接著含胸拔背，

蹲身坐腿，兩手往後圓轉，轉至右側，右手背向後撩出，再上提至右耳旁，手指朝上，手心斜向前，身體逐漸起立，這時左手也已轉至右胸腰側，手指微下按，掌緣斜向前。左腳提起向前畫弧踏出一步，屈左膝，右腿隨之漸漸伸直，同時左手掌往下摟左膝，右手掌亦隨之由右耳旁漸漸向前按擊。定勢時右掌微坐腕，身體略向後靠，右手食指對齊右腳跟，左手下採按在左膝外側；鬆腰鬆胯，沉肩垂肘，尾閭中正，坐腕伸指，眼神前視。重心寄于左腿，右腳往後蹬。（圖4－2－17）

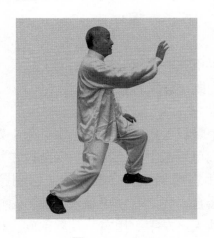

圖4－2－17

【要領】

此式眼神必須隨手的轉動而轉動，身體各部必須鬆柔圓活，互相配合，有如一動，從而做到「上下相隨，內外配合」。提腿立身時，左腿不可提得過高或太低，要恰到好處。定勢時，左小腿與地面垂直，不可超過膝尖，右腿

要向後蹬。

【用法】

人以右手或腳攻擊我之中下部，我可左手下摟，右手按擊其胸部。左右手可托擊人之右臂，右手按其腕部，左手托其肘部，合而擊之，其肘易受傷。倘人後撤，左右手可翻過來再合擊之。右手亦可向後撩擊人之襠部。

第九式　手揮琵琶

【動作】

接前式。右手掌隨身體前進下蹲勢往前按，右腳提起並上半步，重心移於右腿，上身升起，右手掌向下按沉，左手置於右肘下，兩手高與肩齊。左右手隨之分開，兩手臂開成略向上之平圓形；左腳提起向左前方踏出半步，腳跟落地，腳尖翹起，兩腳成丁虛步；兩手同時抱合，左手掌在前，左手食指對鼻尖，右掌在後，相對左肘窩，兩手掌心參差相對，如抱琵琶。

屈膝，右腳坐實，身體往下略蹲，兩手往前微送；虛領頂勁，含胸拔背，尾閭中正並收住尾閭，氣沉丹田，眼神前視。兩臂須鬆鬆掤開，腋下如能容小球，內勁勿使稍斷。（圖4－2－18）

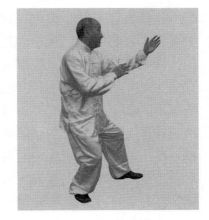

圖4－2－18

【要領】

此式要求與第六式提手上勢大致相同，要求做到「外三合」與「內三合」，即「六合歸一」。

【用法】

用法亦與提手上勢相仿，可依據該式之用法，改為右式。唯其中含有手指刺人之法，將在由此式轉為左摟膝拗步時說明。

第十式　摟膝拗步（左式）

【動作】

接前式。左手往上、往後提拉，右手掌心向上，併攏拇指，用四指向前至左掌下刺出，兩手掌心遙遙相對，均由腰勁帶動。

當上述動作得勢時，再用腰勁將右手帶回，往上、往後提拉，左手轉右手下，掌心向上，併攏拇指，用四指向前至右掌下刺出。然後形成托掌，右手拿住人之右手腕，左手托住人之右肘，再用腰勁使己之兩手翻轉，即己之左手壓住人之右肘，右腕托人之右腕，接著身往下坐，右手往後轉一半圈，向右後撩擊人之襠部。然後右手上提至右耳旁，掌心斜向前，指尖朝上，左手亦轉至右胸腰旁輕按，手心朝下，掌緣向外；身體起立，左腳提起，向前再踏出一步，屈左膝，右腿隨勢漸漸伸直；左手掌同時往下摟左膝，右手掌亦隨之由右耳旁漸漸向前按擊。定勢時右掌微坐腕，身體略向後靠，右手食指對齊右腳跟，左手下採按在左膝外側；鬆腰鬆胯，沉肩垂肘，尾閭中正，坐腕伸指，眼神前視。（參見圖4－2－17）

【要領】

基本同於第八式摟膝拗步（左式）。

【用法】

基本同於第八式摟膝拗步，唯在由手揮琵琶轉為右摟膝拗步時，其中含有極厲害的手指刺人之法。要用得好，非練手指的功夫不可。「手揮琵琶」之名，亦由此而來。

第十一式　摟膝拗步（右式）

【動作】

接前式。重心後移，左腳向左橫移45°，腰腿隨之向左、往後鬆沉，左手向後撩擊人之襠部，接著繞圈向上翻升至左耳旁，掌心斜向前，指尖朝上；身體逐漸起立，右手亦隨勢繞轉至左胸腰旁，手掌微向下按，掌緣斜向前。右腳隨之提起向前踏出一步，屈右膝，左腿漸漸伸直；同時右手掌往下摟右膝，左手掌亦跟著由左耳旁漸漸向前按出。定勢時，左掌微坐腕，身體微向後靠，左手食指對左腳跟，右手往下採按在右膝外側；鬆腰鬆胯，沉肩垂肘，尾閭中正，坐腕伸指，眼神前視。重心寄於右腿，左腳往後蹬。（圖4－2－19）

【要領】

同第八式摟膝拗步（左式），唯動作左右互

圖4－2－19

換。

【用法】

同第八式摟膝拗步（左式），唯動作左右互換。

第十二式　摟膝拗步（左式）

接前式。重心後移，右腳尖向右橫移45°，腰腿隨之向右、往後鬆沉；右手向後撩擊人之襠部，接著繞圈向上翻升至右耳旁，掌心斜向前，指尖朝上，左手亦隨之轉至右胸腰旁輕按，手心朝下，掌緣向外；身體起立，左腳提起，向前踏出一步，屈左膝，右腿隨勢漸漸伸直；左手掌同時往下摟左膝，右手掌亦隨由右耳旁漸漸向前按擊。餘均見前第八式摟膝拗步（左式）。（參見圖4－2－17）

第十三式　手揮琵琶

動作、要領與用法，均與第九式手揮琵琶相同。（參見圖4－2－18）

第十四式　摟膝拗步（左式）

動作、要領與用法，均與第十式摟膝拗步（左式）相同。（參見圖4－2－17）

第十五式　撇身捶

【動作】

上身略往後收，重心移至右腳，左腳向左橫移45°；右手向右前方、向左、向下、再往右，隨轉隨握成拳，高與頭部齊。重心再移於左腳；右拳朝右向前撇下，成一斜

立體圓圈，同時左手亦由後提起，置於腰之左側，手臂斜向前；鬆腰胯，眼神向前平視。（圖4－2－20）

圖4－2－20

【要領】

虛領頂勁，含胸拔背，身勿前俯，握拳宜鬆，五指有團聚之意。

【用法】

人自右側擊來，我轉身，先以右肘平擊，再用右拳翻撇其臉及身體。

第十六式　進步搬攔捶

【動作】

接前式。右腳提起，向前橫步踩踏落地；右手收至右腰旁變掌，掌心朝上，左手由左身側向前、往下隨上身坐勢下壓，平橫於胸前壓人肘，左腿隨之下坐，腳尖點地，

重心在右腳，此式叫「搬」。

左腳提起，身體站立，左腳向前踏出一步，左腿稍屈，右腿略伸直；同時左掌由右向左攔去，此式叫「攔」。

右拳隨上身向前下坐之勢，由下往上成弧線形從胸間向前擊出，右臂勿太直，同時左手繞一立體半圈收回，置於右肘內部；虛領頂勁，眼神平視，右拳之勁由胸脊鬆彈發出，此式叫「捶」。（圖4－2－21~圖4－2－23）

【要領】

做「搬」之動作時，要求虛領頂勁，兩肩鬆沉，左肩用內勁垂直下壓，身勿前俯。做「攔」式時，要求略含胸，臂勿太直，肘彎宜稍屈，握拳要既鬆而又團聚，身體要中正不偏。做「捶」式時，拳勿太伸出，身體勿探出，右後腿要有蹬勁。

【用法】

此式之「搬」，右手掌有化勁，並含擒拿手法，右足用踩勁，左肘搋壓人之左臂，其力甚大。如人右拳擊來，我左手向左下沉化；倘人之右拳轉至己手外部，欲擊我胸部，我可將左手向左攔去，再上左步，以右拳擊其胸口。

第十七式　如封似閉

【動作】

接前式。身微後坐，略屈右腿；右拳在左肱右側變掌，向左、往內、往後抽回，掌心向下，右腳隨上半步（不上步亦可），左手由掌朝右變為掌心向上，在右手肘肱之下往左格去，兩手形成斜十字交叉形。接著兩手往左

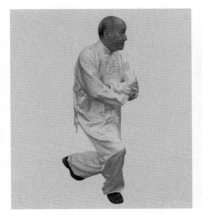

圖4－2－21

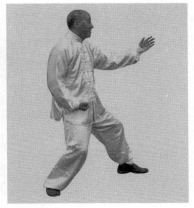

圖4－2－22

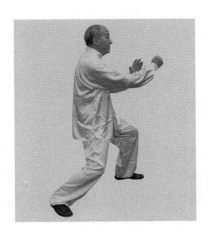

圖4－2－23

右分開並下採，當提至與兩肩齊，即隨腰腿勁向前按出；
左腿屈，右腿直，重心寄於左腿；兩手按出，勿太過；要
頂懸身正，鬆腰鬆胯，含胸拔背，沉肩垂肘，坐腕伸指，

眼神前視。（圖4－2－24）

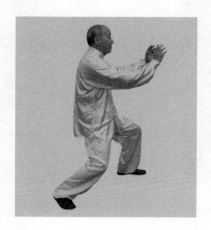

圖4－2－24

【要領】

此式整個動作要輕靈圓活，格開即分開，分開即下採前按，按時右腿要用蹬勁。

【用法】

人如用手握我右拳，我即變掌後抽，左掌在己右肱下用橈骨向其手腕格去，隨即用兩掌向前按擊。此按擊人身之法分內外兩種：如人用右掌握我右拳，格開後可按擊其內門胸口；如人以左手握接我右拳，格開後可按擊其旁門之肩臂處。

師云：楊少侯師祖喜用此手法，用時右手向人面部一揚，不論對方以右手或左手格架與否，即將左手從右腕下繞過採拿其腕，或用橈骨格擊，同時左腳上步套腳或插襠，雙掌向人之胸部或臂部放勁，將其打出。

　　楊氏用此手法時，目光如電，面容凌厲，身、手、步
合一，還用吐氣發聲來加強氣勢和放勁的效果，常於刹那
間將人發放至尋丈以外。

第十八式　十字手

【動作】

　　接前式。身體略向前並向右轉，左腳尖亦隨之內轉，
與右腳略平齊；同時手腕下沉，勁貼背，轉右後正面時兩
手往上托再向左右分開，隨右腿下蹲勢往下轉沉，如欲抱
起一物之狀，再由下往上合成一斜十字形，掌心向裏，往
上掤起至胸上鎖骨前；身體稍起立，虛領頂勁，足底沉穩
（圖4－2－25）。如不打算往下練，可將身體起立，兩手
由胸前放下至兩胯側即可。此為第一節。

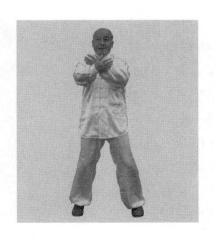

圖4－2－25

【要領】

要做到身體中正，腰胯鬆沉，氣貼脊背，腳底穩固，雙手向外鬆鬆掤住。兩掌上托時，肩部不能聳起，肘尖要下垂。此式為過渡動作。

【用法】

此式用法很多。如人用雙掌擊我胸部，我之雙掌可向兩側分開，翻掌採執人之雙腕，向左或右擰腰胯轉體，使人向我之左側或右側跌出。人如欲後撤，我即乘機雙掌向前按擊人之胸部，將其發出。又如人以手挑開我之十字手時，我可乘勢先向左右再向前用手插刺對方之胸脅部，使其受創。

第十九式　抱虎歸山

【動作】

右腳向右側踏出一步，兩手隨轉勢掌心翻下，同時前後分開，左手略高，右手略低，右手隨轉腰及蹲身勢，向右膝摟去；屈右膝，蹲身，重心寄於右腳，左腿伸直，腰腿向右旋轉，左掌向右前撲擊，猶如右摟膝拗步。（圖4－2－26）

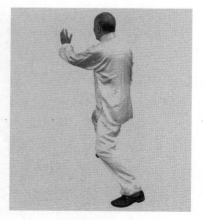

圖4－2－26

【要領】

身體勿太前俯，勿太偏，偏則失勢。虛領頂勁，兩肩

下沉。

【用法】

人在我身後用右拳自右側擊來，我向右轉腰，踏出右步，以右手摟開其臂或採執其手，而用左掌撲擊其面部。

第二十式　掤攦擠按

接前式。人或右轉，隨用左手擊我之頭部，我可用左手執拿其左手，用右腕及肱部掤擊之。其餘均見第四式掤攦擠按，唯方向偏於右斜角。（參見圖4－2－10～圖4－2－13）

第二十一式　斜單鞭

均如第五式單鞭，唯面向左斜角。（圖4－2－27）

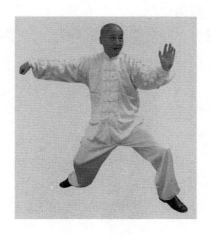

圖4－2－27

第二十二式　肘底捶

【動作】

接前式。左腳尖向左側轉移，重心移至左腿，左右兩手隨身體一併左轉，在轉時左手由上往下、往內轉至左腰旁；右腳向右側橫上半步，右掌向左搋再往右上撩，右腿坐實，右掌再由右上至己臉之中部從上朝下蓋沉，左手則向前由右手虎口向上穿伸，掌緣向外，手指朝上，右手握成拳，虎口朝上，拳背朝前，置於左肘下；同時左腳提起向前並進，腳跟著地，腳尖揚起，屈成丁虛步；肘與膝對齊，勿偏勿斜，沉肩垂肘，含胸拔背，頂懸身正，收住尾閭。（圖4－2－28）

【要領】

整個動作輕靈貫串，右拳要鬆鬆掤住，左手指尖與鼻尖對齊，右腳與左腳之距離略同肩寬，角度為45°。

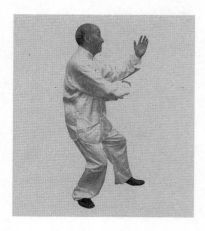

圖4－2－28

【用法】

此式用法甚巧妙、甚多，主要有被動還擊與主動出擊之法。屬於前者：人右手擊來，我左手指下垂鉤其腕部；如人又以左手來解，我右手向右往下黏沉，至其兩手均被封閉時，左掌撲其面部，右拳同時向前擊其胸口。屬於後者是：我用右掌或拳擊人之左太陽穴，如人以左手向外迎格，我便撤回右手，藏於左肘下，左掌隨即向人之面部撲擊。人如又以右手迎格我之左掌，我之右拳即由左肘下出擊人之胸部，連環三手內必有一中。

第二十三式　倒攆猴（右式）

【動作】

接前式。腰腿向右轉沉，右拳變掌，隨身腰轉沉勢向下、往後撩擊圓轉，眼神視右手，右手再翻上至右耳旁，左掌同時向前按沉；左腳提起，後退半步，腳尖先落地，偏左45°，再屈膝坐實，右腿變虛，右掌隨勢向前按出，左手掌心翻上，隨勢收回置於左胯旁，重心寄於左腿；頂懸身正，沉肩垂肘，坐腕伸指，氣沉丹田，眼神前視。（圖4－2－29正面）

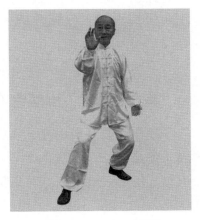

圖4－2－29　正面

【要領】

身體勿前俯，宜微朝左偏，要含胸拔背，鬆腰

鬆胯，目視手，指尖與鼻尖齊，前腿略撐，後腿後蹬。兩腳左右距離比肩略寬。

【用法】

人用左手托住我之右拳，並以右手執我左手，我可先將左掌向前沉按，再隨左腳後退勢往後收回，同時右拳變掌，隨腰腿後化，由右耳旁向前按擊。右掌向後沉化時可撩擊靠近我身後之人的襠部。如人右拳擊來，其勢甚猛，我可退左步，左手往下、往左格攔，右掌隨勢撲擊其面部。

第二十四式　倒攆猴（左式）

接前式。腰向左轉沉，左掌隨身腰轉沉勢向下、往後撩擊圓轉，眼神視左手，左掌再翻上至左耳旁，右掌同時向前按沉；右腳提起，後退半步，腳尖先落地，偏右45°，再屈膝坐實，左腿變虛，左掌隨勢向前按出；右手掌心翻上，隨勢收回置於右胯旁，重心寄於右腿；頂懸身正，沉肩垂肘，坐腕伸指，氣沉丹田，眼神前視。（圖4－2－30）

要領與用法與右倒攆猴相同，唯左右倒換。

第二十五式　倒攆猴（右式）

動作、要領與用法，均與二十三式倒攆猴（右式）相同（參見圖4－2－29正面）。此式習練時，做三式、五式或七式均可，唯至右式時再接練下式，一般練五式。

第二十六式　斜飛式

【動作】

接前式。右腳提起，向右前方偏右踏出半步，重心移至右腳，左手指在右肘下向右前方平刺；隨之提起左腳向左側斜上一步，重心移至左腿，左手翻至左額上方，右掌由胸前向左側斜按。然後，兩手隨重心移至右腳向右側擺去，隨即兩手相合，猶如擠狀，氣貼脊背，左腳尖往身後轉移，因度數不夠，須稍跳動左腳，此時身已轉至身後，身體斜對左前方，右腳已提至左腳內側，右手掌轉至左肘下，兩掌如抱球狀，左腳斜向左側45°。

上身正直，含胸拔背，隨即提起右腳向右側踏出一步，漸漸屈膝坐實，左腿伸直，兩手同時前後分開，右手向右前往上掤挑，掌心向上，高度齊眉，左手向後採沉，掌心向下，置於左胯旁，眼視右手，重心寄於右腿；頂懸身正，沉肩垂肘，鬆腰鬆胯。（圖4－2－31）

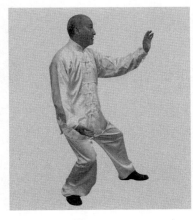

圖4－2－30

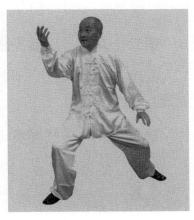

圖4－2－31

【要領】

身體勿前俯，右膝勿出腳尖。右手上掤挑下對右腳，左腳要有蹬勁。

【用法】

人用左手分開我之右掌時，我即以左手指尖叉其胸口，若其再用右手下撩，我則以雙掌擊其胸部。若有人從身之右後用手擊來，我則右轉身，左手採執其手，上右步用肩斜靠，或用右臂向上、往右挑擊之。

第二十七式　提手上勢

接前式。重心後移至左腳，右手由上往下採沉；然後重心移至右腳，併攏拇指用四指刺去；接著提起左腳斜置於右腳內側，左手放在右肘下；身體起立，右腳提起，向前踏出半步，腳跟著地，腳尖提起，蹲身坐腿，兩手再由上往外朝裏合，兩掌斜對，右手在前遙對鼻尖，左手在後遙對右肘，重心大部分寄於左腿。其餘均見第六式提手上勢。（參見圖4-2-15）

第二十八式　白鶴亮翅

動作、要領與用法，均與第七式白鶴亮翅相同。（參見圖4-2-16）

第二十九　摟膝拗步（左式）

動作、要領與用法，均與第八式左摟膝拗步相同。（參見圖4-2-17）

第三十式　海底針

【動作】

接前式。右手隨腰腿從胸前向右繞，重心略後移至右腳，左腳尖稍外撇，右腳踏上半步，左手貼於右肘內部；身體起立，右手在身前從下往上畫一立體圈，兩手上提至肩部，然後蹲腿前送，兩手隨勢下沉，右手掌緣略後勾，指尖下垂成採式，屈右膝，同時左腳略後收，腳尖點地，腳跟提起成虛步，鬆腰鬆胯，眼視右手。（圖4－2－32）

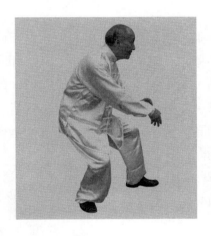

圖4－2－32

【要領】

身體勿太前俯，右腰胯要下蹲，下採插之手正對我之襠前。海底，穴位名，即會陰穴。左手貼附於右肘，似助勢，防擴或下切。

【用法】

人以右手握我之右腕，我可往右化執其右腕並往下沉採；如人往上頂抬，我可隨勢用下式扇通背法，右手提上，左掌擊其腰部。人若用右手擒我右腕，我可用左手覆於其右手背上，右手掌向左由下往上反擒其右腕，兩手隨腰腿往下採沉或以左臂肱部壓其右臂，則人或雙腳離地向前傾跌，或右臂部受傷倒地。

第三十一式　扇通背

【動作】

接前式。兩手隨腰腿上升勢上提，右手向上提拉，右肱向上、往外掤起，掌心翻轉向外，掌緣朝上，至右額角旁，比頭略高，左手提至胸前，掌緣向外，隨左腳踏前一步，向前按擊，左腳尖朝前，左腿成為實步，右腿隨腰胯前進勢漸漸伸直後蹬；沉肩垂肘，左掌伸指坐腕，鬆腰鬆胯，收住尾閭，頂懸身正，勁由脊背發出，眼神前視。（圖4－2－33）

【要領】

身體勿前俯，不要正對前方，微有後靠之意，右手要有格托與往後提拉之勁。

【用法】

此式之基本用法，上式海底針中已涉及。

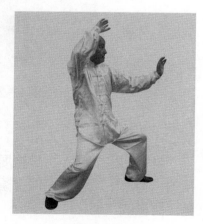

圖4－2－33

另外若人以右拳擊來，我可以右腕反刁其右腕，往上提並往外掤開，同時以左掌按擊其右腰脇部。

第三十二式　轉身撇身捶

【動作】

接前式。兩手上升隨腰腿右轉，左腳尖隨勢向右轉移；兩手轉至右側時，右手握成拳，拳背朝上，向左側平行橫擊，平橫於胸前，同時左手掌往上掤起，置於左額前，重心也移於左腳。

隨即右腳提起向右側橫踏半步，腳尖朝前，重心移於右腿，左腿後蹬；右拳翻腕，拳心朝上，往上、向前撇下，左手置於右臂內側上面，右拳收回至右腰旁，拳心朝左，左掌同時向前撲擊，然後左掌略後抽，右拳即向前擊出，右腿成為實步，左腿後蹬；頂懸身正，沉肩垂肘，鬆腰鬆胯，拳由心口擊出，眼神前視。（圖4－2－34、圖4－2－35）

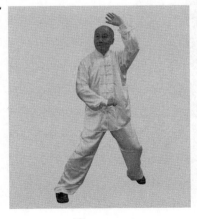

圖4－2－34

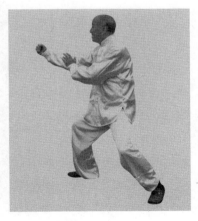

圖4－2－35

【要領】

此式轉至右側時，右拳向左側，宜中正，勿偏過，左掌在左額前勿太高，身體重心在左腿，宜斂臀。右腳向右側踏出後，身體勿太偏，須求勢順。

【用法】

人如自右側擊來，我即向右轉身，先以右肘平橫擊之，再用右拳下撇沉壓其手，左掌乘勢撲擊其面部。人如復用右手格攔，我則左手下勾，右拳擊其胸部。

第三十三式　進步搬攔捶

【動作】

接前式。右拳放開變掌，兩手往右、向左、向外下攦，至右胸前，右手掌心朝上，重心移至左腳，提起右腳向前橫步踩踏落地，右手收至右腰旁，掌心朝上。其餘均同第十六式進步搬攔捶。（圖4－2－36）

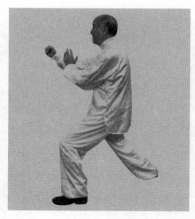

圖4－2－36

第三十四式 上步掤攔擠按

接前式。右拳變掌，往右平採，左手臂往左掤開，重心往右後移至右腿，左腳尖向左橫移45°，左手轉左胸外面，斜向前，右手轉至左肘下成抱球狀；重心轉至左腿，右腳提起向前踏進一步，右手肱部隨腰腿勢向前略往右朝上掤起，左手置於右肱內側，以助右肱前進之勢。其餘均同第四式掤攔擠按。（參見圖4－2－10～圖4－2－13）

第三十五式 單 鞭

動作、要領與用法均與第五式單鞭相同。（參見圖4－2－14）

第三十六式 雲 手

【動作】

接前式。左掌略向前隨即上身右轉至胸前，掌心朝上，左腕朝裏旋轉至左胯旁下沉，左腳尖隨勢向右往內移，右腳隨勢向左移，併大半步；同時，右手變掌，掌心朝下，向右、向裏、往上轉，由近左腹部上掤至右下顎，左掌隨右轉至中腹部前，掌心向上，這時右腳已與左腳略成平行，身略下蹲，雙手如抱球狀。

右手隨腰腿向右側往下按沉，左腳往左橫出一大步，腳尖落地，左手從右繞圈上掤至左顎旁，掌心斜朝下，右手轉至中腹部前，形成捧球狀，身體勿太下蹲，重心寄於兩腿，此是第一個雲手定勢。

接著身體向左轉，左掌向左側往下按沉，重心移至左

腿，右腳隨之提起向左腳靠，腳尖落地，略成平行，身略
下蹲，右掌由左轉至右顎旁，掌心斜朝下，左手轉至中腹
前，如捧球狀。接著右手隨腰腿向右側往下按沉，左腳往
左出一大步，腳尖落地，左手從右繞圈上掤至左顎旁，掌
心斜朝下，右手轉至中腹部前，形成捧球式，身體勿太下
蹲，重心寄於兩腿，此是第二個雲手定勢。

　　接著再做第三個定勢，動作與前完全相同（圖4－2－
37、圖4－2－38）。左右雲手做三式、五式、七式均可，
但所做之數須與左右倒攆猴之數相合。一般做五個。

圖4－2－37　　　　　　　　圖4－2－38

【要領】

　　眼神當隨主要之手走，在右手繞圈子掤按時，眼視右
手，當左手繞圈掤按時，眼視左手。上身宜中正，身體勿
太下坐，要收住尾閭。

【用法】

若人從後面或從正面左右方擊來，我可轉腰以左右手臂掤採，另一手以掌擊之。

第三十七式　單　鞭

接前式。當做第五個雲手定勢後，右腳向左腳靠，步子要略大一些，約與肩同寬，在做到身略下蹲，右手在上，左手在下，兩手成捧球狀（圖4－2－39），身即往右微轉，右手向右前撩轉，然後兩手向左攦，攦至得勢，再由腰腿帶動向右攦。其餘均見第五式單鞭。（參見圖4－2－14）

圖4－2－39

第三十八式　高探馬

【動作】

接前式。右腳隨腰之前進勢提起，向前踏出半步，左

手向下鬆沉，右手鬆鉤成掌，掌心朝下，隨勢由耳旁斜向左往前探伸，左腳同時向後收回少許，腳尖點地，左手掌掌心朝上收至左胸前，右膝稍屈，重心寄於右腿，兩手掌心斜相對，右掌之高度齊鼻，左手掌略對右肘窩，身體微往前探，眼神隨右手前視；虛領頂勁，含胸拔背，右掌之勁，全由腰背撲出。（圖4－2－40）

圖4－2－40

【要領】

右手掌勿太高，身體有前探之意，但不可前俯，要特別注意肩胯相合。

【用法】

左手可採執人手，或以腕背黏貼之，右掌即撲擊其面部。亦可以右手隨腰腿右轉勢執人之右拳，而以左手指叉刺其右腰部，左腳亦可同時踢其左腿。若人化讓，我之右手可下採，左手轉上叉其喉部。若人用左手來解，我上右

腳，左手執其手腕，用右肱撅切之。

第三十九式　右分腳

【動作】

接前式。左手向左前方格出，右手隨腰腿向右繞轉，兩手翻轉再向左擺，當兩手擺至左胸前，左腳同時向左側踏出半步，重心寄於左腿，左手在下，右手在上，成平十字，身體微後仰，兩手往上向內抱起，成斜十字形；同時，右腳提起向左側並上半步，置於左腳內側斜前方，腳尖點地，腳跟提起，左手在內，右手在外。隨即將身體上聳，兩掌向左右前後平肩分開，帶有劈意，右腳尖向右角平直踢出，左腿微屈，重心在左腿；虛領頂勁，含胸拔背，眼神向右側平視。（圖4－2－41）

圖4－2－41

【要領】

身體聳起時勿太往後仰，要穩住重心，左腳穩固，有往下蹬之意，兩胯有向上微抽之意。鼻尖、右手指尖與右腳尖要對齊。

【用法】

人以左手接我右掌，我可用左手執拿其左手腕，右肱轉向人之左肘外往左攦，如其後化，復以右手擊來，我隨用雙手向上格架，並用右掌向前劈下，同時以右腳尖踢剌人之胸口或脇部。若我左臂被人拿住且將被攦時，我之右手隨腰腿左轉，翻轉至人之右肘外，執其肘部，同時以右腳踢剌其胸脇部。

第四十式　左分腳

【動作】

接前式。右腳略收回，右手隨勢由外向裏繞圈，右手背向前撇下，右腳同時落於右側前斜角，屈右膝，重心移於右腿；右手撇出後，略往回收，左手同時由右肘上向前撲去；然後兩手隨腰腿略往右再往左後採攦，採攦至胸前時，隨腰腿略往前、向左繞轉，再向右、往後攦回，兩手相合，右手在下，左手在上。

身體微右仰，兩手往上、向內抱起，成斜十字形，同時左腳提起向右側併上半步，置於右腳內側斜方，腳尖點地，腳跟提起，右手在內，左手在外；隨即將上身聳起，兩掌向左右前後平肩分開，帶有劈意，用左腳尖向左角平直踢出，右腿微屈，重心在右腿；虛領頂勁，含胸拔背，眼神向左側平視。（圖4－2－42）

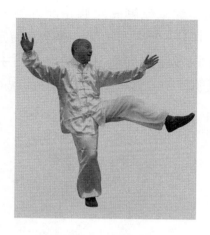

圖4－2－42

【要領】

身體聳起時，勿太往後仰，要穩住重心，右腳穩固，有往下蹬之意；鼻尖、左手指尖與左腳尖要對齊。

【用法】

人用右手擊來，我以右手採執其右腕，用左肱攔其左臂；如其後化，復以左手擊來，我用雙手向上格架，隨勢將左手向前劈下，同時以左腳尖踢刺人之胸部。右臂被人拿摑，我以左手由下往右隨腰腿翻上，反執人之左肘，同時以左腳尖踢刺人之左脇。

第四十一式　轉身蹬腳

【動作】

接前式。左腳收回，屈膝提起，腳尖下垂，兩手同時抱合成斜十字形，左手在外，右手在裏，手心均向內；

右腳跟稍提起，腳掌隨腰向左側正面旋轉，幅度宜小，約180°，身形中正，勿太向後仰，等全身轉定後，身略下蹲，即聳起，以左腳跟向前平直蹬出，兩手亦隨之左右分開劈出；虛領頂勁，含胸拔背，眼神前視。（圖4－2－43）

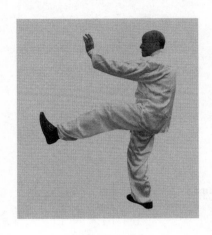

圖4－2－43

【要領】

身體宜中正，勿後仰，左腳懸起，右腳跟左轉，要以意領之，要沉靜，方能穩固輕靈。

【用法】

接前式，若又有人自身後襲來，我即轉身應敵，乘勢以左腳蹬其腹部，同時左手撲擊其面部。

若人手擊我面部，我隨勢往後仰化，同時左手架格人手，左腳蹬其腹部。

第四十二式　摟膝拗步（左式）

接前式。左腳隨勢向左前方落地，左手隨腰腿下落勢向左摟左膝，左腿屈膝坐實，右手掌同時向前按出。其餘均同第八式摟膝拗步（左式）。（圖4－2－44）

第四十三式　摟膝拗步（右式）

動作、要領與用法，均與第十一式摟膝拗步（右式）相同。（圖4－2－45）

圖4－2－44　　　　　　圖4－2－45

第四十四式　進步栽捶

【動作】

接前式。重心稍後移，右腳尖隨即向右外移45°，腰腿向右、往下後鬆，右手隨腰由裏向外、向右繞一平面圓

圈，隨轉隨握成拳，虎口朝上，置於右腰旁；重心移於右腿，左手也同時隨腰腿右轉至胸前，掌心向下，掌緣斜向前，左腳向左前方踏出一步，左手往下摟過左膝，置於左腿旁，右拳同時向前往下栽擊；重心移於左腿，右腿隨勢蹬直；鬆腰鬆胯，虛領頂勁，含胸拔背，眼神下視。（圖4－2－46）

【要領】

身體勿太前俯，左膝勿過膝尖，右腿定勢時要有蹬勁。左摟右栽要一致，同時到位。右栽要有入地之意，而眼要往上看，其勁自出。

【用法】

人以左腳踢我腹部，或以右拳擊我胸部，我可先用左手向上、往左格去，然後乘勢上左步，以左手橫摟，並用右拳往下擊之。人若用右拳、右腳從中路一齊攻來，我可用左手摟其拳，而用右拳向下栽擊其腳背，人必痛楚難禁。

第四十五式　轉身撇身捶

接前式。兩手上升，隨腰腿向右轉移。其餘均見第三十二式轉身撇身捶。（圖4－2－47、圖4－2－48）

第四十六式　進步搬攔捶

動作、要領與用法，均與第三十三式進步搬攔捶相同。（圖4－2－49）

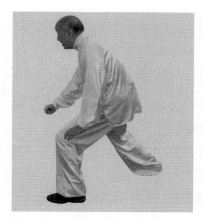

圖4－2－46

圖4－2－47

圖4－2－48

圖4－2－49

第四十七式　右踢腳

【動作】

右拳微向前，兩手變掌，左右手交叉，左手背在上，右手背在下，身體往後微仰，重心移至左腿，左腳向左橫移45°；兩手往上、向左右分開向下，掌心朝下，鬆沉至腹，再翻上往上、向內抱起，成斜十字形，掌心朝內，置於胸前，鬆鬆掤住，右腳提起，併上半步，置於左腳內側，腳尖點地，腳跟提起，面向右前方，重心寄於左腿，鬆腰鬆胯；隨即將身體上聳，左右兩手平肩分開，提起右腳往上直踢；頂懸身正，含胸拔背，收住尾閭，眼神向右前側平視。（圖4－2－50）

【要領】

與第三十九式右分腳相同。其不同處，見用法。

【用法】

與第三十九式右分腳大致相同。所不同處在於右分腳是以右腳尖向前上平直踢出，用以剌人，此式則以右腳尖向上直踢人之手腕或肘部、腋部；用勁點亦有所不同，右分腳意勁在右腳尖，向前平剌，此式則是意勁在右腳跟，向上踢剌。

第四十八式　左打虎

【動作】

接前式。右腳落地，左腳再向左後側踏出一步（亦可跳步為之），重心移至左腿，左右兩手同時向左後、往下擺，再由左往右上繞升，形成兩個立體圓圈，第二個比第

圖4－2－50　　　　　　　圖4－2－51　正面

一個大；當兩手擺至胸前時右掌握為拳，虎口向內，拳心朝下，左掌隨勢下撩轉至左額角旁亦握成拳，拳心朝外，身隨腰腿向左偏轉，右拳同時向左偏轉，平橫於左脇，左腿為實步，左右兩腿形成斜坐腿式；身正頂懸，沉肩垂肘，含胸拔背，鬆腰鬆胯，尾閭中正，眼神向右前側平視。（圖4－2－51正面）

【要領】

兩手隨腰腿向左擺按時要鬆軟圓活，定勢時左腿下蹲勿太低，左拳在上，右拳在下，要成一線。

【用法】

人若以右掌或拳擊我之胸部，我可用右手執其右腕，左手執其右肘部，向我之右側採擺。如人以右手托我右肘部，並用右肩靠我左脇部，我往後略化，將我之右手由下翻上，執拿人之右肘或右腕，同時提起左腳插於人之身

後，以左拳擊其後腦或背部。

第四十九式　右打虎

【動作】

右腳提起，右拳屈肘橫於胸前，右腳向右前方踏出一步，右手用拳再變掌向前撇擊；右腿隨勢屈膝成為實步，左手由右臂內側向前撲擊，右掌變為拳，略收回再向前打出；隨即兩手由右前方向左後方攦，右腿重心略向後移，兩手攦至得勢時，再由左前方向右前方攦，攦至胸前左拳向右平橫，轉於右脇前，拳心朝下，右掌由右腿上向右撩，再由下翻上變拳置於右額角前，左腿漸漸蹬直，左右兩腿成為斜弓步式；身正頂懸，沉肩垂肘，含胸拔背，鬆腰鬆胯，尾閭中正，眼神向左前側平視。（圖4－2－52）

圖4－2－52

【要領】

身體勿太偏，膝勿過腳尖，兩手攦按時要鬆軟圓活，定勢時右拳在上、左拳在下，要成直線。右手先用拳向下撇擊叫「破瓜手」，由拳變掌用掌背擊下叫「迎門鐵扇」。

【用法】

人自右側用左拳擊我右腰部，或用右腳腿踢我中下部，我用右手向右往下格開；若人又以右拳擊我胸部，我可左手向左沉抹其拳，同時將右手翻上擊人頭部。其餘方法與前式相仿，只是人、我之手都須換左右方位。

第五十式　右踢腳

接前式。兩手隨腰腿左轉，左腳尖向左橫移，面向右側，重心移於左腿，屈膝下蹲，兩手往上、向左右分開向下，鬆沉至腹，再往上、向內抱起，成斜十字形，掌心朝內，置於胸前，鬆鬆掤住，右腳提起，併上半步，成為虛步。其餘均見四十七式右踢腳。（參見圖4-2-50）

第五十一式　雙風貫耳

【動作】

接前式。右腳尖向前方往上踢出後，右腳即收回，右腿懸起，腳尖下垂，身體往後略撤，坐左腿，右腿稍上提，左右兩掌掌心朝上，以右膝為中心向左右分開，再往後收回至兩胯旁，變成為拳；右腳向前落地，屈膝成為實步，左腿蹬直，同時左右兩拳由後向下、再向前、往上相合，虎口相對，拳心朝外，兩拳高度約與太陽穴齊；虛

領頂勁，含胸拔背，沉肩鬆腰胯，眼神前視。（圖4－2－53）

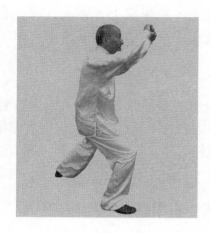

圖4－2－53

【要領】

兩拳勿過高，距離勿太近；兩拳合擊人之雙耳或太陽穴，要用背部和左腿後蹬之勁。

【用法】

人用雙拳或雙掌擊我胸或腹部，我可以兩手背將人雙腕分開，往後下沉，再握成拳由下而上以雙拳之虎口旁之第一節食指拳骨合擊其雙耳或太陽穴。

第五十二式　左踢腳

【動作】

接前式。兩拳變掌左右平肩分開，往下鬆沉，掌心向下至腹部下，右腳尖向右轉移，面向左斜角；兩手掌心同

時翻上向內相合抱起，成斜十字形，手心朝裏，左手在外、右手在內置於胸前，鬆鬆掤住，同時左腳提起，置於右腳內側，腳尖點地，腳跟提起，面向左前方，重心寄於右腿，鬆腰鬆胯；隨即將身體上聳，左右兩手平肩分開，提起左腳往左上直踢；頂懸身正，含胸拔背，收住尾閭，眼神向左前側平視。（圖4－2－54）

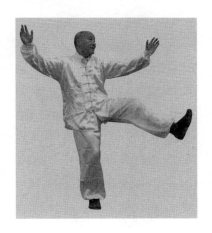

圖4－2－54

要領與用法均與第四十七式右踢腳相同，只是右腳改為左腳，方向亦由面向右前方改為面向左前方。

第五十三式　轉身蹬腳

【動作】

接前式。左腳向左上方踢出後即收回，不落地，屈膝提起，腳尖下垂，左手向前上穿出，手心斜朝上，右手置於左肘下，掌心朝下；右腳跟稍提起，以左腳向外朝裏擺

動旋轉一大半圈至身之正後方，左腳落地踏實，身略下
蹲，兩手同時往下朝裏翻轉，至胸前相合，成斜十字形，
左手在內，右手在外，身體上升，提起右腳，以腳跟向前
平直蹬出，兩手同時平肩分開；虛領頂勁，含胸拔背，眼
神向前平視。（圖4－2－55）

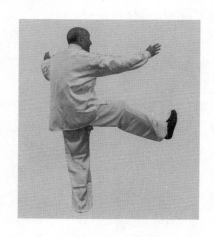

圖4－2－55

【要領】

身體向右大半圈之轉動，要輕靈圓活，腳底要蹬平，
左腳亦要有向下沉蹬之勁。

【用法】

我以左腳踢人時，若其擬用手握攀我腳，我可立即將
左腳內收；若其仍向前追擊，我迅即向右轉身閃避，等轉
至適當時，落左腳，蹲身蓄勢，並以右手黏採人之手腕或
肘部，右腳即蹬其胸腹部，此乃閃敵取勝之法。另外，左
腳擺轉時，實含有鉤掃人腿之法，此不可不知。

第五十四式　撇身捶

接前式。右腳勿落下，往後略收，即向前橫踩，橫步落地。其餘均見第十五式撇身捶。（參見圖4－2－20）

第五十五式　進步搬攔捶

動作、要領與用法，均與第十六式進步搬攔捶相同。（參見圖4－2－21～圖4－2－23）。

第五十六式　如封似閉

動作、要領與用法，均與第十七式如封似閉相同。（參見圖4－2－24）。

第五十七式　十字手

動作、要領與用法，均與第十八式十字手相同。如不欲往下練，可將身體起立，兩手由胸前放下至兩胯側即可。（參見圖4－2－25）

第五十八式　抱虎歸山

動作、要領與用法，均與第十九式抱虎歸山相同。（參見圖4－2－26）。

第五十九式　掤攦擠按

動作、要領與用法，均與第四及第二十式掤攦擠按相同，唯方向偏於右斜角。（參見圖4－2－10～圖4－2－13）

第六十式　橫單鞭

動作、要領與用法，均如第五式單鞭，唯面對正方向。（圖4－2－56）

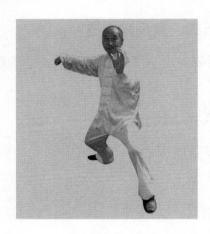

圖4－2－56

第六十一式　野馬分鬃（右式）

【動作】

接前式。上身及兩手向右轉撅，左掌斜向上，右掌斜向下，轉至左手達於兩腿之間，高與胸齊，右手下沉於右腰旁，重心移至右腳；接著翻轉兩掌，右掌斜向上，左掌斜向下，上身及兩手再向左轉撅，轉至右手達於兩腿之間，高與胸齊，左手下沉於左腰旁，重心移至左腳；接著再翻轉兩掌，左掌斜向上，右掌斜向下，上身及兩手復向右撅，轉至左手達於兩腿之間，左手轉至胸部，右手下

沉至右腰旁，重心移至右腳；左腳尖向左移45°，身體下
蹲，重心移至左腳，同時右手向下往左沉至兩腿之間，左
掌翻至斜向前，右掌斜向上，右腳先向左腳靠近，然後再
向右前側踏上一步，身體上升，略向前，右臂提上往右、
向上挑捌，高度約至鼻部，在右腳之上，左手向下往左採
沉至大腿旁，重心移於右腳，右腿屈，左腿伸直；虛領頂
勁，含胸拔背，沉肩垂肘，鬆腰鬆胯，眼神向右側前視。
（圖4－2－57正面）

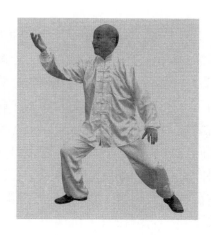

圖4－2－57　正面

【要領】

　　身體勿太偏，右手勿太直、太高，高與鼻齊。右膝勿
伸出腳尖。此式之動作，猶如攬雀尾，不同處在於兩手之
轉動限於兩腿之間，猶如推磨，幅度可大可小，兩臂之上
升則在於向上，非如攬雀章節附註重於向側面。另外，兩
手隨腰腿來回須盤三圈，只盤一圈亦可。

【用法】

如人以右臂向我橫捌，我稍側身，即以左手採執其右腕，上右步，同時將右臂自人之右腋下向右、往上挑捌之。人橫捌我，我稍側身，即以左手執人右腕，以右手橈骨處掤擊人之右臂外部，左手向外，右手向裏，人必痛楚難禁，且有被搣斷右臂之可能。

第六十二式　野馬分鬃（左式）

【動作】

接前式。上身及兩手向左攦，右掌斜向上，左掌斜向下，轉至右手達於兩腿之間，高與胸齊，上身向後略收，重心移於左腳；右腳尖向右略移，翻轉兩掌，左掌斜向上，右掌斜向下，上身及兩手再向右轉攦，轉至左手達於兩腿之間，右掌翻至斜向前，左掌斜向上，左腳先向右腳靠近，然後再向左前側踏上一步，身體上升，略向前，左臂提上往左斜向上挑捌，高度約至鼻部，在左腳之上，右手向下、往右沉採至大腿旁，重心移於左腳，左腿屈，右腿伸直；虛領頂勁，含胸拔背，沉肩垂肘，鬆腰鬆胯，眼神往左側前視。（圖4－2－58正面）

【要領】

要領與右式同，身體勿太偏，左手勿太直、太高，高與鼻齊。左膝勿伸出腳尖。此式盤一圈，多盤兩圈亦可。

【用法】

如人以右手採執我之右手，我則稍側身以化來勢，隨即反腕採執其手，並以左臂攻入其腋下，再上左步，以捌勁橫擊人之胸部。其餘用法與右式相同，唯左右換式而已。

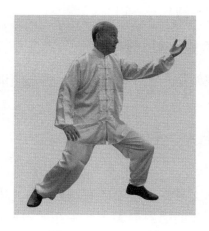

圖4－2－58　　正面

第六十三式　　野馬分鬃（右式）

【動作】

接前式。上身及兩手向右轉攞，左掌斜向上，右掌斜向下，轉至左手達於兩腿之間，高與胸齊，上身向後略收。其餘均與第六十一式野馬分鬃（右式）相同。亦可只轉一圈。（參見圖4－2－57）

第六十四式　　左攬雀尾

動作、要領與用法，均與第三式左攬雀尾相同。（參見圖4－2－9）

第六十五式　　上步掤攞擠按

動作、要領與用法，均與第四式掤攞擠按相同。（參

見圖4-2-10～圖4-2-13）

第六十六式　單　鞭

動作、要領與用法，均與第五式單鞭相同。（參見圖4-2-14）

第六十七式　玉女穿梭（一）

【動作】

接前式。上身由前左方向右側轉，重心移於右腿，蹲身坐腰，左手在前遙對鼻尖，右手在後對於左肘，兩掌斜對向裏合勁；接著腰向左轉，重心移於左腿，右手隨轉動而向右前方撩出，蹲身坐腰，形成右手在前遙對鼻尖，左手在後對於右肘，兩掌斜對，向裏合勁；然後再鬆腰胯，身往下蹲坐，右手由前往下、往左用腕部畫圈，往下形成右靠，再向前挑起，同時左手上升，翻提至左前額上方，再移於右肘下，掌心向上，手指斜向前；接著上身向後微收，提起右腳，向右前方隅角踩踏半步，漸漸屈膝下蹲。然後提起左腳向前方踏出一步，屈膝下蹲，右腿漸漸伸直，同時左肱提起，高過頭部，掌心向外，右掌隨翻轉至左肱下，向前往隅角按去，手指向上，面對右隅角；鬆腰鬆胯，虛領頂勁，含胸拔背，沉肩垂肘，坐腕伸指，眼神前視。（圖4-2-59）

【要領】

運行過程要輕靈沉靜，圓鬆順遂，定勢時身體勿前俯，手勿太直，膝勿過腳尖。

圖4－2－59

【用法】

接前式，人由身後右側以右手擊來，我即轉身用右手沉化；若人手上抬，我可乘勢用左肱掤抬其右腕或右肘，同時先上右腳，再將左腳踏上一步，扣住其右腳跟，並以右掌按擊其胸口或脇部。如人由正面以右拳擊我胸部，我可用右手採執其右腕，同時用右腳踩蹬其膝蓋或迎面骨；若人退右步，我可乘勢上左步，左臂上掤其右臂，右掌按擊其胸部。

第六十八式　玉女穿梭（二）

【動作】

接前式。兩手翻成手掌朝上，身向後坐，重心移於後腳，同時右掌併攏拇指，由左掌下朝前刺出，上身也一齊向右後轉，右腳尖向右移；然後上身再往左轉，重心移於

左腳，兩手掌隨轉向外，轉身面對背後右隅角，右腳踏出一步，踏出前左腳再向右轉一點，漸漸屈膝下蹲，左腿漸漸伸直；同時右肱提起，高過頭部，掌心向外，左掌在右肱下，向前往隅角按去，手指向上，面對隅角。

以六十七式「單鞭」位置講，玉女穿梭（一）是面對前右隅角，此式玉女穿梭（二）是面對前左隅角。鬆腰鬆胯，虛領頂勁，含胸拔背，沉肩垂肘，坐腕伸指，眼神前視。（圖4－2－60）

【要領】

與玉女穿梭（一）相同，唯左右換式而已。

【用法】

接前式，如人從身後右側以右手自上而下擊我頭部，我即轉身用右肱掤之，同時上右步，以左掌按擊其胸口。

圖4－2－60

第六十九式　玉女穿梭（三）

【動作】

接前式。上身及兩手向左下轉攦，右手轉至兩腿之間，重心移至左腳；然後右手翻掌向下、往右前方撩出，左手在下對右肘，右腳提起向前方隅角踩踏半步，屈膝下蹲；然後提起左腳向前方踏出一步，屈膝下蹲，右腿漸漸伸直，同時左肱提起，高過頭部，掌心向外，右掌隨翻至左肘下向前往隅角按去，手指向上，面對隅角。

此式之方向，以第六十六式「單鞭」位置講，是在後左隅角。（圖4－2－61）

要領與用法均與第六十七式玉女穿梭（一）相同，只是動作較為簡單。

圖4－2－61

圖4－2－62

第七十式　玉女穿梭（四）

動作、要領與用法，均與第六十八式玉女穿梭（二）相同。此式之方向，以第六十六式「單鞭」位置講，是在後右隅角。以上玉女穿梭四式，各式均面對隅角，如起勢面對東方，則第一式面對東南，第二式面對東北，第三式面對西北，第四式面對西南。（圖4－2－62）

第七十一式　左攬雀尾

接前式。上身及兩手向左轉攦，再向右攦回。其餘均見第三式左攬雀尾。（參見圖4－2－9）

第七十二式　上步掤攦擠按

動作、要領與用法，均與第四式掤攦擠按相同（參見

圖4－2－10～圖4－2－13）。

第七十三式　單　鞭

動作、要領與用法，均與第五式單鞭相同。（參見圖4－2－14）

第七十四式　雲　手

動作、要領與用法，均與第三十六式雲手相同。（參見圖4－2－37、圖4－2－38）

第七十五式　單　鞭

動作、要領與用法，均與第五式單鞭相同。

第七十六式　蛇身下勢

【動作】

接前式。兩手隨上身後收勢，由前向上、往右、往後繞成半圓形，形成左採，直至左手撤至胸前，左臂屈，右臂依前單鞭式不動，同時屈右膝，右腳往右略移，使右胯開至最大限度；身體往下蹲坐，重心寄於右腿，左腿伸直，左手再向下，達於腹前，向前伸出，身體勿太前俯；虛領頂勁，鬆腰鬆胯，眼神視左手。（圖4－2－63正面）

【要領】

重心後移時，左手要有採勁和連隨、挒撩之意，要蹬左腳，身有後靠之意勁，腰要鬆豎，後鉤手高低要適度，右膝勿太出。

<div align="center">圖4－2－63　正面</div>

【用法】

接前式，人右手擊來，我以左手執其腕往下採沉；若人上頂，我可乘勢以右肱上掤，左手刺擊其襠部。如人以右手擊來，我可用左手沉化之；若人復用左手斜擊我右太陽穴，我用右手往下沉採，此時對方雙手被困，必起右腳踢我襠部，我可將身稍下蹲，左手乘勢抄握其腳跟，右手按其腳心，起身雙手向前放出。

第七十七式　金雞獨立（右式）

【動作】

接前式。左腳尖向左橫移，身體向前起立，右腳隨勢上提，重心寄於左腿，右手隨右腿向前，由右腰旁向上托升，身體漸漸起立，手指朝上，高與眉齊，右腿同時屈膝上提，腳尖稍下垂，右肘與右膝上下相齊，左手掌下按，

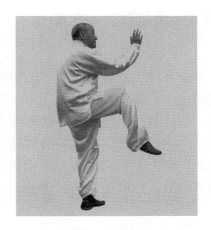

圖4－2－64

手指前伸，掌心向下，置於左腿旁；虛領頂勁，含胸拔背，肘膝相合，眼神視右手。（圖4－2－64）

【要領】

右腿上提時，要靠後蹬之勁，上提後，左腿要往下蹬沉。定勢時要站穩，不能前俯後仰，要做到頭正、身直、臀部內斂。

【用法】

如人以左拳或掌自上而下擊來，我可用右手上托其肘部，同時提右膝向上往前撞擊其小腹或襠部。如人用右手從上擊來，我可右手上掤，再以左手由右肱下向上、往左捌開其右手，同時用右手背橫擊其頭部；如其用左手來解，我可乘勢用雙手分開其雙手，用右膝攻其襠部；若人往後退化，並反採我雙手，我即可用右腳蹬或踢之。

第七十八式　金雞獨立（左式）

【動作】

接前式。右腳落地，身體略下蹲，右手同時由左往右採沉，置於右胯旁，手指前伸，掌心向下，左手在左腰旁向左沉肩鬆腰，往後繞一小圈，隨身體漸漸升起之勢向上托升，手指朝上，高與眉齊，左腿同時屈膝上提，腳尖略下垂，重心寄於右腿，左肘與左膝上下相齊；虛領頂勁，含胸拔背，肘膝相合，眼神視左手。（圖4－2－65）

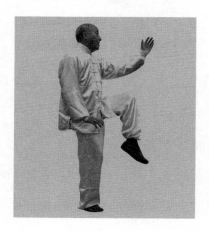

圖4－2－65

【要領與用法】

左膝上提，右腳要有往下蹬沉之勁，其餘要領、用法與金雞獨立（右式）相仿，只要左右手足相易即可。

第七十九式　倒攆猴（右式）

接前式。左腳向後斜退半步，落地坐實，左手掌心朝上，往下撩沉；右腿變為虛步，右手掌隨勢往後撩沉圓轉，上升至右耳旁，隨勢向前按出，左手掌同時落沉在左胯旁，重心寄於左腿；頂懸身正，沉肩垂肘，坐腕伸指，氣沉丹田，眼神前視。

其餘均見第二十三式倒攆猴（右式）。（參見圖4－2－29正面）。

第八十式　倒攆猴（左式）

動作、要領與用法，均與第二十四式倒攆猴（左式）相同。（參見圖4－2－30）

第八十一式　倒攆猴（右式）

動作、要領與用法，均與第二十三式倒攆猴（右式）相同。（參見圖4－2－29正面）

第八十二式　斜飛式

動作、要領與用法，均與第二十六式斜飛式相同。（參見圖4－2－31）

第八十三式　提手上勢

動作、要領與用法，均與第六式提手上勢相同。（參見圖4－2－15）

第八十四式　白鶴亮翅

動作、要領與用法，均與第七式白鶴亮翅相同。（參見圖4－2－16）

第八十五式　摟膝拗步（左式）

動作、要領與用法，均與第八式摟膝拗步（左式）相同。（參見圖4－2－17）

第八十六式　海底針

動作、要領與用法，均與第三十式海底針相同。（參見圖4－2－32）

第八十七式　扇通背

動作、要領與用法，均與第三十一式扇通背相同。（參見圖4－2－33）

第八十八式　轉身白蛇吐信

【動作】

接前式。左腳往右、向內轉移，右掌向上隨腰往後翻轉，右腳提起，向右橫踏一步，此時身體已轉至背後；右手掌掌心朝上，向前向下撇，這是「迎門鐵扇」，然後收至右腰旁，成為拳形，左手隨腰腿轉勢至胸前，即向前撲擊；右拳隨腰腿前進勢向前伸開，變為掌，掌心朝上，以手指向前彈叉，猶如白蛇之吐信，左掌隨即收回斜立，置於右掌近肘處；沉肩垂肘，鬆腰鬆胯，眼神前視。（圖

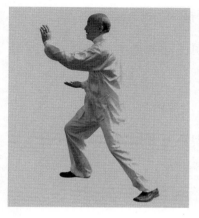

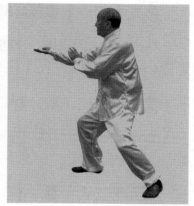

圖4－2－66　　　　　圖4－2－67

4－2－66、圖4－2－67）

【要領】

此式動作與轉身撇身捶相似，但少了過渡動作，轉身較為不易。轉身後，身體勿太偏，左掌前撲，應含有沉勁，右手指彈叉，拇指併攏於中指下，速度要快。

【用法】

此式之用在於以右手指彈叉人之胸口或脇部，甚為兇猛，幸勿輕試之。

第八十九式　進步搬攔捶

接前式。兩手均向右、再向左、向外、向下擺，重心移於左腳，提起右腳，向前橫踩落地。其餘均與第三十三式進步搬攔捶相同。（參見圖4－2－36）

第九十式　上步掤攔擠按

動作、要領與用法，均與第四式掤攔擠按相同。（參見圖4－2－10~圖4－2－13）

第九十一式　單　鞭

動作、要領與用法，均與第五式單鞭相同。（參見圖4－2－14）

第九十二式　雲　手

動作、要領與用法，均與第三十六式雲手相同。（參見圖4－2－37、圖4－2－38）

第九十三式　單　鞭

動作、要領與用法，均與第五式單鞭相同。（參見圖4－2－39、圖4－2－14）

第九十四式　高探馬

動作、要領與用法，均與第三十八式高探馬相同。（參見圖4－2－40）

第九十五式　穿　掌

【動作】

接前式。左手掌心向上，拇指攏於中指下，併四指，穿過右手背近腕背處向前上伸出刺去，同時左腳向前踏出半步，屈膝下蹲，重心移於左腳，右腳後蹬，成弓箭步，

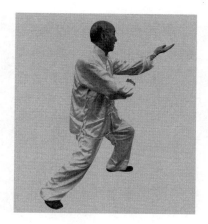

圖4－2－68

右手隨勢收回，腕背置於左臂下；當鬆腰鬆胯，眼神前視。（圖4－2－68）

【要領】

左臂勿太直、太高，身體勿前俯，後腿要有蹬勁。

【用法】

接前式用法，我以右掌撲擊人之面部，若其將左臂上掤，我可即用右肱向下、往後沉化，同時將左手掌穿過右手肘彎處，並四指叉其喉部或胸部。

第九十六式　轉身十字腿

【動作】

接前式。上身後收，左腳尖向右轉移，身體向右轉，同時兩手與身體成斜十字形；身體轉至背後時，右腳提起，用腳跟勁以腳掌向前蹬出，兩手同時平肩分開劈下，兩臂相齊，右手在前，左手在後；頂懸身正，鬆腰鬆胯，

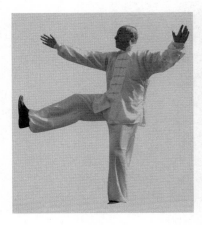 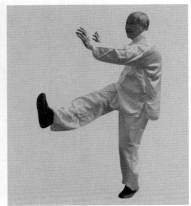

圖4－2－69　　　　　　　圖4－2－70

眼神前視。（圖4－2－69）

【要領】

身體勿後仰，沉肩垂肘，左腳要有往下之蹬勁。此式最早的練法，是在轉身兩手臂繞至右側時，提起右腳以腳掌向前左側蹬出，同時左手在前，右手在後，平肩分開劈下，這是襯腿的用法，較難，故後來改為上面的練法。（圖4－2－70）

【用法】

人在身後擊來，我即轉身避開，乘勢以右腳蹬其腹部。若人以手擊我面部，我可隨勢向後稍仰化，同時以右手架格其手，以右腳蹬其腹部或膝部。

第九十七式　摟膝指襠捶

【動作】

接前式。右腳向前右側落地，兩手隨腰腿右轉；右腳漸成實步，右手向外、向右轉一平面圓圈，轉中漸握成拳，虎口朝上，置於右腰旁；左手隨腰腿向右轉至胸前時，左腳即向前踏出一步，漸漸屈膝蹲身，左手往下摟過左膝，置於左腿旁下按，右拳同時向下、向前擊去，右腿漸漸伸直；虛領頂勁，含胸拔背，鬆腰鬆胯，眼神前視。（圖4－2－71）

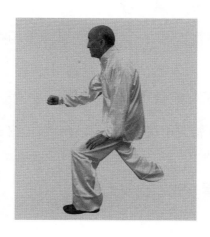

圖4－2－71

【要領】

身體微前俯，勿太低，右拳出擊時應為弧線形。此式與進步栽捶不同，栽捶乃向下擊，此式乃向前擊，指向人之襠部。

【用法】

前擊時，人若後化，我可以翻轉右拳，以拳面向上撩擊其襠部。

第九十八式　上步掤攔擠按

接前式。兩手繞兩個平面圓圈，同時左腳向左橫移45°，成為實步，提起右腳向前踏出一步，右手同時往前往上掤起，左手貼於右肱內部。其餘均見第四式掤攔擠按。（參見圖4－2－10～圖4－2－13）

第九十九式　單　鞭

動作、要領與用法，均與第五式單鞭相同。（參見圖4－2－14）

第一百式　蛇身下勢

動作、要領與用法，均與第七十六式蛇身下勢相同。（參見圖4－2－63）

第一百零一式　上步七星

【動作】

接前式。左腳尖向左橫移45°，身體向前漸漸升起，重心寄於左腳，左手置於胸前，右手變拳，虎口向上，朝前擊出，擊出時，亦可變為指向前彈叉，左手置於近右肘彎處；右腳同時隨右手前擊勢，用腳尖向前踢出，不落地；虛領頂勁，含胸拔背，尾閭中正，眼神前視。（圖4－2－72正面）

圖4-2-72 正面

【要領】

身體向前往上升起時，要借右腳後蹬之勁，身體勿前俯，有下沉之勁。

【用法】

接前式用法，人若右手擊來，我即將身體上升，以左手上架，右拳擊其胸口，或右掌叉其胸口，同時以右腳踢之；亦可雙拳交叉向前、向上掤住，同時用右腳踢其下部。亦可左手鉤人右拳，右拳與右腳上下結合，同時擊人。

第一百零二式　退步跨虎

【動作】

接前式。右腳往右後斜退半步，落地坐實，同時兩手往下左右分開，然後右手置於右額旁，掌心向前，左手置

圖4-2-73　正面

於左胯旁，掌心向下，如白鶴亮翅式，但比它開展一些，左腳向前踢出，落地成為虛步，腳尖點地，腳跟提起；頂懸身正，眼神前視。（圖4-2-73正面）

【要領】

雙手上下左右分開，是為開勁，而白鶴亮翅是提勁。

【用法】

接前式。人若以左手將我右手往下採沉，我可隨勢放下右腳，以左腳踢其下部。如人雙手猛抓我胸部，我可採執其雙手往左右分開，同時用左腳踢其襠部或腿部。

第一百零三式　轉身擺蓮

【動作】

接前式。左腳向前向上踢，接著右手向左、往下繞一小圈，左手亦向左、往上、再向右繞一更小的圈，然後兩

手抱合，左手向上穿刺，指尖向前、向上，右掌抄於左腋下，掌心向下；左腳提起向右裏、向內轉落地，右腳同時提起向右外轉落地，左腳再向右繞一大半圈，右腳跟著旋轉，兩手也隨著往下轉摟；轉至原有位置，左腳落地，重心寄於左腿，右腳成為虛步，腳跟略提起，身往下略沉，兩手隨腰腿下沉勢，在右大腿邊左右分開，掌心向下，往左、向下、再往右圓轉，達於右額旁，同時右腳提起，身往上升，長腰，右腳提起向左、往上、再向右擺掃，腳面繃平，以右腳背掃拍兩手掌，兩手也自右向左拍打足面；虛領頂勁，含胸拔背，圓轉自如，一氣呵成，眼神關顧兩掌拍擊腳面。（圖4－2－74正面、圖4－2－75正面）

【要領】

運作過程要輕靈沉穩，鬆圓順遂，橫勁擺掃，全用腰胯之勁，並要注意上身中正。要向「柔腰百折若無骨，撒去滿身都是手」的境界邁進。

圖4－2－74　正面

圖4－2－75　正面

【用法】

接前式，我以右手採執對方右手腕，左手穿出右肱上，用掌斜擊其面；若其仍向前進擊，我可閃身假避，將身體向右圓轉，轉至原有位置時，再用右手採執其右手，同時以右腳緣橫掃其右脇部或腰部，此乃假敗取勝之法，殊為巧妙，且甚兇猛，但不易使用。

若人以右手擊我胸部，我可右手採執其手，同時用右腳緣橫踢其脇部或胸部。又若人從後方急快擊來，我可旋轉兩臂連封帶打，左腳則用右轉旋風勢向其下部鉤掃，對方必敗無疑。此法甚巧妙，且易施展。

第一百零四式　彎弓射虎

【動作】

接前式。右腳向前、往右落地，兩手同時隨腰胯向右、往後轉攦，邊轉邊握成拳；雙拳由右額旁向左上角送出，隨即右腳踏實，左拳往前略送，正對鼻尖，右拳往後上稍提，置於右太陽穴旁一拳距離處，兩拳虎口左右相對，左腿漸漸伸直；虛領頂勁，眼視左前方。（圖4－2－76正面）

【要領】

接前式時，動作要連貫，拳勿握緊，身體勿太偏，臂勿太直，右腕要有粘提之勁。

【用法】

接前式用法，人若往後退，我兩手可粘住其手向右側沉轉，再用雙拳擊之。若人以右手擊我上胸部，我用右手粘執其右腕，左掌按擊其右肩或右肘，我身體同時右轉，

圖4－2－76　正面

　　用提勁使其落空腳浮，隨即雙手以按勁發放之。若人之左手外合我之右手，我雙手可藉腰腿勢，隨化隨轉，擊打其胸部。

第一百零五式　撇身捶

　　接前式。右手變掌，向前、往上撲擊，同時左手亦變掌，在右臂下往後下落，兩手向左往後下攦，重心移於左腳，同時右腳提起，橫上半步，往下踩沉，漸成撇身捶式。其餘均見第十五式撇身捶。（參見圖4－2－20）。

第一百零六式　進步搬攔捶

　　動作、要領與用法，均與第十六式進步搬攔捶相同。（參見圖4－2－21~圖4－2－23）。

第一百零七式　如封似閉

　　動作、要領與用法，均與第十七式如封似閉相同。
（參見圖4－2－24）。

第一百零八式　合太極

　　此式絕大部分均與十字手相同，至掌心向裏、往上掤
起與胸上鎖骨齊時，鬆腰鬆胯，右腳提起，朝左併半步，
兩手一齊下垂，掌心向下，手指前伸，同時緩緩起立，回
至預備式姿勢；頂懸身正，氣歸丹田，斂氣凝神，稍停片
刻後，再起身走動。此式收勢步位，須與預備勢同一位
置，不可兩相分離，習練者欲求前後同一步位，在末次倒
攆猴及末次雲手時配湊距離，即可做到。（圖4－2－77）

圖4－2－77

第五章　太極拳老架
（一名「小花架」）

第一節　老架的特點及其與中架的異同

楊式太極拳是從陳式太極拳發展變化而來的，而楊式太極拳老架（以下簡稱楊式老架）則代表了楊式太極拳早期的風格，從其特點上，可以明顯看出其脫胎於陳式太極拳的痕跡。

楊式老架主要有以下兩個特點：

（一）內外纏絲圈的結合和對於內纏絲圈的強調

螺旋纏絲運動是陳式太極拳的精華與特點，楊式老架在繼承和演變過程中已經逐漸形成了自己的特點和風格，那就是與陳式太極拳的大開大合和發勁剛顯不同，而是拳勢緊湊，剛勁內含，纏絲圈較小，動作更為細膩，速度趨於均勻柔緩，發勁改為內剛外柔而隱於中。雖然在呼吸上仍然採用「氣沉丹田」與「丹田內轉」相結合，速度也仍然有快慢相間的變化，但是，它卻更注重內纏絲圈的轉動，以催動外纏絲圈的運行，從內外結合引導與增強了人體內部意與氣的鍛鍊。

那麼，何謂內纏絲圈，又如何習練呢？

顧名思義，內纏絲圈其實就是拳架習練中身體內部所走的纏絲圈。楊式老架在習練時，要求練者把穿過身體中心的垂直線，即上自百會、中至丹田、下至會陰連起來的一條線，想像成懸垂於地面的一杆筆，讓此筆在胯、膝、踝關節的帶動下，在體內旋轉畫圓，使它圍繞著「∞」形的路線纏繞運動。

而這個由一個順時針之圓和一個逆時針之圓首尾相連組合成正反S的「∞」形雙圓圈，就是內纏絲圈。同時隨著這杆筆的旋轉運行，帶動著肩、肘、手也在外部畫圓，這外部所畫之圓，即為外纏絲圈。內外纏絲圈結合，以內促外，內圈走∞字形，外圈走圓形，外圈畫出一個360°的圓圈時，內圈則畫出方向相反的兩個360°的小圓圈，這就是楊式老架纏絲圈運動的基本規律與軌跡。

尤其令人驚異和感歎的是，如果將這兩個內外纏絲圈的運行路線予以重合疊加，它所合成的圖像竟然是一個太極圖。這就充分說明瞭《周易》哲理的精深博大和太極拳運動的奇妙無比。練楊式老架要求我們，不但要以內促外，走出內外兩個纏絲圈，而且還必須達到拳論上所說的「勿使有缺陷處，勿使有凸凹處，勿使有斷續處」，做到圈圈相連，環環相扣，綿綿不斷，內外纏絲圈的銜接天衣無縫，運行和順協調，從而身心舒暢，在健身與技擊方面均有很大的收益。

（二）發二回勁

楊式老架之發勁，雖不像陳式太極拳發勁之剛顯，而

較為柔隱，但比以後楊式之中架、大架完全隱於內的發勁，則仍較明顯。尤其是不少拳勢如擠、按、單鞭、摟膝拗步、搬攔捶等均發二回勁，即在定勢發勁後稍加引化，再予發勁，表現了楊式太極拳從陳式太極拳繼承發展而來的過渡階段架子的早期風範。

楊式老架與楊式中架的不同之處主要有以下五點：

一是勁路不同。中架主要發長勁，老架主要發短勁，有的發二回勁；

二是架勢與手法不同。中架的一些架勢與手法，老架內沒有，老架的一些架勢與手法，中架內沒有，二者區別最大的，則是提手上勢，外形與用法迥然不同，老架的提手上勢是名實相符的，而中架的提手上勢，除了最後的練法與用法外，已看不出「提手」的意思了；

三是纏絲圈有別。中架是太極拳從大圈到小圈，從多圈到少圈，而為以後練成有圈無形的習練過程，圈子不算太多，而老架的纏絲圈較多，有的大一些，有的小一些，也有時走直線，而直線內又隱藏著圈；

四是配合呼吸有區別。中架不強調配合呼吸，日久功深，呼吸與動作自然配合協調，而老架一開始練就要配合呼吸，勢與勢之間的轉動可不管呼吸，而定勢與打二回勁時一定要配合呼吸；

五是練拳時速度快慢不同。練中架速度越慢越好，若求長功夫，練一套至少40分鐘；練老架則速度適中，練一套拳只需20分鐘左右。

還需說明的是，前一章講解中架時，用法講析很詳細，而本章講析老架，則不立用法一項，其與中架之不同

用法，即在講析拳勢動作中予以說明，以經濟筆墨，避免重複。

第二節　老架拳式名稱順序

第 一 式　起勢
第 二 式　右掤
第 三 式　左掤
第 四 式　掤攦擠按搓刺攦擠
第 五 式　單鞭
第 六 式　提手上勢
第 七 式　白鶴亮翅
第 八 式　摟膝拗步（左式）
第 九 式　手揮琵琶
　　　　　（後轉白鶴亮翅）
第 十 式　摟膝拗步（左式）
第十一式　摟膝拗步（右式）
第十二式　摟膝拗步（左式）
第十三式　手揮琵琶
　　　　　（後轉白鶴亮翅）
第十四式　摟膝拗步（左式）
第十五式　撇身捶
第十六式　進步搬攔捶
第十七式　如封似閉

第十八式　十字手
第十九式　抱虎歸山
第二十式　掤攦擠按搓刺攦擠
第二十一式　斜單鞭
第二十二式　肘底捶
第二十三式　倒攆猴（右式）
第二十四式　倒攆猴（左式）
第二十五式　倒攆猴（右式）
第二十六式　左掤
第二十七式　斜飛勢
第二十八式　提手上勢
第二十九式　白鶴亮翅
第 三十 式　摟膝拗步
　　　　　（左式）
第三十一式　海底針
第三十二式　扇通背
第三十三式　轉身撇身捶
第三十四式　進步搬攔捶
第三十五式　上步掤攦擠按

	搓刺攦擠	第五十六式	進步搬攔捶
第三十六式	單鞭	第五十七式	如封似閉
第三十七式	雲手	第五十八式	十字手
第三十八式	單鞭	第五十九式	抱虎歸山
第三十九式	高探馬	第 六十 式	掤攦擠按搓刺
第 四十 式	右分腳		攦擠
	（前含按）	第六十一式	橫單鞭
第四十一式	左分腳	第六十二式	野馬分鬃
	（前含擠、按）		（右式）
第四十二式	轉身蹬腳	第六十三式	野馬分鬃
第四十三式	摟膝拗步		（左式）
	（左式）	第六十四式	野馬分鬃
第四十四式	摟膝拗步		（右式）
	（右式）	第六十五式	左攬雀尾
第四十五式	進步栽捶	第六十六式	上步掤攦擠按
第四十六式	轉身撇身捶		搓刺攦擠
	（含彈指吐信）	第六十七式	單鞭
第四十七式	進步搬攔捶	第六十八式	玉女穿梭（一）
第四十八式	右蹬腳	第六十九式	玉女穿梭（二）
第四十九式	左打虎	第 七十 式	玉女穿梭（三）
第 五十 式	右打虎	第七十一式	玉女穿梭（四）
第五十一式	右蹬腳	第七十二式	左攬雀尾
第五十二式	雙風貫耳	第七十三式	上步掤攦擠按
第五十三式	左蹬腳		搓刺攦擠
第五十四式	轉身蹬腳	第七十四式	單鞭
第五十五式	撇身捶	第七十五式	雲手

第三節　老架拳式動作圖解

第一式　起　勢

【動作】

身體自然直立，出右腳，兩腳平行分開，與肩同寬，兩腳掌平鋪於地，腳趾微抓地，兩手貼放於兩大腿旁；接著兩手從身體兩側做半圓形向上托起，托過眼、眉，再將兩手稍合，從眉心向胸腹間緩緩放下，平放於兩腿胯前，指尖向前，向中間微合，掌根下沉，指尖微翹，勿用拙力；肘關節微屈，腋下空鬆；頭頸須自然鬆弛，頭容正直，下頷微收，虛領頂勁，兩眼向前平視，唇齒輕合，舌抵上腭，用鼻呼吸，均勻綿長，含胸拔背，氣沉丹心，尾閭中正，三關一線，全身透空，腳底沉穩，身形輕靈，靜以待敵。（圖5－3－1）

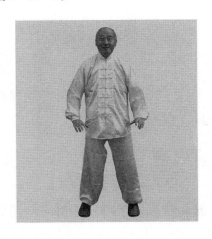

圖5－3－1

接著，兩手向前提舉，稍過肩，然後雙手自上而下，自外而裏再自下而上畫弧，同時身體微偏向左側，馬步下蹲；雙手自胸前向左側按合，手指略高於肩，雙手畫弧時吸氣，下蹲按合時呼氣；隨即身體微起，兩手略向後收，同時吸氣，再往下蹲，再往左側按合，同時呼氣。這是打二回勁。（圖5-3-2）

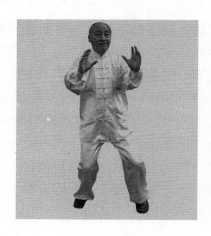

圖5-3-2

【要領】

動作圓活順遂，呼吸與之協調。先採後按，按時三關一線，肩窩吐勁，雙掌用合勁。

第二式　右　掤

【動作】

接前式。腰胯帶動兩手轉一小圈，身體向右側轉動，左腳向右轉45°，重心移於左腳，提起右腳向右側正前方

畫弧跨出一步，成右弓步，右前臂隨勢向前掤出，右手拇指略與口齊，鬆圓上掤，屈右膝蹲身，形成右步實，左步虛，同時左手向左側往下採劈，左腿蹬直。（圖5－3－3）

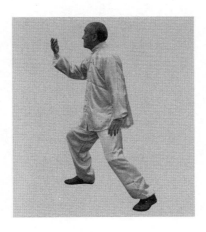

圖5－3－3

【要領】

右腳向右側前邁時要輕靈圓活，定勢時右掤左採要同時到位。

第三式　左　掤

【動作】

接前式。腰胯帶動兩手由右往左轉一小圈，右腳隨之向右轉移45°，重心完全移於右腳，接著提起左腳向左側前方（與起勢同一方向）畫弧踏出一步，成左弓步，左前臂隨勢向前掤出，左手拇指略與口齊，鬆圓上掤，屈左膝

蹲身，形成左步實，右步虛，同時右手向右側往下採劈，
右腿蹬直。（圖5－3－4）

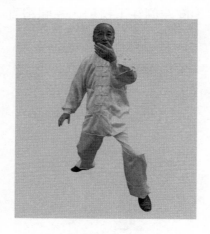

圖5－3－4

【要領】

左腳向左側前邁時要輕靈圓活，定勢時左掤右採要同
時到位。

第四式　掤攦擠按搓刺攦擠

【動作】

（一）掤

接前式。腰胯帶動兩手先往左微轉，再由左往右轉
圈，重心移於右腳，左腳向內、向右轉移45°，重心復移
於左腳，兩手隨轉至右手在上，掌心斜對口鼻，左手掌心
斜對右手掌心，比右掌低；提起右腳向右側正前方畫弧跨
出一步，成右弓步，右前臂隨勢向前掤出，右手拇指略與

口齊，鬆圓上掤，左手掌心斜對右掌掌心，比右手稍低，有合掌之勢以助掤勁；同時屈右膝下蹲，形成右步實、左步虛（圖5－3－5）。然後兩手隨腰胯之從左往右轉動，先從左到右從上到下，再從下往上轉圈，右手為掤為採，左手為化為按，連續轉兩圈。

（二）攦

接上動。左右兩手隨腰腿勢向前往右圓轉，再向左側往外後黏逼，右掌斜朝左後，左手掌心斜朝上，左手指隨左腕由外往內轉一小圈，然後手掌斜向前，坐後腿，逐步形成左步實、右步虛，重心移於左腳。（圖5－3－6）

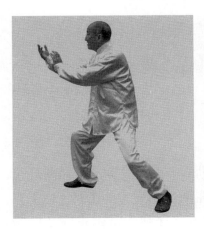

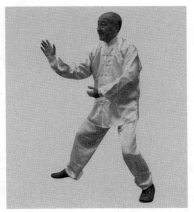

圖5－3－5　　　　　　　圖5－3－6

（三）擠

接上動。當攦之勢將盡時，右手掌隨勢翻向胸部，較掤式為低，左手掌隨之貼於右肱內部，此時身已轉正，雙手隨腰腿前進之勢向前擠出，此為雙掤合勁，勁點在右臂

之腕與肱部前端；屈右膝成弓步，漸成右步實、左步虛，
虛領頂勁，沉肩垂肘，力由脊發，左腳朝後踏，身形中
正，氣沉丹田，然後一吸氣，身形略鬆，接著呼氣，再次
向前擠發。（圖5－3－7）

圖5－3－7

（四）按

接上動。擠後兩手用意勁向前左右分開，身體隨之起
立，然後再隨腰腿後坐勢，往後、往下、再往前、往上立
體繞圈按出，往下、往後時內含採勁；當兩手收至胸膛
旁，手指朝上，掌心斜朝前，身體正對前面，含胸拔背，
沉肩垂肘，重心寄左腳，隨腰腿前進勢向前按出，右步
實，左步虛，左腳要有蹬勁，兩掌指尖略高於肩；上身正
直，稍前俯，膝勿過腳尖。此式要重複做兩次，然後再吸
氣，身體略起，兩掌略往回收，然後呼氣，再向前按出。
（圖5－3－8）

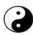

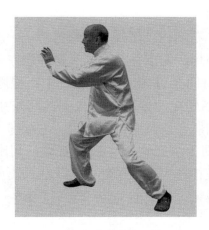

圖5－3－8

（五）搓

接上動。由腰帶動右手略往後收，隨即用腰胯勁，以右手掌緣朝左前方搓，左手掌斜對右手腕部下端以助勢，回收時吸氣，搓出時呼氣。（圖5－3－9）

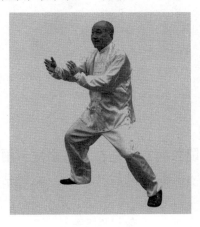

圖5－3－9

（六）刺

接上動。右掌往後略收，身體已轉正，左手掌由右前臂前端向前格切，右掌往後抽回，再穿過左掌向前、向上刺出，刺出時四指併攏，拇指攏於中指根處，右手高度略齊於鼻，猶如從口中吐出一般，此時左手已變成手掌向上，置於右肘下以護肘；右腳實，左腳虛，左腳要有蹬勁；虛領頂勁，沉肩垂肘，眼神前視。刺出後，以腰胯帶動右手從左往右、往後稍加引化，隨即再向前、向上刺出。引化時吸氣，復向前刺時呼氣。（圖5－3－10）

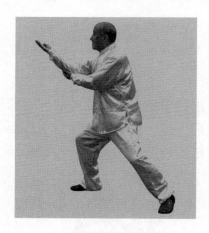

圖5－3－10

（七）攦

接上動。隨腰胯右手從左往右略轉，兩手即向左側往外、往後黏逼，其餘均同於（二）。（參見圖5－3－6）

（八）擠

均同於（三）。（參見圖5－3－7）

【要領】

此式動作繁多，運作時必須連貫、順暢、圓活。掤、擺、擠、按、搓、刺，要保持身形中正，含蓄無過，擺時要向左側，不要擺到自己身上來。

第五式　單　鞭

【動作】

接前式。右手隨即向左前方往上穿出，此為採手，再往右下轉一小圈，形成右手上托，左手往下壓，即右手托住人之左臂肘部，左手握壓人腕部之勢，身往左轉，右腳隨著左轉45°；接著身體先向左轉，再往右轉，隨轉體右手隨握成拳，五指下垂，合成鉤手，下落與肩齊，這時重心完全移於右腿，左腳尖虛點地，立於右腳內側，左手掌斜對右腕脈門，左臂鬆鬆掤住。

然後上身向左轉動，並翻身向後，提起左腳向左側斜踏一步，左掌由臉之下部往前斜切，接著轉成手心向裏，向左翻成一掌，手心朝外，向下略沉，右手鉤手向後撩出，同時身往下坐，重心隨勢移於左腿，屈左膝，右腿蹬直，成為左弓步；鬆腰鬆胯，右手鉤手伸直，左掌屈肘按出，沉肩垂肘，坐腕伸指，氣沉丹田，眼神隨左手向前平視。接著，左掌及身形腰腿略往後收，吸氣，然後左掌再向前方擊發，呼氣。（圖5－3－11、圖5－3－12）

【要領】

此式定勢時要求與中架同，唯左掌要注意屈肘，並要發二回勁。

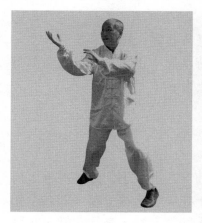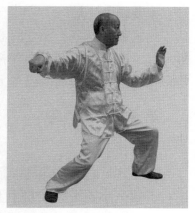

圖5－3－11　　　　　　　圖5－3－12

第六式　提手上勢

【動作】

接前式。左掌及身形腰腿略向後收再向前按發一掌，右鈎手變掌，向右前方發擊一掌；然後腰胯帶動兩手由右往左轉圈，左腳尖向裏、向右轉移45°，重心移至左腳，轉至正面，右掌又變成鈎手，往上提擊，高度齊於胸部，左手掌心斜朝上，兩手指尖相對齊；重心大部分寄於左腿，右腳尖虛點地，兩腿距離要開闊一些；虛領頂勁，沉肩垂肘，含胸拔背，氣沉丹田，收住尾閭，眼神前視。（圖5－3－13）

【要領】

此式動作要圓活鬆沉，右手鈎手要有提勁，左手要有鈎化之勁，身形要中正。

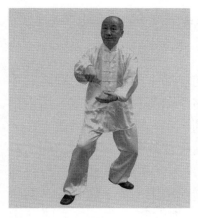

圖5－3－13

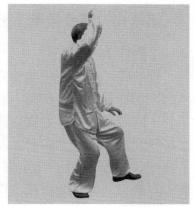

圖5－3－14

第七式　白鶴亮翅

【動作】

接前式。右手向上、向後微收，提起右腳，向左正前方踏出半步，坐右腿，左腳尖虛點地；右手攏拇指於中指根下，以四指向前刺出，此時左手已斜朝前，然後右手中指領勁，手掌翻轉，右臂同時向右上方上挑，左手則往左下採劈，止於左胯外側，右手向上挑提至右額角上方展開，掌心斜朝前，有托攔之意，提起精神，有似白鶴展翅；雙目上下顧盼，再向前平視，右腿實，左腳虛，腰胯鬆沉，胸鬆背實，上拔、內收、下沉、襠圓，身形中正。（圖5－3－14）

【要領】

上下、左右、虛實之動作俱要輕靈順遂，要注重神意的作用。

第八式　摟膝拗步（左式）

【動作】

接前式。右手隨腰腿勁向左搋，再用腰背之勁將右手抽回，當抽至原有姿勢時，右手順著右胯往下落，用手指下刺，同時左手轉至右胸腰側，手心朝下，手指微下按，掌緣斜向前；蹲身坐右腿，兩手往後圓轉，轉至右側，右手背向後撩擊，再上托至右耳旁，手指朝上，手心斜向前；身體起立，左腳提起，向前踏出一步，屈左膝，右腿隨之漸漸蹬直，同時左手往下摟左膝，右手掌亦隨著由右耳旁漸漸向前按擊。定勢時，須注意右掌屈臂垂肘，指尖高於肩部，右掌微坐腕，身形中正，三關一線，右手食指對齊右腳跟，左手下採按在左膝外側，眼神前視。然後再一吸氣，身體往上略起，往後微收，然後再往前吐氣發勁，回歸原狀。（圖5－3－15）

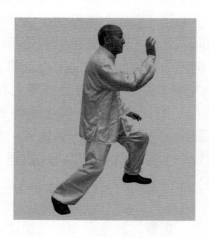

圖5－3－15

【要領】

　　眼神要隨身形的轉動而轉動，往右側轉身下蹲時，必須注意三關一線，身形中定。定勢與發二回勁，要注意呼吸與身形一致。

第九式　手揮琵琶（後轉白鶴亮翅）

【動作】

　　接前式。重心再往前移，右腳跟上半步，重心移於右腿，左腳提起略向左前側踏上半步，腳掌虛落地，兩腳成丁虛步；兩手同時抱合，左手掌在前，左手食指略高於鼻，右掌在後，相對左肘窩，兩手掌心參差相對，如抱琵琶，兩臂勿夾緊，鬆鬆掤起。然後，右手掌心斜向上，並拇指向前至左掌下刺出，接著用中指領勁，手掌翻轉，右臂同時向右上方上挑，左手則往左下方採劈，左腳腳跟提起，其餘均同於第七式白鶴亮翅。（圖5－3－16，後轉參見圖5－3－14）

圖5－3－16

【要領】

上步要輕靈，右掌刺出要圓活，其餘均同於第七式白鶴亮翅。

第十式　摟膝拗步（左式）

動作與要領，均同於第八式摟膝拗步。（參見圖5－3－15）

第十一式　摟膝拗步（右式）

【動作】

接前式。重心移於右腳，身體向右轉，右手掤起，左手斜對右掌，手指略與右掌掌緣齊，以助掤勢（圖5－3－17）；接著左腳向左橫移45°，腰腿隨之向左、往下鬆沉，左手掌翻轉，向左、往下撩擊，右掌朝左、往下壓左腕，重心移於左腿，左掌隨著繞圈由下向上翻升至左耳旁，掌心斜朝前，指尖朝上，右手亦隨勢繞轉至左胸腰旁，手掌向下微按，掌緣斜向前；右腳隨即提起向前踏出一步，屈右膝，左腿隨之漸漸伸直，同時右手掌往下摟右膝，左手亦跟著由左耳旁漸漸向前按出。

定勢時，左掌屈臂垂肘坐腕，左手食指對齊左腳跟，右手往下按採至右膝外側，鬆腰鬆胯，沉肩垂肘，尾閭中正，眼神前視，重心寄於右腿，左腳往後蹬。然後再一吸氣，身體往上略起，往後微收，然後再往前吐氣發勁，回歸原狀。（圖5－3－18）

【要領】

身形往右側、左側轉身下蹲時要注意中正圓活，其餘

圖5－3－17　　　　　　　　圖5－3－18

與第八式摟膝拗步（左式）同。

第十二式　摟膝拗步（左式）

【動作】

接前式。重心移於左
腳，身體向左轉，左手掤
起，右手斜對左掌，手指
略與左掌掌緣齊，以助掤
勢（圖5－3－19）；接著
右腳向右橫移45°，腰腿
隨之向右往下鬆沉，右手
掌翻轉，向右往下撩擊，
左掌朝右往下壓右腕，重
心移於右腿，右掌隨著繞

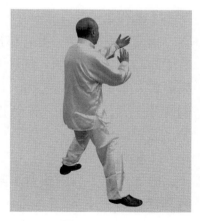

圖5－3－19

圈由下向上翻轉至右耳旁，掌心斜朝前，指尖朝上，左手亦隨勢繞轉至右胸腰旁，手掌往下微按，掌緣斜向前；身體站起，左腳隨即向前踏出一步，屈左膝，右腿隨之漸漸伸直，同時左手往下摟左膝，右手掌亦隨著由右耳旁漸漸向前按擊。其餘均與第八式摟膝拗步（左式）同。（參見圖5－3－15）

第十三式　手揮琵琶（後轉白鶴亮翅）

動作與要領，均與第九式手揮琵琶（後轉白鶴亮翅）同。（參見圖5－3－16，後轉同圖5－3－14）

第十四式　摟膝拗步（左式）

動作與要領，均與第八式摟膝拗步（左式）同。（參見圖5－3－15）

第十五式　撇身捶

【動作】

上身略往後收，重心移於右腳，左腳向左橫移45°，右手向右前方、向左、向下、再向右，隨轉隨握成拳，高與眉齊；重心再移於左腳，右拳朝右向前撇下，成一斜立體圓圈，置於右胸前，同時提起右腿向前橫斜採蹬；鬆腰胯，眼神向前平視。（圖5－3－20）

【要領】

虛領頂勁，含胸拔背，身體勿前俯，握拳五指既鬆又有團聚之意。

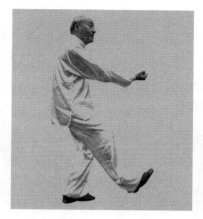

圖5－3－20

第十六式　進步搬攔捶

【動作】

接前式。右腳向前橫步採踏落地，隨即重心寄於右腿，身往下蹲坐，左腿亦隨之下坐，腳尖點地，左手亦隨後提起，握成拳，置於右手腕上，形成交叉狀，然後右拳置於右胯旁，拳背朝下，此之謂「搬」；左腳提起，身體站立，左腳向前踏出一步，左腿稍屈，右腿略伸直，同時左掌由身前偏右往上、向左攔去，此之謂「攔」；右拳隨上身下坐之勢，由下往上成弧形線從胸間向前擊出，右臂勿太直，同時左手微繞一立體半圈收回，置於右肘內部，虛領頂勁，眼神前視，右拳之勁，由胸脊鬆彈發出，此之謂「捶」。再一吸氣，身形略起，微向後收，然後再吐氣發勁，回歸原狀。（圖5－3－21～圖5－3－23）

【要領】

當重心寄於右腿、身體往下蹲坐時，要注意上身中正，三關一線。最後打「捶」勢時，拳勿太伸出，有弧形從下往上之意勁，身體勿太探出，然全身有向前貼近之意。右腳須有蹬勁。

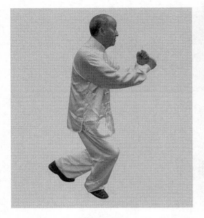
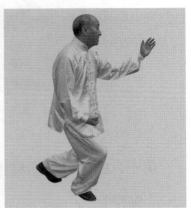

圖5－3－21　　　　　　　圖5－3－22

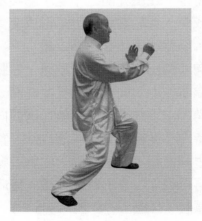

圖5－3－23

第十七式 如封似閉

【動作】

接前式。左腳向左橫移，重心置於左腳，身體隨勢向左前方前進，提起右腳橫踩落地，同時兩手向腰側撐格；右腳落地後，重心置於右腳，提起左腳，向正前方畫弧踏出，重心置於左腿，兩手同由胯旁下沉，然後翻上，雙掌向前按出，兩掌指尖，高於肩，勿太過；接著身體起立，兩手由上往下，再由下往上隨腰腿下沉勢復向前按出，要重複做兩次；頂懸身正，含胸拔背，沉肩垂肘，坐腕伸指，眼神前視。

定勢後，復一吸氣，身體稍起，向後略收，然後吐氣發勁，回歸原狀。（圖5-3-24、圖5-3-25）

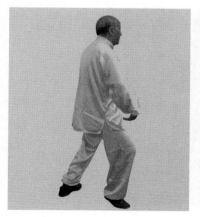

圖5-3-24

圖5-3-25

第十八式　十字手

【動作】

接前式。身體略向前、向右轉，左腳尖亦隨之向內轉，與右腳略平齊，同時兩手前伸，下沉；轉右後正面起立時，兩手向左右分開平劈，然後兩腿略下蹲，往下轉沉，如欲抱起一物之狀，再由下往上合成一斜十字形，掌心朝裏，往上掤起至胸前鎖骨前，身體稍起立；虛領頂勁，腳底沉穩（圖5-3-26）。

如不欲往下練，可將身體起立，兩手由胸前放下至兩胯側即可。

【要領】

要做到身體中正，腰胯鬆沉，腳底穩固，氣貼脊背。定勢時，雙手向外鬆鬆掤住，分開平劈時要沉穩。

圖5-3-26

第十九式　抱虎歸山

【動作】

身體右轉，左手向下撩劈，右手拇指攏於中指根下，並四指向左前方刺去；重心置於左腿，然後提起右腳向右側踏出一步，兩手隨轉勢掌心翻下，同時右手向右膝摟去；屈右膝，蹲身，重心寄於右腿，腰腿向右旋轉，左腿漸漸蹬直，左掌隨勢由下翻上，由左耳旁向右前撲擊，屈臂垂肘，如同摟膝拗步右式。（圖5-3-27、圖5-3-28）

【要領】

身體勿前俯，勿太偏，不可失勢，摟按要同步。

圖5-3-27

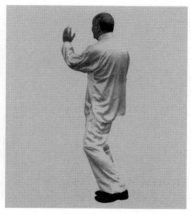

圖5-3-28

第二十式　掤�据按搓刺攦擠

【動作】

接前式。腰胯由左往右轉一小圈，右手隨勢由下往上掤出，拇指略與口齊，左手掌亦隨勢斜對右掌掌心，比右手稍低，有合掌之勢，以助掤勁。

以下均與第四式掤攦擠按搓刺攦擠同。（參見圖5－3－5～圖5－3－10）

第二十一式　斜單鞭

動作與要領，均與第五式單鞭同，唯面向左斜角。（圖5－3－29）

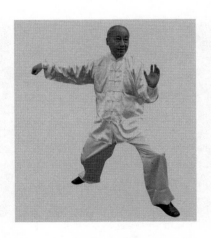

圖5－3－29

第二十二式　肘底捶

【動作】

接前式。右鉤手變掌，兩掌由左往右擺，重心移於右腳，左腳向左外側橫移，重心移於左腿，提起右腿向右前側橫上一步，屈右膝下蹲，重心移至右腿，左腿漸漸伸直，同時右手向右前上方挑捌，高不過眉，掌心斜向上，左手往左下採劈，止於左腿旁，有如斜飛勢；接著腰胯由右往左、再往右轉圈，重心仍回至右腿，左腿提起向前並進，腳跟著地，腳尖揚起，成丁虛步；同時右手復由右上至己臉之中部從上往下蓋沉，左手則向前由右手虎口處向上穿伸，掌緣朝外，手指朝上，同時右手握成拳，虎口朝上，拳背向前，置於左肘下。

肘與膝要對齊，勿偏勿斜，沉肩垂肘，含胸拔背，頂懸身正，收住尾閭。（圖5－3－30）

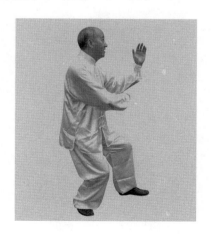

圖5－3－30

【要領】

動作輕靈貫串，兩臂要鬆鬆掤住，左手指尖與鼻尖齊，左腳與右腳之距離略同肩寬，呈45°。此式定勢同於中架，但要緊湊一些。

第二十三式　倒攆猴（右式）

【動作】

接前式。腰腿向右轉沉，右拳變掌，隨身腰轉沉勢向下、往後撩擊，眼神視右手；右掌再翻上至右耳旁，向前按出，左掌同時向前按沉，左腳提起，後退半步，腳尖先落地，偏左45°，再屈膝坐實，右腿變虛；右掌隨勢按出，左手掌心翻上，置於右手掌心之下，參差相對，如合掌錯出之狀，重心寄於左腿；頂懸身正，沉肩垂肘，坐腕伸指，氣沉丹田，眼神前視。（圖5－3－31正面）

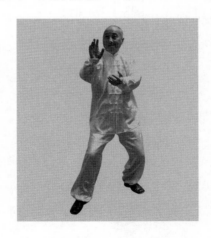

圖5－3－31　正面

【要領】

身體勿前俯，宜正而朝左偏，含胸拔背，鬆腰胯，目視前手，指尖與鼻尖齊。重心寄於左腿，但前腿應有略向前撐，後腿有後蹬下沉之意。

第二十四式　倒攆猴（左式）

【動作】

接前式。腰胯向左下轉沉，左掌隨勢向下、往後撩擊圓轉，眼神視左手；左掌再翻上至左耳旁，右掌向前按沉，右腳提起，後退半步，腳尖先落地，偏右45°，再屈膝坐實，左腿變虛；左掌隨勢向前按出，右手掌心翻上，置於左手掌心之下，參差相對，如合掌錯出之狀，重心寄於右腿；頂懸身正，沉肩垂肘，坐腕伸指，氣沉丹田，眼神前視。（圖5－3－32）

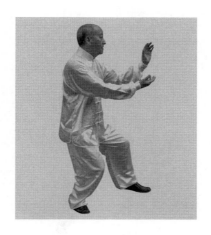

圖5－3－32

【要領】

與前式同，唯左右手腳位置互換。

第二十五式　倒攆猴（右式）

動作與要領，均與第二十三式倒攆猴（右式）同。此式習練時，做三式、五式或七式均可，唯至右式再接練下一式，一般練五式。（參見圖5－3－31）

第二十六式　左　掤

【動作】

接前式。左手往下微沉，腰胯由右往左再從左往右轉圈，帶動右掌斜朝左方，有砍劈意；重心轉至右腳，隨即提左腳向左正前方踏出一步，成左弓步，左前臂向前掤出，左手拇指略與口齊，同時右手由上往右側、往下採劈。其餘均與第三式左掤同。（圖5－3－33正面）

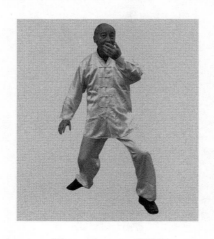

圖5－3－33　正面

第二十七式　斜飛式

【動作】

接前式。腰胯往右轉，兩手往右攦，重心移於右腳，左腳向右橫移45°，重心復移於左腳，同時兩手再往左攦，左手轉一小圈，形成左手掌心斜朝前，右手轉至左肘下；提起右腳向右前側橫上一步，屈膝下蹲，重心移於右腿，左腿漸漸伸直，同時右手向右前上方挑捌，高與眉齊，掌心斜向上，左手往左下採劈，止於左腿旁；眼視右手，重心寄於右腿，須頂懸身正，沉肩垂肘，鬆腰鬆胯。（圖5－3－34）

【要領】

身體勿前俯，右膝勿出腳尖，右手上挑捌要下對右腳，左腳要有蹬勁。姿勢基本與中架同，但更緊湊。

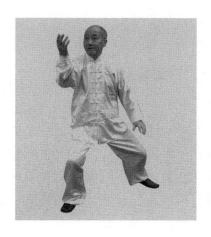

圖5－3－34

第二十八式　提手上勢

【動作】

接前式。腰胯帶動兩手，從右往左轉圈，重心移於右腳，左腳提起，跟上半步，重心復移於左腳；隨之右掌變成鉤手往上提擊，左手掌斜朝上，兩手指尖相對齊，重心大部分寄於左腿，右腳尖虛點地，兩腳距離要開闊一些。其餘均與第六式提手上勢同。（參見圖5－3－13）

第二十九式　白鶴亮翅

動作與要領，均與第七式白鶴亮翅同。（參見圖5－3－14）

第三十式　摟膝拗步（左式）

動作與要領，均與第八式摟膝拗步同。（參見圖5－3－15）

第三十一式　海底針

【動作】

接前式。右手隨腰胯的轉動向右轉圈，重心移於左腳，左腳稍偏左，身體隨之起立向前，右腳懸空；接著右腳向後撤半步，坐實，右手隨勢向下採沉，左手附於右腕以助勢；稍屈右膝，左腳後收，腳尖點地，腳跟提起成虛步，鬆腰鬆胯，眼神前視，關顧右手。（圖5－3－35）

【要領】

身體稍下沉，勿前俯，保持中定，三關一線，往下採

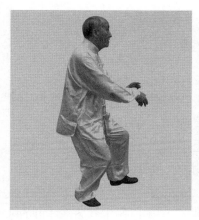 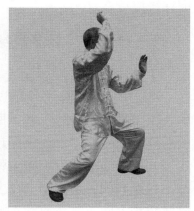

圖5－3－35　　　　　　圖5－3－36

切之手正對襠前。

第三十二式　扇通背

【動作】

接前式。兩手隨腰腿上升勢上提，右手向上提起，右肱向上往外掤起，掌心斜向上，至右額前，翻掌上托，左手提至胸前，掌緣向外，掌心斜向前，隨左腳踏前一步，向前按擊；左腳尖朝前，左腿為實步，右腿隨腰胯前進勢漸漸伸直；須沉肩垂肘，左手伸指坐腕，鬆腰鬆胯，收住尾閭，頂懸身正，勁由脊發，眼神前視。定勢後，再一吸氣，身體略起，微向後收，再吐氣發勁，回至原狀。（圖5－3－36）

【要領】

身體勿前俯，不要正對前方，微後靠，右手要有格托

與往後提拉之意。

第三十三式　轉身撇身捶

【動作】

接前式。兩手上升，隨腰腿右轉，左腳尖隨勢向右轉移；兩手轉至右側時，右手握成拳，拳背朝上，重心也移於左腳，同時左手掌往上掤起，置於左額前；隨即右腳提起，向右側橫踏半步，腳尖朝前，重心移於右腿，左腳後蹬；右拳翻腕，拳心朝上往上向前撇下，左手置於靠近右臂肘彎處上面，右拳收回右腰旁，拳心朝上，左掌同時向前撲擊；然後左掌略後撤，右拳即向前擊出，右腿成為實步，左腿後蹬；頂懸身正，沉肩垂肘，鬆腰鬆胯，拳由心口擊出，眼神前視。

定勢時，再一吸氣，身體略起，往後微收，再吐氣發勁，回歸原狀。（圖5－3－37、圖5－3－38）

圖5－3－37　　　　　　　圖5－3－38

【要領】

此式向右側、向後轉身要圓活，右腳向右側踏出後身體勿偏，須求勢順。

第三十四式　進步搬攔捶

【動作】

接前式。右拳放開變掌，兩手往右外下攬，至右胸前，右手掌心朝內，拇指攏於中指下，併四指，左腳向外橫移，重心移於左腳；隨即提起右腳向前橫步踩蹬落地，右手向前刺出握成拳，重心寄於右腿，身往下蹲坐，左腳亦隨之下坐，腳尖點地，左手亦握成拳，置於右手腕上，形成交叉狀，接著右拳再置於右胯旁，拳背朝下。其餘均與第十六式進步搬攔捶同，唯方向相反。（圖5－3－39～圖5－3－41）

圖5－3－39

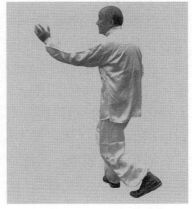

圖5－3－40

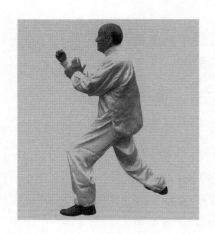

圖5－3－41

第三十五式　上步掤攦擠按搓刺攦擠

【動作】

接前式。右拳變掌，向右平採，左臂往左掤開，重心往右後移於右腿，左腳尖向左橫移45°；左手轉至左胸外面，左掌斜向前，右手轉至左肘下成抱球狀；重心移於左腳，右腳提起向前踏出一步，成右弓步，右手肱部向前朝上掤起，左手拇指略與口齊，左手掌心斜對右掌掌心，比右手稍低，有合掌之勢，以助掤勁；同時屈膝下蹲，形成右腿實、左腿虛。其餘均與第四式掤攦擠按搓刺攦擠同（參見圖5－3－5～圖5－3－10）。

第三十六式　單　鞭

動作與要領，均與第五式單鞭同。（參見圖5－3－

11、圖5－3－12）

第三十七式　雲　手

【動作】

接前式。左掌向前按出，隨即腰胯向右圓轉，重心移於右腳，左腳向左橫移近90°；右手隨勢向右上撩採，身形轉至正面，重心再回至左腿，提起右腳平行落地，右掌隨向右前方切出，左手隨之同時在右手下向右前方切出，右手掌心斜朝左，左手掌心斜朝右，猶如八卦掌式；雙腿蹲如馬步，重心偏向右腿，右腳尖稍偏外側，然後提起左腳向左側橫踏半步；左手隨勢向左上撩採轉切，右掌隨之在左手下向左前方切出，左手掌心斜朝右，右手掌心斜朝左，蹲如馬步，重心偏向左腿，左腳尖稍偏外側。這是第一個雲手定勢。

接著身體右轉，右手向上撩採，隨勢提起右腿，向右平行落地；右掌向右前方切劈，左手隨之在右手下向右前方切劈，左手掌心斜朝右，右手掌心斜朝左，雙腿蹲如馬步，重心偏於右腿，右腳尖稍偏外側；然後提起左腳向左側橫踏半步，左手隨勢向左上撩採再向左前方切劈，右手隨之在左手下向左前方切劈。這是第二個雲手定勢。

接著再做第三個雲手定勢，動作與前完全相同。左右雲手做三式、五式、七式均可，但所做之數須與左右倒攆猴之數相合，一般做五個。（圖5－3－42、圖5－3－43）

【要領】

眼神要隨主要之手走，在右手繞圈撩採切劈時，眼視右手；當左手繞圈撩採切劈時，眼視左手。切、劈手法中

還含有按法。向左側平行落步時要大些，向右平行落步時要小一些。雲手分陰手和陽手，上手為陽手，下手為陰手。左右發勁時，要注意虛領頂勁。三關一線，身體勿太下坐。

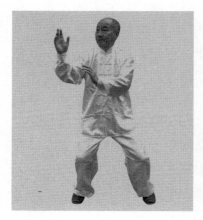 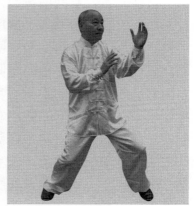

圖5－3－42　　　　　　　　圖5－3－43

第三十八式　單　鞭

【動作】

接前式。當做至重心偏右、右手在上、左手在下時，兩手隨腰腿向左攦，再接著往右攦按，重心移於右腿；然後右手在上托人肘部，左手托人腕部，其餘均於第五式單鞭同。（參見圖5－3－11、圖5－3－12）

第三十九式　高探馬

【動作】

接前式。右腳隨腰腿前進勢提起，向前踏出半步，左手向下鬆沉，右手鬆鉤成掌，掌心朝下，隨勢由耳旁向左往前探伸，勁點在掌緣一側，左腳同時後收，腳尖點地，左手掌朝上收回左胸旁；右膝稍屈，重心寄於右腿，兩手掌心斜相對，右手指斜向左，右掌之高度齊鼻，左手指略對右肘窩，身體微前探，眼神隨右手前視；虛領頂勁，含胸拔背，右掌之勁，由腰背發出。（圖5－3－44）

【要領】

右手掌勿太高，身體雖有前探之意，但不可前俯，注意肩胯相合。姿勢與中架略同，但較緊湊。

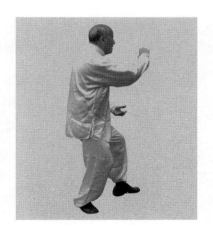

圖5－4－44

第四十式　右分腳（前含按）

【動作】

接前式。兩手左右分開，向兩旁往下採沉，再往下提起，左腳踏前半步，成左弓步；兩手隨勢向前按去，重心移於左腳，隨即身體起立，兩手往上提，再向兩側沉採；接著兩手交叉合於胸前，隨即提起右腿向右側平直踢出，意在腳尖，同時兩手向左右平分扒劈；虛領頂勁，含胸拔背，三關一線，眼神向右側平視。（圖5－3－45～圖5－3－47）

【要領】

由按到分腳要動作連貫，輕靈圓活，身體聳起，勿向後仰，左腳要有下蹲之勁。

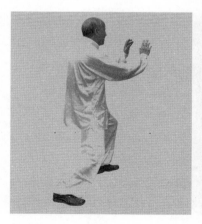

圖5－4－45

圖5－3－46

圖5－3－47

第四十一式　左分腳（前含擠、按）

【動作】

接前式。右腳略收回，趁勢落地，成右弓步，兩手隨即向前擠去；接著身體起立，兩手上抬，再向兩側往下沉採，接著向前按去；重心移於右腳，隨即起立，兩手復往上抬，再向兩側沉採；接著兩手交叉合於胸前，提起左腳向左側平直踢出，意在腳尖，同時兩手向左右平分扒劈。（圖5－3－48～圖5－3－51）

【要領】

由擠按再到分腳，動作要連貫，其餘均與上式同，唯易右腳為左腳。

圖5-3-48

圖5-3-49

圖5-3-50

圖5-3-51

第四十二式　轉身蹬腳

【動作】

接前式。左腳收回，屈膝提起，腳尖下垂，兩手同時抱合成斜十字形，左手在外，右手在內；右腳跟稍提起，左腳掌隨之向左側正面旋轉約180°，身形中正，勿向後仰，待全身轉定後，身略下蹲，隨即聳起，以左腳跟向前用短勁平直蹬出，兩手亦隨之向左右平分扒劈；當虛領頂勁，含胸拔背，三關一線，眼神前視。（圖5－3－52）

【要領】

身形要中正，左腳懸，右腳跟左轉，要以意領之，方能沉靜穩固；左腳如落地，亦可就勢插入敵襠，以手擊之。

圖5－4－52

第四十三式 摟膝拗步（左式）

【動作】

接前式。左腳隨勢向左前方落地，成左弓步，左手隨腰腿下落勢向左摟左膝，左腿屈膝坐實，右手掌同時由耳旁向前按擊。其餘與第八式摟膝拗步（左式）同，唯方向相反。（圖5－3－53）

圖5－3－53

第四十四式 摟膝拗步（右式）

【動作】

動作與要領，均與第十一式摟膝拗步（右式）同，唯方向相反。（圖5－3－54、圖5－3－55）

圖5－3－54

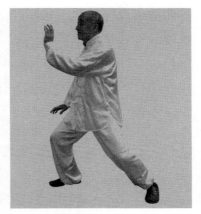

圖5－3－55

第四十五式　進步栽捶

【動作】

接前式。重心移於左腳，身體向左轉，左手掤起，右手斜對左掌，手指略與左掌掌緣齊，以助掤勢（圖5－3－56）；接著右腳向右橫移45°，腰腿隨之向右往下鬆沉，右手掌翻轉，向右往下撩擊，左掌朝右往下壓右腕；重心移於右腿，右掌隨著繞圈由下翻上至右耳旁已握成拳，左手亦隨勢繞轉至右胸腰旁，手指往下微按，掌緣

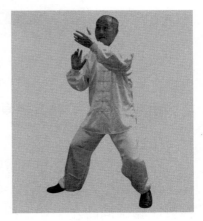

圖5－3－56

斜朝前；身體站起，左腳向前踏出一步，屈左膝，右腿漸漸蹬直，同時左手往左、往下摟左膝，右拳亦隨著由右耳旁自上往下沉擊，拳背向前，並從左往右轉研；虛領頂勁，鬆腰鬆胯。（圖5－3－57）

【要領】

此式與中架不同，是由上往下擊，並須轉研；身體勿前俯，三關一線，只需微微往下一坐即可，眼神要往上視。

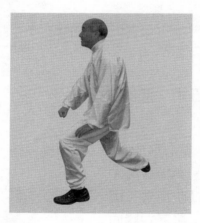

圖5－3－57

第四十六式　轉身撇身捶（含彈指吐信）

【動作】

接前式。兩手上升，隨腰腿右轉，左腳尖隨勢向右轉，兩手轉至右側時，右手握成拳，拳背朝上，重心也移於左腳；同時左手往上掤起，置於左額前上方，隨即右腳提起向右側橫踏半步，腳尖朝前，重心移於右腿，左

腳後蹬；右拳翻腕，拳心朝上往上、向前撇下，左手復從右臂上向前格切，右拳略收回，從左手上彈出食、中二指向前、向上刺去，左手同時變為掌心斜朝上，護住右肘。再一吸氣，右手從左往右稍一隨腰腿後撤，再吐氣發勁向前、向上刺去，回歸原狀；頂懸身正，沉肩垂肘，鬆腰鬆胯，眼神前視，二指從口裏向前刺去。（圖5－3－58、圖5－3－59，後參見圖5－3－21、圖5－3－22）

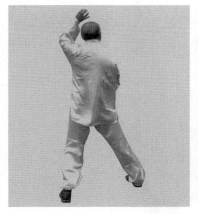

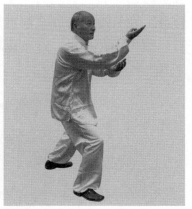

圖5－3－58　　　　　　圖5－3－59

【要領】

向右側、向後轉身要順遂圓活，右腳向右側踏出後，身體勿偏，要中正，勁點先在拳背，後在二指。

第四十七式　進步搬攔捶

動作與要領，均與第十六式進步搬攔捶同。（參見圖5－3－23）

第四十八式　右蹬腳

【動作】

右拳微向前，兩手變掌，身體往後微仰，重心移於右腿，左腳向左橫移45°，兩手隨勢抱合；重心復移於左腳，左手在內，右手在外，成斜十字形，掌心朝內，置於胸前，鬆鬆掤住；右腳同時提起，併上半步，腳尖點地，腳跟提起，面向右前方，重心寄於左腿，鬆腰鬆胯；隨即將身上聳，提起右腳往前用短勁蹬出，兩手同時平肩向左右扒劈；頂懸身正，含胸拔背，收住尾閭，眼神向右前側平視。（圖5－3－60）

圖5－3－60

【要領】

與第四十式右分腳相同，唯換右腳向前平直刺出為向前用短勁蹬出。

第四十九式　左打虎

【動作】

接前式。右腳收回落地，左腳跳起向左後落地，兩手隨腰腿轉動向左後攦；重心移於左腳，再接著兩手往右略攦；重心又移至右腳，接著左腳提起，向左側正前方踏出一步，屈膝蹲身，重心移於左腿，右腿漸漸蹬直，左手同時翻上隨握成拳，置於左額前，鬆鬆掤住，有向右平擊之意，拳心朝外，右手亦隨同握成拳，置於左胸下近胯處，有下按之意，形成左弓步式；身正頂懸，沉肩垂肘，含胸拔背，鬆腰鬆胯，三關一線，尾閭中正，眼神稍向右側平視。（圖5－3－61）

圖5－3－61

【要領】

兩手隨腰腿向左右攦時要鬆軟圓活，跳動要輕靈。定

勢時，左拳在上，右拳在下，要成一線。

第五十式　右打虎

【動作】

接前式。身體往後移，重心移於右腿，同時兩拳變掌，往上握托，即以左手托住人之肘部，右手握人之腕部，隨即向右轉身，兩手從左往右，再從右往左，往上握托，即以右手托人之肘部，左手握人之腕，同時重心移於左腳，兩手再從右往左攦；隨腰腿左轉、重心移於左腳之勢，提起右腳，向右側正面踏上一步，屈膝蹲身，重心移於右腿，左腿漸漸蹬直，右手同時翻上隨握成拳，置於右額前，鬆鬆掤住，有向左平擊之意，左手亦隨同握成拳，置於右胸下近胯處，有下按之意，形成右弓步；身正頂懸，沉肩垂肘，含胸拔背，鬆腰鬆胯，三關一線，尾閭中正，眼神稍向左側平視。（圖5－3－62）

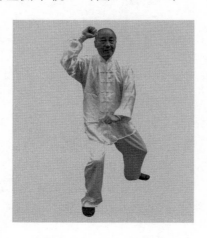

圖5－3－62

【要領】

與左打虎同，唯左右換式。

第五十一式　右蹬腳

【動作】

左腳尖向左轉，身形隨往左轉，重心移於左腿，右腿隨勢腳尖點地，隨著身形轉向左側正面，雙拳向裏裹合，再向左右變掌分開扒劈；接著提起右腳，腳跟向前用短勁蹬出；身正頂懸，沉肩垂肘，含胸拔背，三關一線，收住尾閭，眼神前視。（圖5－3－63）

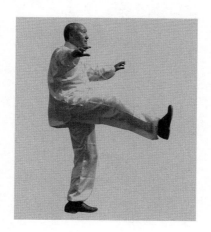

圖5－3－63

【要領】

向左側正面轉要鬆圓輕靈，兩手之裹合扒劈要用意勁，避免僵硬，左腳要有下沉之勁。

第五十二式　雙風貫耳

【動作】

接前式。右腳向前蹬出後即下落至地，身體往下沉，左右兩手掌心朝上，向左右下沉分開，再往上握成拳，此時右腿已屈膝成為實步，雙拳即以虎口旁第一節食指之拳背向前、向上合擊人之雙耳或太陽穴；虛領頂勁，含胸拔背，沉肩垂肘，鬆腰鬆胯，眼神前視，再吸氣，身形略起，雙拳微鬆，再吐氣發勁，回歸原狀。（圖5-3-64）

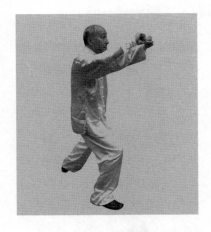

圖5-3-64

【要領】

身體勿過於前俯，雙拳勿過高，距離勿太近，雙拳合擊，要用背部和左腿後蹬之勁。

第五十三式　左蹬腳

【動作】

接前式。兩拳變掌、左右平肩分開並往下鬆沉，掌心向下，至腹部下，右腳尖向右橫移，面向左斜角；兩手掌同時翻上、向內合抱成斜十字形，左手在外，右手在裏，置於胸前，鬆鬆掤起；同時左腳提起，置於右腳內側，腳尖點地，面向左前方，重心寄於右腿，鬆腰鬆胯；隨即將身體上聳，左右兩手平肩分開扒劈，同時提起左腳用短勁向前蹬去；頂懸身正，含胸拔背，三關一線，收住尾閭，眼神向左前側平視。（圖5－3－65）

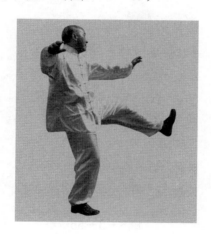

圖5－3－65

要領與四十八式右蹬腳同，只是改右腳為左腳，方向亦由右前方改為左前方。

第五十四式　轉身蹬腳

【動作】

接前式。左腳向左前方蹬出後即收回，不落地，兩手變拳下置於腰側；接著腳尖下垂，向內裹膝右轉，右腳跟稍提起，用腳掌借勢向右後轉大半圈，至身之正後方，左腳落地踏實，身體略下蹲；兩手變掌，同時往上、朝裏翻轉，至胸前相合，成斜十字形，左手在內，右手在外，隨即身體上升，提起右腿，以腳跟用短勁向前平蹬。（圖5－3－66）

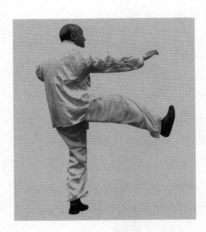

圖5－3－66

【要領】

以左腳下垂、向內裹膝右轉之法，乃楊式老架之特色，較大架、中架之轉體幅度小且快，但要運用純熟亦非易事，總之以輕靈圓活為好。

第五十五式　撇身捶

【動作】

右腳蹬出後勿落下，往後略收，即以右腳向前橫踩，同時右手向右前方、復向左向下、再向右，隨轉隨握成拳，高與眉齊，向前撇下。其餘與第十五式撇身捶同。（參見圖5－3－21、圖5－3－22）

第五十六式　進步搬攔捶

動作與要領，均與第十六式進步搬攔捶同。（參見圖5－3－23）

第五十七式　如封似閉

動作與要領，均與第十七式如封似閉同。（參見圖5－3－24、圖5－3－25）

第五十八式　十字手

動作與要領，均與第十八式十字手同。如不欲往下練，可將身體起立，兩手由胸前放下至兩胯側即可。（參見圖5－3－26）

第五十九式　抱虎歸山

動作與要領，均與第十九式抱虎歸山同。（參見圖5－3－27、圖5－3－28）

第六十式　掤攦擠按搓刺攦擠

動作與要領，均與第二十式掤攦擠按搓刺攦擠同，唯方向偏於右斜角。（參見圖5－3－5～圖5－3－10）

第六十一式　橫單鞭

動作與要領，均與第二十一式單鞭同，唯面對正方向。（圖5－3－67）

圖5－3－67

第六十二式　野馬分鬃（右式）

【動作】

接前式。左掌及身形腰腿略向後收，一吸氣、再吐氣向前復按一掌，身形回歸原狀；接著重心移於右腿，左腳向右橫移45°；重心復移於左腿，右鉤手變掌，提起右腳

向左靠近半步，身體半起立，左右兩手均伸向前方，掌心向下，右手比左手略高，左手伸出較少，右手伸出較多；隨即以腰胯帶兩手由右往左轉圈，兩手隨之伸縮（內含刺人之法）；轉過兩圈，至第三圈時重心完全移至左腳，左手自然收回至左胸前，掌心朝上，右手亦轉至左胸處左手之上，掌心朝下；然後左手往下沉再翻轉至上面，掌心斜向右側，沉肩垂肘，鬆鬆掤住，同時右手翻轉向下，掌心朝上，與左手掌上下相對；隨即提起右腳，向前方斜踏上一步，屈膝蹲身踏實，左腿漸漸伸直，兩手同時動作，右手向右前上挑捌，手不過眉，左手向左後、往下沉採，止於左腿旁；虛領頂勁，含胸拔背，沉肩垂肘，眼神通過右手中指向右側前視。（圖5－3－68）

圖5－3－68

【要領】

身形中正，勿太偏，右手勿太直、太高。右膝勿伸過

腳尖，左腳要有蹬勁。

第六十三式　野馬分鬃（左式）

【動作】

接前式。右手往裏翻轉，兩手隨腰胯向左擺，重心移於左腳，右腳向外橫移45°；兩手再從左往右擺，擺至右胸前，右手向右下沉翻轉，掌心斜朝左，置於耳旁，沉肩垂肘，鬆鬆掤住，左手掌心斜朝上，與右手上下相對；隨即提起左腳向左前方斜踏出一步，屈膝蹲身，重心移於左腳，右腿漸漸伸直，兩手同時動作，左手向左前方挑捌，手不過眉，右手向右後、往下沉採，止於右腿旁；虛領頂勁，含胸拔背，沉肩垂肘，眼神通過左手中指向左側前視。（圖5-3-69正面）

圖5-3-69　正面

【要領】

與上式同，不過左右腿、手易位而已。

第六十四式　野馬分鬃（右式）

【動作】

接前式。左手往裏翻轉，兩手隨腰腿向右擺，重心移於右腳，左腳向外橫移45°；兩手再從右往左擺，擺至左胸前，左手向左下沉翻轉，掌心斜朝右，置於耳旁，沉肩垂肘，鬆鬆掤住，右手掌心斜朝上，與左手上下相對。以下均與第六十二式野馬分鬃（右式）同。（參見圖5－3－68）

第六十五式　左攬雀尾

動作與要領，均與野馬分鬃（左式）相同，唯步子開闊一些，左手略低，也不是往左上挑捌，而是左前掤捌。（圖5－3－70正面）

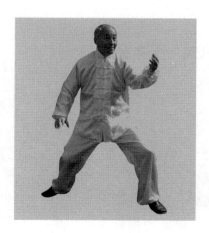

圖5－3－70　正面

第六十六式　上步掤攦擠按搓刺攦擠

【動作】

接前式。左手往裏翻轉，兩手隨腰腿向右攦，重心移於右腳，左腳向外橫移；重心復移於左腳，身略上升，兩手隨轉至右手在上，掌心斜對口，左手掌心斜對右手掌心；提起右腳向右側正前方踏出一步，成右弓步，右前臂隨勢向前掤出，右手指略與口齊，鬆鬆上掤，左手掌心斜對右掌掌心，比右手略低，有合掌之勢，以助掤勁。以下均與第四式掤攦擠按搓刺攦擠同。（參見圖5－3－5～圖5－3－10）

第六十七式　單　鞭

動作與要領，均與第五式單鞭同。（參見圖5－3－11、圖5－3－12）

第六十八式　玉女穿梭（一）

【動作】

接前式。左掌及身形腰腿略向後收，一吸氣、再吐氣向前復按出一掌，身形回歸原狀；接著重心移於右腿，左腳向右橫移45°；重心復移於左腿，身形已偏向於右側前方，右鉤手變掌，左右兩手均伸向右側前方，掌心向前，右掌比左掌略高，此時身體已半站起，右腳尖虛點地；隨即提起右腳向右側前方橫踩落地，重心又移於右腿，提起左腳，向前踏出一步，屈膝蹲身；重心移於左腿，右腿漸漸伸直，同時左手由右肘下向外翻上至頭前，右掌亦同時

向右前方隅角向前微往上按出，手指向上，面對右隅角；
虛領頂勁，鬆腰鬆胯，含胸拔背，坐腕伸指，眼神微往上
前視。再一吸氣，身形往上略起，往後微收，再吐氣發
勁，回歸原狀。（圖5－3－71、圖5－3－72）

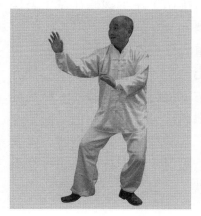

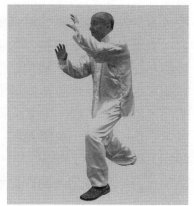

圖5－3－71　　　　　　　　圖5－3－72

【要領】

運行過程要輕靈沉靜，圓活順遂，周身一家。定勢時
身體勿前俯，左手止於頭前略上處，右掌勿太伸直，膝勿
過腳尖，眼神微往上前視。

第六十九式　玉女穿梭（二）

【動作】

接前式。左手下落，掌心向右，兩手往右下攦，重心
移於右腳；兩手再隨腰胯之轉圈復往左下攦，重心又由右
腳移於左腳；兩手再往右攦，重心又移於右腳，左腳向右

横移，重心復移於左腳，右腳隨向右前方踏出半步；兩手隨腰胯之轉圈磨轉一圈，右手隨勢回採，左手向前刺出，重心移於左腳；然後左手掌心轉朝上，右手轉至左手近腕下方，掌心斜向左；隨即重心移於右腳，屈膝蹲身，左腿漸漸伸直，同時右手向前上方挑捌，左手翻轉往左下方採按，止於左腿旁，猶如斜飛勢。

接著兩手往當中裹合，重心移於左腿，提起右腳，再移動左腳，向背後右隅角踏出一步，屈膝蹲身，重心移於右腳，左腿漸漸伸直，同時右掌提起，置於頭前，略高於頭部，護住頭、眼，左掌向隅角按去，手指向上，面對左隅角；虛領頂勁，鬆腰鬆胯，含胸拔背，沉肩垂肘，坐腕伸指，眼神略往上前視。再一吸氣，身形往上略起，往後微收，再吐氣發勁，回歸原狀。（圖5－3－73～圖5－3－75）

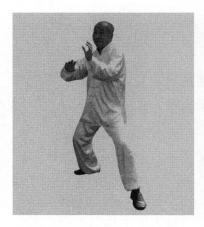
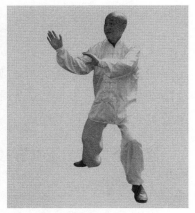

圖5－3－73　　　　　　圖5－3－74

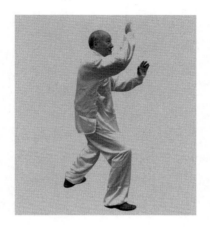

圖5－3－75

【要領】

　此式動作複雜，重心移動頻繁，手法多，小圈亦多，頗不易做，熟練後方能順遂輕靈，變化圓活。

第七十式　玉女穿梭（三）

【動作】

　接前式。右手下落，掌心朝左，兩手往左下採攦，左手漸握成拳，重心移於左腳，隨即提起右腳向右前方橫踩落地；重心復移於右腳，再提起左腳向左前方踏出半步，屈膝蹲身，右腿漸漸伸直，同時左拳復變為掌，掌心朝上，置於右肘下；隨勢左手置於頭前，略高於頭部，護住頭、眼，右掌向隅角按去，手指向上，面對右隅角；虛領頂勁，鬆腰鬆胯，含胸拔背，沉肩垂肘，坐腕伸指，眼神略往上前視。再一吸氣，身形略起，往後微收，再吐氣發

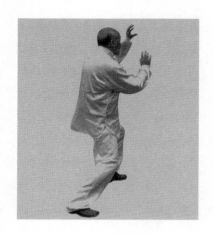

圖5－3－76

　勁，回歸原狀。（圖5－3－76）

　　【要領】

　　與玉女穿梭（一）（二）略同，只是左右換式，運行較為簡單而已。

第七十一式　玉女穿梭（四）

【動作】

　　接前式。左手下落，掌心向右，右手翻轉回抽，掌心向上，重心移於右腳，左腳橫移；重心復移於左腳，右腳提起向右側踏出半步，同時右手接著後採，掌心向下，左手指向左方刺出；重心復移於左腳，左手隨勢掌心朝上，右手轉至左肘下；隨即重心移於右腳，屈膝蹲身，右腳踏實，右手向右前上方挑捌，左手往左下採按，止於左腿旁，猶如斜飛勢。其餘均與玉女穿梭（二）相同。（圖

圖5－3－77

5－3－77）

【要領】

與玉女穿梭（二）相同，只是少了前面的一些動作。以上玉女穿梭四式，各式均面對隅角，如起勢面對東方，則第一式面對東南，第二式面對東北，第三式面對西北，第四式面對西南。

第七十二式　左攬雀尾

動作與要領，均與第六十五式左攬雀尾同。（參見圖5－3－70）

第七十三式　上步掤攦擠按搓刺攦擠

動作與要領，均與第六十六式上步掤攦擠按搓刺攦擠同。（參見圖5－3－5～圖5－3－10）

第七十四式 單　鞭

動作與要領，均與第五式單鞭同。（參見圖5－3－11、圖5－3－12）

第七十五式 雲　手

動作與要領，均與第三十七式雲手同。（參見圖5－3－42、圖5－3－43）

第七十六式 單　鞭

動作與要領，均與第五式單鞭同。（參見圖5－3－11、圖5－3－12）

第七十七式 蛇身下勢

【動作】

接前式。兩手隨上身後收，由前向上、往右、往後繞成半圓形，形成左採，直至左手回收胸前，微下沉，右手則由前單鞭式鉤手鬆開變掌，從上擺至胸前下按，止於左臂肘窩處（右臂亦可依前單鞭式不動），同時屈右膝，右腳向右略移，使右胯開至最大限度；身體往下蹲坐，重心寄於右腿，左腿伸直，左手復向下，達於腹前，向前伸出，指尖朝前，身體勿太前俯。虛領頂勁，鬆腰鬆胯，沉肩垂肘，眼神顧及左手，向前平視。（圖5－3－78正面）

【要領】

重心後移時，左手要有採拿之勁，並有粘黏連隨、掤撩之意。要蹬左腳，身體有後靠之意勁，腰要鬆豎，右膝

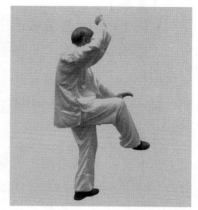

圖5－3－78　正面　　　　　圖5－3－79

勿太出。

第七十八式　金雞獨立（右式）

【動作】

接前式。左腳向左橫移45°，身體向前起立，右腳隨後蹬勁，隨勢上提，重心寄於左腿，右腿提膝上舉，膝高至胸，右腳掌略朝左裏扣，腳尖向上鉤挑，成獨立之勢；同時右手上翻，前臂撐圓，掌心向上，五指斜朝左，橫掌掤過頭頂，左手旋腕翻掌，掌心向下，五指斜朝右，橫掌向下推按，前臂鬆掤圓撐，眼神前視。

此式亦可練成與中架一樣，即右掌向上托升，左掌於左胯旁往下沉按。兩種練法大同小異，用法有所不同。虛領頂勁，含胸拔背，肘膝相合，眼神平視。（圖5－3－79）

【要領】

右腿上提時，要靠後蹬之勁，上提後，左腿要往下蹬沉。定勢時要站穩，不能前俯後仰，要做到頭正、身直、臀部內斂。

第七十九式　金雞獨立（左式）

【動作】

接前式。右腳落地，身體略下蹲，右手下落，由左往右、向下推按，掌心向下，五指斜朝左，前臂鬆掤圓撐；同時左腳隨下蹬勁上提，重心寄於右腿，左腿提膝上舉，膝高至胸，左腳掌朝右裏扣，腳尖向上鉤挑，成獨立之勢，左手同時上翻，前臂撐圓，掌心向上，五指斜朝右，橫掌掤過頭頂。另一種與中架相同之練法，則是左掌向上升托，右掌於右胯旁往下沉按。虛領頂勁，含胸拔背，肘膝相合，眼神前視。（圖5－3－80）

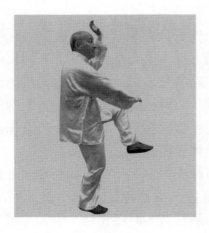

圖5－3－80

【要領】

與上式同，唯左右手足相易即可。

第八十式　倒攆猴（右式）

【動作】

接前式。左腳向後斜退半步，落地坐實，右腿變虛步，左手掌心朝上，隨腰胯下沉勁，稍往下沉，右手掌心向上，往右、往後下沉，往後繞一小圈，上升至右耳旁，隨勢向前按出，右掌在上，掌心朝下，左掌在下，掌心朝上，參差相對。其餘均與第二十三式倒攆猴（右式）相同。（參見圖5－3－31正面）

第八十一式　倒攆猴（左式）

動作與要領，均與第二十四式倒攆猴（左式）同。（參見圖5－3－32）

第八十二式　倒攆猴（右式）

動作與要領，均與第二十五式倒攆猴（右式）同。此式習練時，做三式、五式或七式均可，唯至右式時再接練下一式，一般練五式。（參見圖5－3－31正面）

第八十三式　左　掤

動作與要領，均與第二十六式左掤同。（參見圖5－3－33正面）

第八十四式　斜飛式

動作與要領，均與第二十七式斜飛式同。（參見圖 5－3－34）

第八十五式　提手上勢

動作與要領，均與第二十八式提手上勢同。（參見圖 5－3－13）

第八十六式　白鶴亮翅

動作與要領，均與第七式白鶴亮翅同。（參見圖5－3－14）

第八十七式　摟膝拗步（左式）

動作與要領，均與第八式摟膝拗步同。（參見圖5－3－15）

第八十八式　海底針

動作與要領，均與第三十一式海底針同。（參見圖 5－3－35）

第八十九式　扇通背

動作與要領，均與第三十二式扇通背同。（參見圖 5－3－36）

第九十式　轉身撇身捶

動作與要領，均與第三十三式轉身撇身捶同。（參見圖5－3－37、圖5－3－38）

第九十一式　進步搬攔捶

動作與要領，均與第三十四式進步搬攔捶同。（參見圖5－3－39～圖5－3－41）

第九十二式　上步掤攦擠按搓刺攦擠

動作與要領，均與第三十五式上步掤攦擠按搓刺攦擠同。（參見圖5－3－5～圖5－3－10）

第九十三式　單　鞭

動作與要領，均與第五式單鞭同。（參見圖5－3－11、圖5－3－12）

第九十四式　雲　手

動作與要領，均與第三十七式雲手同。（參見圖5－3－42、圖5－3－43）

第九十五式　單　鞭

動作與要領，均與第五式單鞭同。（參見圖5－3－11、圖5－3－12）

第九十六式　高探馬（前含刺手）

【動作】

接前式。左掌向前按出，重心移於左腳，身體隨勢立起，右腿懸空上提，右鉤手變掌，拇指攏於中指下，併四指，隨勢往前向上刺去，掌心斜朝上，左手置於右肘下，掌心朝上；接著右腳往後斜落地，重心移於右腿，左腳收回，腳尖點地，同時左掌下收至左胸下，手指斜朝右，掌心朝上，右手下落，右掌向偏左前方撲擊；虛領頂勁，含胸拔背，沉肩垂肘，鬆腰鬆胯，身形中正，眼神前視。（圖5－3－81、圖5－3－82）

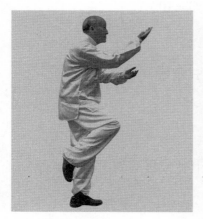 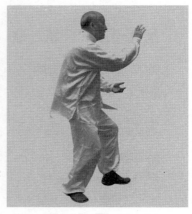

圖5－3－81　　　　　　　　圖5－3－82

【要領】

身形輕靈圓活，進退自如。定勢時身體有前探之意，但不可前俯。手掌勿太高，要肩胯相合。

第九十七式　穿　掌

【動作】

接前式。提起左腳，向前踏出半步，微屈膝蹲身，重心移於左腳，右腿隨即跟上半步，用連枝步法，右腳置於左腳內側，腳尖點地，同時左手掌心向上，拇指攏於中指下，併四指，穿過右手腕背處向前往上伸出刺去，右手隨勢收回，置於左臂下，掌心朝下；身形中正，含胸拔背，鬆腰鬆胯，眼神前視。（圖5－3－83）

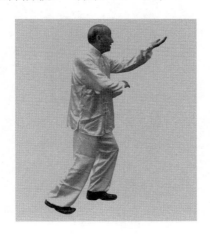

圖5－3－83

【要領】

左臂勿太直、太高，身體勿前俯，保持中正，點地之右腳亦要有下沉之勁。

第九十八式　轉身十字腿

【動作】

接前式。左掌隨勢上升翻掌上托，掌心朝上，置於頭頂之上，隨即重心移於右腳，左腳向右橫移，身體已轉至背後；重心復移於左腿，右手掌心向下，置於左胸前；提起右腳，用腳跟勁以腳掌向前蹬出；頂懸身正，鬆腰鬆胯，眼神前視。（圖5－3－84）

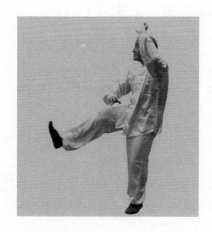

圖5－3－84

【要領】

身體勿後仰，要含胸拔背，三關一線，左腳要有下蹬之勁。

第九十九式　摟膝指襠捶

【動作】

接前式。右腳向右側落地，左手下落，兩手隨腰腿右轉；右腳漸成實步，右手向外、向右轉一平面小圈，轉中漸握成拳，虎口朝上，置於右腰旁；左手隨腰腿轉至右胸前時，左腳即向左前方踏出一步，漸漸屈膝蹲身，左手往下摟過左膝，置於左腿旁下按，右拳同時向下、往前擊去，右腿漸漸伸直；虛領頂勁，含胸拔背，鬆腰鬆胯，眼神前視。再一吸氣，身形往上略起，往後微收，再吐氣發勁，回歸原狀。（圖5－3－85）

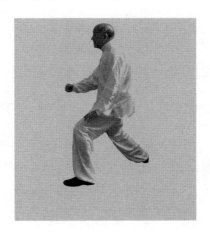

圖5－3－85

【要領】

身體微前俯，右拳出擊時應為弧線形，指向人之襠部。

第一百式　上步掤攦擠按搓刺攦擠

【動作】

接前式。左手往上、向左掤起，右手向右平採，重心移於右腳，左腳向左橫移45°，成為實步；左手往外、往下畫一小圈，掌心斜朝右，鬆鬆掤住，同時提起右腳向右前方踏出一步，右手同時往前往上掤起，左掌心斜對右掌掌心。其餘均與第四式掤攦擠按搓刺攦擠同。（參見圖5－3－5～圖5－3－10）

第一百零一式　單　鞭

動作與要領，均與第五式單鞭同。（參見圖5－3－11、圖5－3－12）

第一百零二式　蛇身下勢

動作與要領，均與第七十七式蛇身下勢同。（參見圖5－3－78）

第一百零三式　上步七星

【動作】

接前式。左腳尖向左橫移45°，重心寄於左腳，身體向前漸漸升起，左右手漸握成拳；右腳隨身體前進上升勢，用腳尖向右前方踢出，腳尖點地，同時左拳拳心斜朝右，置於頸右處，鬆鬆掤住，右拳拳心斜朝左，向上發勁，擊人之下巴，與左拳形成交叉狀；虛領頂勁，含胸拔背，尾閭中正，眼神前視。（圖5－3－86正面）

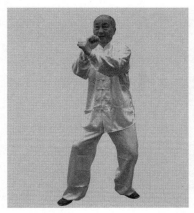

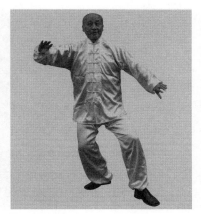

圖5－3－86　正面　　　　　圖5－3－87　正面

【要領】

身體向前、往上升起時，要借右腳後蹬之勁。身體要中正，勿前俯，左腳略有下沉之勁。

第一百零四式　退步跨虎

【動作】

接前式。右腳往右後斜退半步，落地坐實，同時左右兩手心朝下，往下左右分開，右手高度約近耳垂，掌心朝右斜向外，鬆鬆扒開，左手往左側、往下採劈，置於左腿旁，掌心斜朝左、向外，左腳向前踢出後成為虛步，腳尖點地；頂懸身正，含胸拔背，三關一線，眼神前視。（圖5－3－87正面）

【要領】

雙手向後、向下左右分開，是為開勁，與中架相比，

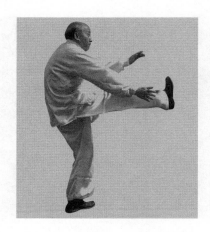

圖5－3－88

姿勢更為緊湊，右手要低得多。

第一百零五式　轉身擺蓮

【動作】

接前式。左手斜朝上穿出，右掌置於左肘下，掌心朝下，左腳略提起，向內裏膝右轉；右腳稍提起，用腳掌順勢向右後轉大半圈，回至原處，身往上升，長腰，提起右腳，用腰勁從右向左、再往右橫擊，兩手同時由右往左掃拍腳面；虛領頂勁，含胸拔背，身形中正，圓轉自如，一氣呵成，眼神關顧兩掌拍擊右腳面。（圖5－3－88）

【要領】

立身中正，整個運作過程要輕靈沉穩，鬆圓順遂，橫勁擺掃，全用腰胯勁，腳面掃手、手拍腳面同時進行，分不出先後。

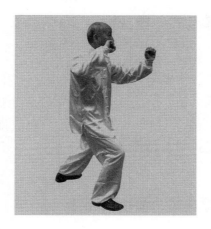

圖5-3-89

第一百零六式　彎弓射虎

【動作】

接前式。右腳向前、往右側落地，兩手隨勢由左向右
攦；右腳漸踏實，兩手複往左往下攦；重心移於左腳，然
後再隨腰腿轉圈，再從左往右攦，邊攦邊握成拳；重心又
移至右腳，踏實，當左手攦至鼻前時，左拳往前擊出，正
對鼻尖，右拳往右撐開，置於右太陽穴下約一拳距離處，
兩拳虎口左右斜相對，左腿漸漸伸直；虛領頂勁，身形中
正，沉肩垂肘，含胸拔背，眼視左前方。（圖5-3-89）

【要領】

動作要連貫圓活，拳勿握得太緊，身體勿偏，臂勿太
直，右腕要有粘提之勁。

第一百零七式　撇身捶

【動作】

接前式。右手變掌，向前撲擊，左手也同時變掌，在右臂下往下落，掌心朝上；隨即兩手往外下擺，重心移於左腳，提起右腳，往前、往下踩沉，漸成撇身捶式。其餘均與第十五式撇身捶同。（參見圖5－3－21、圖5－3－22）

第一百零八式　進步搬攔捶

動作與要領，均與第十六式進步搬攔捶同。（參見圖5－3－23）

第一百零九式　如封似閉

動作與要領，均與第十七式如封似閉同。（參見圖5－3－24、圖5－3－25）

第一百一十式　合太極

【動作】

此式絕大部分均與十字手相同，至掌心向裏、往上掤起與胸上鎖骨齊時，鬆腰鬆胯，右腳提起，朝左併半步，兩手一齊掌心向下，手指前伸，同時身體緩緩起立，回至起勢前姿勢。頂懸身正，氣歸丹田，斂氣凝神，稍停片刻後，再起身走動。此式收勢位置，應與起勢同一位置，不可兩相分離，習練者欲求前後同一步位，在末次倒攆猴與

末次雲手時配湊距離，即可做到。（圖5－3－90）

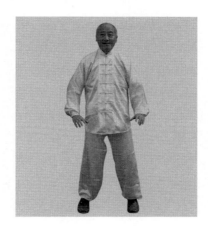

圖5－3－90

第六章　太極拳經拳論匯要

太極拳經

武當張三豐著　山右王宗岳解（從路迪民、趙幼斌說）

歌訣一

順項貫頂兩膀鬆　　虛靈頂勁，氣沉丹田。兩背鬆，然後窒。

束脅下氣把襠撐　　提頂吊襠，心中力量。

威音開勁兩捶爭　　開合按勢懷中抱，七星勢視如車輪，柔而不剛。彼不動，己不動，彼微動，而己意已動。

五趾抓地上彎弓　　由腳而腿，由腿而身，練如一氣。如轉鵠之鳥，如貓擒鼠。發動如弓發矢，正其四體，步履要輕隨，步步要滑齊。

歌訣二

舉動輕靈神內斂　　一舉動，周身俱要輕靈，尤須貫串。氣宜鼓蕩，神宜內斂。

莫教斷續一氣研	無使有凸凹處，無使有斷續處。其根在腳，發於腿，主宰於腰，形於手指，由腳而腿而腰，總須完整一氣。向前退後，乃得機得勢，有不得機得勢處，身便散亂，其病必於腰腿求之。
左宜右有虛實處	虛實宜分清楚，一處自有一處虛實，處處總此一虛實。周身節節貫串，勿令絲毫間斷耳。
意上寓下後天還	上下前後左右皆然。凡此皆是意，不在外面。有上即有下，有前即有後，有左即有右。如意要向上，即寓下意，譬之將植物掀起，而加以挫折之力，其根自斷，損壞之速乃無疑。

歌訣三

拿住丹田練內功	拿住丹田之氣，練住元形，能打哼哈二氣。
哼哈二氣妙無窮	氣貼背後，斂入脊骨。靜動全身，意在蓄神，不在聚氣，在氣則滯。內三合，外三合。
動分靜合屈伸就	太極者，無極而生，陰陽之母也。動之則分，靜之則合。無過不及，隨曲就伸。
緩應急隨理貫通	人剛我柔謂之走，人背我順謂之黏。動急則急應，動緩則緩隨。雖變化萬端，而理為之一貫。由著熟而漸悟懂勁，由

懂勁而階及神明。然非用力之久，不能
豁然貫通焉。

歌訣四

忽隱忽現進則長　　不偏不倚，忽隱忽現。左重則左虛，右
　　　　　　　　　重則右杳。仰之則彌高，俯之則彌深。
　　　　　　　　　進之則愈長，退之則愈促。

一羽不加至道藏　　一羽不能加，蠅蟲不能落。人不知我，
　　　　　　　　　我獨知人。英雄所向無敵，蓋皆由此而
　　　　　　　　　及也。

手慢手快皆非似　　斯技旁門甚多，雖勢有區別，概不外壯
　　　　　　　　　欺弱、慢讓快耳。有力打無力，手慢讓
　　　　　　　　　手快，是皆先天自然之能，非關學力而
　　　　　　　　　有也。

四兩撥千運化良　　察四兩撥千斤之句，顯非力勝。觀耄耋
　　　　　　　　　能御眾之形，快何能為。立如平準，活
　　　　　　　　　似車輪。偏沉則隨，雙重則滯。每見數
　　　　　　　　　年純功不能運化，率自為人所制者，雙
　　　　　　　　　重之病未悟耳。欲避此病，須知陰陽。
　　　　　　　　　黏即是走，走即是黏，陰不離陽，陽不
　　　　　　　　　離陰，陰陽相濟，方為懂勁。懂勁後，
　　　　　　　　　愈練愈精，默識揣摩，漸至從心所欲。
　　　　　　　　　本是捨己從人，多誤捨近求遠。所謂差
　　　　　　　　　之毫釐，謬以千里，學者不可不詳辨
　　　　　　　　　焉。

　　此論句句切要，並無一字陪襯。非有夙慧之人，未能

悟也。先師不肯妄傳，非獨擇人，亦恐枉費工夫耳。

歌訣五

極柔即剛極虛靈　極柔軟，然後極堅剛。能呼吸，然後能
　　　　　　　　　靈活。氣以直養而無害，勁以曲蓄而有
　　　　　　　　　餘。

運若抽絲處處明　牽動往來，氣貼背，斂入脊骨。內固精
　　　　　　　　　神，外示安逸。邁步如貓行，運勁如抽
　　　　　　　　　絲。

開展緊湊乃縝密　心為令，氣為旗，腰為纛，先求開展，
　　　　　　　　　後求緊湊，乃可臻於縝密矣。

待機而動如貓行　全身意在精神，不在氣。有氣者無力，
　　　　　　　　　無氣者純剛。氣如車輪，腰似車軸。似
　　　　　　　　　鬆非鬆，將展未展。勁斷意不斷，藕斷
　　　　　　　　　絲亦連。

歌訣六

長拳者，如長江大河，滔滔不絕也。十三勢者，掤攦
擠按採挒肘靠，此八卦也。進步、退步、左顧、右盼、中
定，此五行也。合而言之，曰十三勢。

　　掤攦擠按四方正　掤攦擠按，即坎離震兌，四正方
　　　　　　　　　　也。

　　採挒肘靠斜角行　採挒肘靠，即乾坤艮巽，四斜角
　　　　　　　　　　也。

乾坤震兌乃八卦

進退顧盼定五行　　進退顧盼定，即水火金木土也。

以上係三豐祖師所著，欲天下豪傑延年益壽，不徒作技藝之末也。

散　論

骨節相對，開勁攀梢為陽，合披坑窯相照，分陰陽之義。開合，引進落空，分寬窄、老嫩、入筍不入筍，有擎靈之意。

斤對斤，兩對兩，不丟不頂。五指緊聚，六節表正，七節要合，八節要扣，九節要長，十節要活，十一節要靜，十二節抓地。

三尖相照：上照鼻尖，中照手尖，下照足尖。能顧元氣，不跑不滯，妙令其熟，牢牢心記。

能以手望槍，不動如山，動如雷霆。數十年工夫，皆言無敵，果然信乎。高打高顧，低打低應，進打進乘，退打退跟。緊緊相隨，升降未定。粘黏不脫，拳打立根。

太極拳論

王宗岳

太極者，無極而生，陰陽之母也。動之則分，靜之則合。無過不及，隨曲就伸。人剛我柔謂之走，我順人背謂之黏。動急則急應，動緩則緩隨。雖變化萬端，而理為一貫。由著熟而漸悟懂勁，由懂勁而階及神明，然非用力之

久，不能豁然貫通焉。

虛靈頂勁，氣沉丹田，不偏不倚，忽隱忽現。左重則左虛，右重則右杳，仰之則彌高，俯之則彌深，進之則愈長，退之則愈促。一羽不能加，蠅蟲不能落，人不知我，我獨知人。英雄所向無敵，蓋皆由此而及也。

斯技旁門甚多，雖勢有區別，概不外壯欺弱、慢讓快耳。有力打無力，手慢讓手快，是皆先天自然之能，非關學力而有為也。察四兩撥千斤之句，顯非力勝；觀耄耋能御眾之形，快何能為。立如平準，活似車輪。偏沉則隨，雙重則滯。每見數年純功不能運化者，率自為人制，雙重之病未悟耳。欲避此病，須知陰陽。黏即是走，走即是黏。陰不離陽，陽不離陰，陰陽相濟，方為懂勁。懂勁後，愈練愈精，默識揣摩，漸至從心所欲。本是捨己從人，多誤捨近求遠。所謂差之毫釐，謬以千里。學者不可不詳辨焉。

此論句句切要，並無一字敷衍陪襯。非有夙慧，不能悟也。先師不肯妄傳，非獨擇人，亦恐枉費工夫耳。

（原注：王宗岳之《太極拳論》為解《太極拳經》而作，已見於上述《太極拳經》部分，但此論在後世已脫離拳經而單獨流傳，為避免誤會，故此仍單獨列出）

十三勢歌

作者待考

十三總勢莫輕視，命意源頭在腰隙。變轉虛實須留

意，氣遍身軀不稍滯。

靜中觸動動猶靜，因敵變化示神奇。勢勢揆心須用意，得來不覺費工夫。

刻刻留心在腰間，腹內鬆淨氣騰然。尾閭中正神貫頂，滿身輕利頂頭懸。

仔細留心向推求，屈伸開合聽自由。入門引路須口授，功夫無息法自修。

若言體用何為準，意氣君來骨肉臣。想推用意終何在，益壽延年不老春。

歌兮歌兮百卌字，字字真切意無遺。若不向此推求去，枉費工夫貽歎息。

打手歌

王宗岳修訂

掤攦擠按須認真，上下相隨人難進。任他巨力來打我，牽動四兩撥千斤。引進落空合即出，粘連黏隨不丟頂。

十三勢行功心解

王宗岳

以心行氣，務令沉著，乃能收斂入骨；以氣運身，務令順遂，乃能便利從心。

精神能提得起，則無遲重之慮，所謂頂頭懸也；意氣須換得靈，乃有圓活之妙，所謂變轉虛實也。

發勁須沉著鬆淨，專主一方；立身須中正安舒，支撐八面。

行氣如九曲珠，無微不到；運勁如百煉鋼，何堅不摧。

形如搏兔之鶻，神如撲鼠之貓。靜如山嶽，動若江河。蓄勁如開弓，發勁如放箭。

曲中求直，蓄而後發。力由脊發，步隨身換。收即是放，放即是收，斷而復連。往復須有折疊，進退須有轉換。

極柔軟，然後極堅剛。能呼吸，然後能靈活。氣以直養而無害，勁以曲蓄而有餘。心為令，氣為旗，腰為纛。先求開展，後求緊湊，乃可臻於縝密矣。

又曰，先在心，後在身，腹鬆淨，氣斂入骨。神舒體靜，刻刻在心。切記一動無有不動，一靜無有不靜。牽動往來氣貼背，斂入脊骨。內固精神，外示安逸。邁步如貓行，運勁如抽絲。全身意在精神，不在氣，在氣則滯。有氣者無力，無氣者純剛。氣如車輪，腰似車軸。

又曰，彼不動，己不動，彼微動，己先動。似鬆非鬆，將展未展，勁斷意不斷。

附：杜育萬述《蔣發受山西師傅歌訣》

筋骨要鬆，皮毛要攻。節節貫串，虛靈在中。

楊式太極拳老譜（共三十二目，四十篇）

一、八門五步

二、八門五步用功法

三、固有分明法

四、粘黏連隨

五、頂匾丟抗

六、對待無病

七、對待用功法守中土

　　（俗名站樁）

八、身形腰頂

九、太極圈

十、太極進退不已功

十一、太極上下名天地

十二、太極人盤八字歌

十三、太極體用解

十四、太極文武解

十五、太極懂勁解

十六、八五十三勢長拳解

十七、太極陰陽顛倒解

十八、人身太極解

十九、太極分文武三成解

二十、太極下乘武事解

二十一、太極正功解

二十二、太極輕重浮沉解

二十三、太極四隅解

二十四、太極平準腰頂解

二十五、太極四時五氣解圖

二十六、太極氣血根本解

二十七、太極力氣解

二十八、太極尺寸分毫解

二十九、太極膜脈筋穴解

三　十、太極字字解

三十一、太極節拿抓閉尺寸分

　　　　毫辨

三十二、太極補瀉氣力解

　　　　共三十二目

三十三、太極空結挫揉論

三十四、懂勁先後論

三十五、尺寸分毫在懂勁後論

三十六、太極指掌捶手解

三十七、口授穴之存亡論

三十八、張三豐承留

三十九、口授張三豐老師之言

四　十、張三豐以武事得道論

（原文未標數字，現加上，以

清眉目）

一、八門五步

掤南、攦西、擠東、按北、採西北、挒東南、肘東北、靠西南
——方位；

坎、離、兌、震、巽、乾、坤、艮 —— 八門。

方位、八門，乃為陰陽顛倒之理，週而復始，隨其所
行也。總之，四正、四隅，不可不知矣。

夫掤、攦、擠、按，是四正之手；採、挒、肘、靠，
是四隅之手。合隅、正之手，得門、位之卦。以身分步，
五行在意，支撐八面。

五行：進步火、退步水、左顧木、右盼金，定之方，
中土也。

夫進退為水火之步，顧盼為金木之步，以中土為樞機
之軸。懷藏八卦，腳跐五行，手、步八五，其數十三，出
於自然十三勢也。名之曰：八門五步。

二、八門五步用功法

八卦、五行，是人生成固有之良。必先明「知覺運
動」四字之本由。知覺運動得之後，而後方能懂勁。由懂
勁後，自能階及神明。

然用功之初，要知知覺運動，雖固有之良，亦甚難得
於我也。

三、固有分明法

蓋人降生之初，目能視，耳能聽，鼻能聞，口能食。
顏色、聲音、香臭、五味，皆天然知覺，固有之良。其手

舞足蹈，於四肢之能，皆天然運動之良。思及此，是人孰無？

　　因人性近習遠，失迷固有。要想還我固有，非乃武無以尋運動之根由；非乃文無以得知覺之本原。是乃運動而知覺也。

　　夫運而知，動而覺。不運不覺，不動不知。運極則為動，覺盛則為知。動知者易，運覺者難。先求自己知覺運動，得之於身，自能知人。要先求知人，恐失於自己。不可不知此理也，夫而後懂勁然也。

四、粘黏連隨

　　粘者，提上拔高之謂也；黏者，留戀繾綣之謂也；連者，捨己無離之謂也；隨者，彼走此應之謂也。

　　要知人之知覺運動，非明粘黏連隨不可。斯粘黏連隨之功夫，亦甚細矣。

五、頂匾丟抗

　　頂者，出頭之謂也；匾者，不及之謂也；丟者，離開之謂也；抗者，太過之謂也。

　　要知於此四字之病，不明粘黏連隨，斷不明知覺運動也。初學對手，不可不知也，更不可不去此病。所難者，粘黏連隨，而不許頂匾丟抗。是所不易矣。

六、對待無病

　　頂、匾、丟、抗，失於對待也。所以為之病者，既失粘黏連隨，何以獲知覺運動？既不知己，焉能知人？

　　所謂對待者，不以頂匾丟抗相對於人也，要以粘黏連隨等待於人也。能如是，不但無對待之病，知覺運動自然得矣。可以進於懂勁之功矣。

七、對待用功法守中土（俗名站樁）

　　定之方中足有根，先明四正進退身。掤攦擠按自四手，須費工夫得其真。身形腰頂皆可以，粘黏連隨意氣均。運動知覺來相應，神是君位骨肉臣。分明火候七十二，天然乃武並乃文。

八、身形腰頂

　　身形腰頂豈可無，缺一何必費工夫。腰頂窮研生不已，身形順我自伸舒。捨此真理終何極，十年數載亦糊塗。

九、太極圈

　　退圈容易進圈難，不離腰頂後與前。所難中土不離位，退易進難仔細研。此為動功非站定，倚身進退並比肩。能如水磨摧急緩，雲龍風虎象周旋。要用天盤從此覓，久而久之出天然。

十、太極進退不已功

　　掤進攦退自然理，陰陽水火相既濟。先知四手得來真，採挒肘靠方可許。四隅從此演出來，十三勢架永無已。所以因之名長拳，任君開展與收斂，千萬不可離太

極。

十一、太極上下名天地

四手上下分天地，採挒肘靠由有去。採天靠地相應求，何患上下不既濟！若使挒肘習遠離，迷了乾坤遺嘆惜。此說亦明天地盤，進用肘挒歸人字。

十二、太極人盤八字歌

八卦正隅八字歌，十三之數不幾何。幾何若是無平準，丟了腰頂氣歎哦。不斷要言只兩字，君臣骨肉細琢磨。功夫內外均不斷，對待數兒豈錯他。對待於人出自然，由茲往復於地天。但求捨己無深病，上下進退永連綿。

十三、太極體用解

理為精氣神之體；精氣神為身之體。身為心之用；勁力為身之用。

心、身有一定之主宰者，理也；精、氣、神有一定之主宰者，意誠也。誠者，天道；誠之者，人道，俱不外意念須臾之間。

要知天人同體之理，自得日月流行之氣。其氣、意之流行，精神自隱微乎理矣。夫而後言乃武、乃文、乃聖、乃神，則得。若特以武事論之於心、身，用之於勁力，仍歸於道之本也，故不得獨以末技云爾。

勁由於筋，力由於骨。如以持物論之，有力能執數百斤，是骨節、皮毛之外操也，故有硬力。如以全體之有

勁，似不能持幾斤，是精氣之內壯也。雖然，若是功成後，猶有妙出於硬力者。修身、體育之道，有然也。

十四、太極文武解

文者，體也；武者，用也。文功在武，用於精氣神也，為之體育；武功得文，體於心身也，為之武事。

夫文武尤有火候之謂，在放、捲得其時中，體育之本也。文武使於對待之際，在蓄、發當其可者，武事之根也。故云：武事文為，柔軟體操也，精氣神之筋勁；武事武用，剛硬武事也，心身之骨力也。

文無武之預備，為之有體無用；武無文之伴侶，為之有用無體。如獨木難支，孤掌不響。不惟體育、武事之功，事事諸如此理也。

文者，內理也；武者，外數也。有外數，無文理，必為血氣之勇，失於本來面目，欺敵必敗爾；有文理，無外數，徒思安靜之學，未知用的採戰，差微則亡耳。自用、於人，文武二字之解，豈可不解哉！

十五、太極懂勁解

自己懂勁，接及神明，為之文成。而後採戰身中之陰，七十有二，無時不然。陽得其陰，水火既濟，乾坤交泰，性命葆真矣！

於人懂勁，視聽之際，遇而變化，自得曲誠之妙。形、著明於不勞，運動知覺也。功至此，可為攸往咸宜，無須有心之運用耳。

十六、八五十三勢長拳解

自己用功，一勢一式，用成之後，合之為長，滔滔不斷，週而復始，所以名「長拳」也。萬不得有一定之架子，恐日久入於滑拳也，又恐入於硬拳也，決不可失其綿軟。周身往復，精神意氣之本，用久自然貫通，無往不至，何堅不摧也。

於人對待，四手當先，亦自八門五步而來。跕四手、四手碾磨、進退四手、中四手、上下四手、三才四手。由下乘長拳四手起，大開大展，練至緊湊，屈伸自由之功，則升之中、上成矣。

十七、太極陰陽顛倒解

陽：乾、天、日、火、離、放、出、發、對、開、臣、肉、用、氣、身、武、立命、方、呼、上、進、隅；

陰：坤、地、月、水、坎、捲、入、蓄、待、合、君、骨、體、理、心、文、盡性、圓、吸、下、退、正。

蓋顛倒之理，水、火二字詳之，則可明。如火炎上，水潤下者，水能使火在下而用。水在上，則為顛倒。然非有法治之，則不得矣。

譬如水入鼎內，而治火之上，鼎中之水，得火以燃之，不但水不能下潤，藉火氣，水必有溫時。火雖炎上，得鼎以隔之，是為有極之地，不使炎上之火無止息，亦不使潤下之水有滲漏。此所謂水火既濟之理也，顛倒之理也。

若使任其火炎上，水潤下，必至火、水必分為二，則

為火水未濟也。故云分而為二，合之為一之理也。故云一而二，二而一，總斯理為三，天、地、人也。

明此陰陽顛倒之理，則可與言道；知道，不可須臾離，則可與言人；能以人弘道，知道不遠人，則可與言天地同體。上，天；下，地；人在其中矣。

苟能參天察地，與日月合其明，與五嶽四瀆華朽，與四時之錯行，與草木並枯榮，明鬼神之吉凶，知人事興衰，則可言乾坤為一大天地，人為一小天地也。

夫如人之身心，致知格物於天地之知能，則可言人之良知、良能。若思不失固有，其功用，浩然正氣，直養無害，攸久無疆矣。

所謂人身生成一小天地者，天也，性也；地也，命也；人也，虛靈也，神也。若不明之者，烏能配天地為三乎？然非盡性立命，窮神達化之功，胡為乎來哉！

十八、人身太極解

人之周身，心為一身之主宰。主宰，太極也。二目為日月，即兩儀也。頭像天，足像地，人中之人及中脘，合之為三才也。四肢，四象也。

腎水、心火、肝木、肺金、脾土，皆屬陰；膀胱水、小腸火、膽木、大腸金、胃土，皆陽矣，茲為內也。

顱丁火、地閣承漿水、左耳金、右耳木、兩命門土，茲為外也。

神出於心，目眼為心之苗；精出於腎，腦腎為精之本；氣出於肺，膽氣為肺之原。視思明，心動神流也；聽思聰，腦動腎滑也。

　　鼻之息香臭，口之呼吸出入，水鹹，木酸，土辣，火苦，金甜。及言語聲音，木毫，火焦，金潤，土塕，水漂。鼻息、口呼吸之味，皆氣之往來，肺之門戶，肝膽巽震之風雷，發之聲音，出入五味。此言口、目、鼻、舌、神、意，使之六合，以破六欲也，此內也；手、足、肩、膝、肘、胯，亦使六合，以正六道也，此外也。

　　眼、耳、鼻、口、大小便、肚臍，外七竅也；喜、怒、憂、思、悲、恐、驚，內七情也。七情皆以心為主，喜心、怒肝、憂脾、悲肺、恐腎、驚膽、思小腸、怕膀胱、愁胃、慮大腸，此內也。

　　夫離：南、正午、火、心經；坎：北、正子、水、腎經；震：東、正卯、木、肝經；兌：西、正酉、金、肺經；乾：西北隅、金、大腸，化水；坤：西南隅、土、脾，化土；巽：東南隅、膽、木，化土；艮：東北隅、胃、土，化火。此內八卦也。

　　外八卦者，二、四為肩，六、八為足，上九下一，左三右七也。坎一、坤二、震三、巽四、中五、乾六、兌七、艮八、離九，此九宮也。內九宮亦如此。

　　表裏者，乙：肝、左肋，化金通肺；甲：膽，化土通脾；丁：心，化木中膽通肝；丙：小腸，化水通腎；己：脾，化土通胃；戊：胃，化火通心，後背前胸，山澤通氣；辛：肺、右肋，化水通腎；庚：大腸，化金通肺；癸：腎、下部，化火通心；壬：膀胱，化木通肝。此十天干之內外也。十二地支亦如此之內外也。明斯理，則可與言修身之道矣。

十九、太極分文武三成解

蓋言道者，非自修身，無由得也。然又分為三乘之修法。

乘者，成也。上乘，即大成也；下乘，即小成也；中乘，即誠者之成也。

法分三修，成功一也。文修於內，武修於外。體育，內也；武事，外也。其修法，內外表裏成功，集大成，即上乘也；由體育之文，而得武事之武，或由武事之武，而得體育之文，即中乘也；然獨知體育，不入武事而成者，或專武事，不為體育而成者，即小乘也。

二十、太極下乘武事解

太極之武事，外操柔軟，內含堅剛。而求柔軟之於外，久而久之，自得內之堅剛。非有心之堅剛，實有心之柔軟也。所難者，內要含蓄堅剛而不施外，終柔軟而迎敵。以柔軟而應堅剛，使堅剛盡化無有矣。

其功何以得乎？要非粘黏連隨已成，自得運動知覺，方為懂勁。而後神而明之，化境極矣。夫四兩撥千斤之妙，功不及化境，將何以能？是所謂懂粘連，得其視聽輕靈之巧耳。

二十一、太極正功解

太極者，圓也。無論內外、上下、左右，不離此圓也。

太極者，方也。無論內外、上下、左右，不離此方

也。

圓之出入，方之進退，隨方就圓之往來也。方為開展，圓為緊湊。方圓規矩之至，其孰能出此以外哉？

如此得心應手，仰高鑽堅，神乎其神，見隱顯微，明而且明，生生不已，欲罷不能。

二十二、太極輕重浮沉解

雙重為病，干於填實，與沉不同也。

雙沉不為病，自爾騰虛，與重不易也。

雙浮為病，祇如漂渺，與輕不例也。

雙輕不為病，天然清靈，與浮不等也。

半輕半重不為病，偏輕偏重為病。半者，半有著落也，所以不為病；偏者，偏無著落也，所以為病。偏無著落，必失方圓；半有著落，豈出方圓？

半浮半沉為病，失於不及也；偏浮偏沉，失於太過也。

半重偏重，滯而不正也；半輕偏輕，靈而不圓也。

半沉偏沉，虛而不正也；半浮偏浮，茫而不圓也。

夫雙輕不近於浮，則為輕靈；雙沉不近於重，則為離虛，故曰「上手」。輕重半有著落，則為「平手」。除此三者之外，皆為「病手」。

蓋內之虛靈不昧，能致於外氣之清明，流行乎肢體也。若不窮研輕重浮沉之手，徒勞掘井不及泉之歎耳。然有方圓四正之手，表裏精粗無不到，則已極大成，又何云四隅出方圓矣。所謂方而圓，圓而方，超乎象外，得其寰中之「上手」也。

二十三、太極四隅解

四正，即四方也，所謂掤、攦、擠、按也。初不知方能始圓，方圓復始之理無已，焉能出隅之手矣。

緣人外之肢體，內之神氣，弗得輕靈、方圓、四正之功，始出輕重浮沉之病，則有隅矣。

譬如半重偏重，滯而不正，自然為採挒肘靠之隅手。或雙重填實，亦出隅手也。病多之手，不得已以隅手扶之，而歸圓中方正之手。雖然至底者，肘、靠亦及此，以補其所以云爾。

夫日後功夫能致上乘者，亦須獲採挒而仍歸大中至正矣。是四隅之所用者，因失體而補缺云云。

二十四、太極平準腰頂解

頂如準，故云「頂頭懸」也。兩手即平左右之盤也，腰即平之根株也。「立如平準」，所謂輕重浮沉，分厘毫絲則偏，顯然矣。

有準頂頭懸，腰之根下株（尾閭至囟門也）。上下一條線，全憑兩手轉。

變換取分毫，尺寸自己辨。車輪兩命門，一纛搖又轉。

心令氣旗使，自然隨我便。滿身輕利者，金剛羅漢煉。

對待有往來，是早或是晚。合則放發去，不必凌霄箭。

涵養有多少，一氣哈而遠。口授須秘傳，開門見中

天。

二十五、太極四時五氣解圖

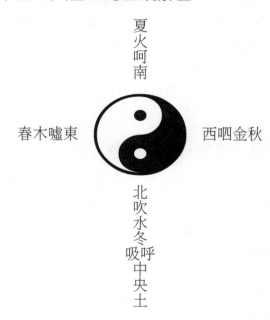

夏火呵南

春木噓東　　西呬金秋

北吹水冬
吸呼
中央
土

二十六、太極氣血根本解

血為營，氣為衛。血流行於肉、膜、絡，氣流行於骨、筋、脈。

筋甲為骨之餘，髮毛為血之餘。血旺則髮毛盛，氣足則筋甲壯。

故血氣之勇力，出於骨、皮、毛之外壯。氣血之體用，出於肉、筋、甲之內壯。氣以血之盈虛，血以氣之消長。消長盈虛，週而復始，終身用之，不能盡者矣。

二十七、太極力氣解

氣走於膜、絡、筋、脈；力出於血、肉、皮、骨。故有力者，皆外壯於皮骨，形也；有氣者，是內壯於筋脈，象也。氣血功於內壯；血氣功於外壯。

要之，明於「氣血」二字之功能，自知力氣之由來矣。知氣力之所以然，自能用力、行氣之分別。行氣於筋脈，用力於皮骨，大不相侔也。

二十八、太極尺寸分毫解

功夫先練開展，後練緊湊。開展成而得之，才講緊湊；緊湊得成，才講尺、寸、分、毫。

由尺住之成功，而後能寸住、分住、毫住。此所謂尺寸分毫之理也，明矣。

然尺必十寸，寸必十分，分必十毫，其數在焉。故云：對待者，數也。知其數，則能得尺寸分毫也。要知其數，非秘授而不能量之者哉。

二十九、太極膜脈筋穴解

節膜、拿脈、抓筋、閉穴，此四功，由尺寸分毫得之後而求之。

膜若節之，血不周流；脈若拿之，氣難行走；筋若抓之，身無主地；穴若閉之，神昏氣暗。

抓膜節之半死，申脈拿之似亡，單筋抓之勁斷，死穴閉之無生。

總之，氣血精神若無，身何有主也。如能節拿抓閉之

功，非得點傳不可。

三十、太極字字解

挫、柔、捶、打_{於己}、_{於人}，按、摩、推、拿_{於己}、_{於人}，開、合、升、降_{於己}、_{於人}，此十二字，皆用手也。

屈、伸、動、靜_{於己}、_{於人}，起、落、急、緩_{於己}、_{於人}，閃、還、撩、了_{於己}、_{於人}，此十二字，於己，氣也；於人，手也。

轉、換、進、退_{於己身}、_{人步也}，顧、盼、前、後_{於己目也}、_{人手也}，即瞻前眇後，左顧右盼也。此八字，關乎神矣。

斷、接、俯、仰，此四字，關乎意、勁也。斷、接，關乎神氣也；俯、仰，關乎手足也。

勁斷意不斷，意斷神可接。勁、意、神俱斷，則俯仰矣，手足無著落耳。俯為一叩，仰為一反而已矣。不使叩、反，非斷而復接不可。

「對待」二字，以俯仰為重。時刻在心、身、手、足，不使斷之無接，則不能俯仰也。

求其斷接之能，非見隱顯微不可。隱、微，似斷而未斷；見、顯，似接而未接。接接，斷斷，斷斷，接接，其意心、身體、神氣極於隱顯，又何慮不粘黏連隨哉。

三十一、太極節拿抓閉尺寸分毫辨

對待之功既得，尺寸分毫於手，則可量之矣。然不論節拿抓閉之手易，若節膜、拿脈、抓筋、閉穴，則難。非自尺寸分毫量之，不可得也。

節不量，由按而得膜；拿不量，由摩而得脈；抓不量，由推而得筋；閉，非量而不能得穴。由尺盈而縮之寸、分、毫也。

此四者，雖有高授，然非自己功夫久者，無能貫通焉。

三十二、太極補瀉氣力解（「瀉」，原作「助」，據文義改）

補瀉氣力於自己難，補瀉氣力於人亦難。

補自己者，知覺功虧則補，運動功過則瀉，所以求諸己不易也；補於人者，氣過則補之，力過則瀉之，此勝彼敗，所由然也。

氣過或瀉，力過或補，其理雖亦然，其有詳。夫過補，為之過上加過；過瀉，為之緩他不及，他必更過，仍加過也。

補氣、瀉力，於人之法，均為加過於人矣。補氣，名曰「結氣法」；瀉力，名曰「空力法」。

三十三、太極空結挫揉論

有挫空、挫結，有揉空、揉結之辨。

挫空者，則力隅矣；挫結者，則氣斷矣；揉空者，則力分矣；揉結者，則氣隅矣。

若結揉挫，則氣力反；空揉挫，則力氣敗；結挫揉，則力盛於氣，力在氣上矣；空挫揉，則氣盛於力，氣過力不及矣。

挫結揉、揉結挫，皆氣閉於力矣；挫空揉、揉空挫，

皆力鑿於氣矣。

總之，挫、結、揉、空之法，亦必由尺寸分毫量，能如是也。不然，無地之挫揉，平虛之靈結，亦何由而致於哉！

三十四、懂勁先後論

夫未懂勁之先，常出頂匾丟抗之病。既懂勁之後，恐出斷接俯仰之病。然未懂勁，故然病亦出，勁既懂，何以出病乎？

勁似懂未懂之際，正在兩可，斷接無準矣，故出病。神明及猶不及，俯仰無著矣，亦出病。若不出斷接俯仰之病，非真懂勁弗能不出也。

胡為真懂？因視聽無由，未得其確也。知瞻眇顧盼之視，覺起落緩急之聽，知閃還撩了之運，覺轉換進退之動，則為真懂勁，則能接及神明。及神明，自攸往有由矣。

有由者，由於懂勁，自得屈伸動靜之妙。有屈伸動靜之妙，開合升降，又有由矣。由屈伸動靜，見入則開，遇出則合，看來則降，就去則升。夫而後才為真及神明矣。

明也，豈可日後不慎行坐臥走、飲食溺溷之功，是所謂及中成、大成也哉。

三十五、尺寸分毫在懂勁後論

在懂勁先，求尺寸分毫，為之小成，不過末技、武事而已。所謂能尺於人者，非先懂勁也。如懂勁後，神而明之，自然能量尺寸。尺寸能量，才能節、拿、抓、閉矣。

知膜、脈、筋、穴之理，要必明存亡之手；知存亡之手，要必明生死之穴。其穴之數，安可不知乎？知生死之穴數，烏可不明閉而不生乎？烏可不明閉而無死乎？是所謂二字之存亡，一「閉」之而已盡矣。

三十六、太極指掌捶手解

自指下之腕上，裏者為「掌」，五指之首為之「手」，五指皆為「指」。五指權裏，其背為「捶」。

如其用者，按、推，掌也；拿、揉、抓、閉，俱用指也。挫、摩，手也；打，捶也。

夫捶：有搬攔，有指襠，有肘底，有撇身。四捶之外，有復捶。

掌：有摟膝，有換轉，有單鞭，有通背。四掌之外，有串掌。

手：有雲手，有提手、合手，有十字手。四手之外，有反手。

指：有屈指，有伸指、捏指、閉指。四指之外，有量指，又名尺寸指，又名覓穴指。

然，指有五指，有五指之用。首指為手，仍為指，故又名「手指」。其一，用之為旋指、旋手；其二，用之為根指、根手；其三，用之為弓指、弓手；其四，用之為中合手指。

四手指之外，為獨指、獨手也。食指為卞指，為劍指，為佐指，為粘指。中指為心指，為合指，為鉤指，為抹指。無名指為全指，為環指，為代指，為扣指。小指為幫指、為補指、為媚指、為掛指。若此之名，知之易而用

之難。得口訣秘法，亦不易為也。

其次，有對掌、推山掌、射雁掌、晾翅掌；似閉指、拗步指、彎弓指、穿梭指；探馬手、彎弓手、抱虎手、玉女手、跨虎手；通山捶、葉下捶、背反捶、勢分捶、捲挫捶。

再其次，步隨身換，不出五行，則無失錯矣。因其粘連黏隨之理，捨己從人，身隨步自換，只要無五行之舛錯，身、形、腳、勢，出於自然，又何慮些須之病也。

三十七、口授穴之存亡論

穴有存亡之穴，要非口授不可。何也？一因其難學；二因其關乎存亡；三因其人才能傳。

第一，不授不忠不孝之人；第二，不傳根底不好之人；第三，不授心術不正之人；第四，不傳鹵莽滅裂之人；第五，不傳授目中無人之人；第六，不傳無禮無恩之人；第七，不授反覆無常之人；第八，不傳得易失易之人。此須知八不傳，匪人更不待言矣。

如其可以傳，再口授之秘訣。傳忠孝知恩者、心氣和平者、守道不失者、真以為師者、始終如一者。此五者，果其有始有終，不變如一，方可將全體大用之功，授之於徒也。

明矣，於前於後，代代相繼，皆如是之所傳也。噫！抑亦知武事中烏有匪人哉！

三十八、張三豐承留

天地即乾坤，伏羲為人祖。畫卦道有名，堯舜十六母。

微危允厥中，精一及孔孟。神化性命功，七二乃文武。
授之至予來，字著宣平許。延年藥在身，元善從復始。
虛靈能德明，理令氣形具。萬載詠長春，心兮誠真跡。
三教無兩家，統言皆太極。浩然塞而沖，方正千年立。
繼往聖永綿，開來學常續。水火既濟焉，願至戍畢字。

三十九、口授張三豐老師之言

予知三教歸一之理，皆性命學也，皆以心為身之主也。保全心身，永有精氣神也。有精氣神，才能文思安安，武備動動。安安動動，乃文乃武。

大而化之者，聖神也。先覺者得其寰中，超乎象外矣。後學者以效先覺之所知能。其知能，雖人固有之知能，然非效之不可得也。

夫人之知能，天然文武。目視、耳聽，天然文也；手舞、足蹈，天然武也。孰非固有也？明矣。

前輩大成文武聖神，授人以體育修身，進之以武事修身。傳之至予，得之手舞足蹈之採戰，借其身之陰，以補助之陽。身之陽，男也；身之陰，女也，然皆於身中矣。男之身只一陽，男全體皆陰女。以一陽採戰全體之陰女，故云「一陽復始」。

斯身之陰女，不獨七二。以一捌女配嬰兒之名，變化千萬。姹女採戰之可也，亦安有男女後天之身以補之者？

所謂自身之天地以扶助之，是為陰陽採戰也。如此者，是男子之身皆屬陰，而採自身之陰，戰己身之女，不如兩男之陰陽對待，修身速也。

予及此，傳於武事，然不可以末技視。依然體育之

學、修身之道、性命之功、聖神之境也。

今夫兩男之對待採戰，於己身之採戰，其理不二。己身亦遇對待之數，則為採戰也，是為汞鉛也。於人對戰，坎、離之陰陽兌震，陽戰陰也，為之「四正」；乾、坤之陰陽艮巽，陰採陽也，為之「四隅」。此八卦也，為之「八門」。身、足位列中土，進步之陽以戰之，退步之陰以採之，左顧之陽以採之，右盼之陰以戰之。此五行也，為之「五步」，共為「八門五步」也。

夫如是，予授之爾，終身用之，不能盡者矣。又至予得武繼武，必當以武事傳之而修身也。修身入首，無論武事文為，成功一也。三教三乘之原，不出一「太極」。願後學以易理格致於身中，留於後世也可。

四十、張三豐以武事得道論

蓋未有天地，先有「理」。理為氣之陰陽主宰。主宰，理，以有天地，「道」在其中。陰陽、氣、道之流行，則為「對待」。對待者，陰陽也，數也。

一陰一陽之為道。道無名，天地始；道有名，萬物母。未有天地之前，無極也，無名也；既有天地之後，有極也，有名也。

然前天地者，曰「理」；後天地者，曰「母」。是乃「理」化先天陰陽氣數，「母」生後天胎卵濕化，位天地，育萬物，道中和，然也。

故乾坤為大父母，先天也；爹娘為小父母，後天也。得陰陽先後天之氣，以降生身，則為人之初也。

夫人身之來者，得大父母之命、性、賦、理，得小父

母之精、血、形、骸。合先後天之身命，我得而成「人」也，以配「天」「地」為三才，安可失性之本哉！然能率性，則本不失。既不失本來面目，又安可失身體之去處哉！

夫欲尋去處，先知來處。來有門，去有路，良有以也。然有何以之？以之固有之知能。無論知愚賢否，固有知能皆可以之進道。既能修道，可知來處之源，必能去處之委。來源、去委既知，能必明身之修。故曰：「自天子至於庶人，一是皆以修身為本。」

夫修身以何？以之良知良能。視目聽耳，曰聰、曰明；手舞足蹈，乃武、乃文；致知格物，意誠、心正。

心為一身之主，正意誠心，以足蹈五行，手舞八卦。手足為之四象，用之殊途，良能還原。目視三合，耳聽六道，目、耳亦是四形體之一表，良知歸本。耳、目、手、足，分而為二，皆為兩儀，合之為一，共為「太極」。此由外斂入之於內，亦自內發出之於外也。

能如是，表裏精粗無不到，豁然貫通，希賢希聖之功，自臻於曰睿、曰智、乃聖、乃神。所謂盡性立命，窮神達化在茲矣。

然天道、人道，一「誠」而已矣。

楊班侯傳太極拳九訣（共九篇）

一、全體大用訣

太極拳法妙無窮，掤攦擠按雀尾生。
斜走單鞭胸膛占，回身提手把著封。
海底撈月亮翅變，挑打軟肋不容情。
摟膝拗步斜中找，手揮琵琶穿化精。
貼身靠近橫肘上，護中反打又稱雄。
進步搬攔肋下使，如封似閉護正中。
十字手法變不盡，抱虎歸山採挒成。
肘底看捶護中手，退行三把倒轉肱。
墜身退走扳挽勁，斜飛著法用不空。
海底針要躬身就，扇通臂上托架功。
撇身捶打閃化式，橫身前進著法成。
腕中反有閉拿法，雲手三進臂上攻。
高探馬上攔手刺，左右分腳手要封。
轉身蹬腳腹上占，進步栽捶迎面衝。
反身白蛇吐信變，採住敵手取雙瞳。
右蹬腳上軟肋踹，左右披身伏虎精。
上打正胸肋下用，雙風貫耳著法靈。
左蹬腳踢右蹬式，回身蹬腳膝骨迎。
野馬分鬃攻腋下，玉女穿梭四角封。
搖化單臂托手上，左右用法一般同。
單鞭下式順鋒入，金雞獨立占上風。

提膝上打致命處，下傷二足難留情。
十字腿法軟骨斷，指襠捶下靠為鋒。
上步七星架手式，退步跨虎閃正中。
轉身擺蓮護腿進，彎弓射虎挑打胸。
如封似閉顧盼定，太極合手式完成。
全體大用意為主，體鬆氣固神要凝。

二、十三字行功訣

1. 十三字

掤、攦、擠、按、採、挒、肘、靠、進、退、顧、
盼、定。

2. 口訣

掤手兩臂要圓撐，動靜虛實任意攻。
搭手攦開擠掌使，敵欲還著勢難逞。
按手用著似傾倒，二把採住不放鬆。
來勢兇猛挒手用，肘靠隨時任意行。
進退反側應機走，何怕敵人藝業精。
遇敵上前迫近打，顧住三前盼七星。
敵人逼近來打我，閃開正中定橫中。
太極十三字中法，精意揣摩妙更生。

三、十三字用功訣

逢手遇掤莫入盤，黏粘不離得著難。
閉掤要上採挒法，二把得實急無援。

按定四正隅方變，觸手即佔先上先。
攦擠二法趁機使，肘靠攻在腳跟前。
遇機得勢進退走，三前七星顧盼間。
周身實力意中定，聽探順化神氣關。
見實不上得攻手，何日功夫是體全。
操練不按體中用，修到終期藝難精。

四、八字訣法

三換二攦一擠按，搭手遇掤莫讓先。
柔裏有剛攻不破，剛中無柔不為堅。
避人攻守要採挒，力在驚彈走螺旋。
逞勢進取貼身肘，肩胯膝打靠為先。

五、虛實訣

虛虛實實神會中，虛實實虛手行動。練拳不諳虛實理，枉費工夫終無成。虛守實發掌中竅，中實不發藝難精。虛實自有虛實在，實實虛虛攻不空。

六、亂環雙訣

1. 太極亂環訣

亂環術法最難通，上下隨合妙無窮。陷敵深入亂環內，四兩千斤著法成。手腳齊進橫豎找，掌中亂環落不空。欲知環中法何在，發落點對即成功。

2. 三環九轉訣

太極三環九轉功，環環盤在手掌中。變化轉環無定式，點發點落擠虛空。見實不在點上用，空費工夫何日成。七星環在腰腹主，八十一轉亂環宗。

七、陰陽訣

太極陰陽少人修，吞吐開合問剛柔。正隅收放任君走，動靜變化何須愁。生尅二法隨著用，閃進全在動中求。輕重虛實怎的是，重裏現輕勿稍留。

八、十八在訣

掤在兩臂，擺在掌中，擠在手背，按在腰攻。採在十指，挒在兩肱，肘在屈使，靠在肩胸。進在雲手，退在轉肱，顧在三前，盼在七星，定在有隙，中在得橫。滯在雙重，通在單輕，虛在當守，實在必沖。

九、五字雙訣

1. 五字經訣

披從側方入，閃展無全空，擔化對方力，搓磨試其功。歉含力蓄使，黏粘不離宗，隨進隨退走，拘意莫放鬆。拿閉敵血脈，扳挽順勢封，軟非用拙力，掤臂要圓撐。摟進圓活力，摧堅戳敵鋒，掩護敵猛入，撮點致命攻。墜走牽挽勢，繼續勿失空，擠他虛實現，攤開即成功。

2. 輕重分勝負五字訣

雙重行不通，單輕反成功。單雙發宜快，勝在掌握中。在意不在力，走重不走空。重輕終何在，蓄意似貓行。隅方得相見，千斤四兩成。遇橫單重守，斜角成方形。踩定中誠位，前足奪後踵。後足從前卯，放手便成功。趁勢側鋒入，成功本無情。輾轉急要快，力定在腰中。捨直取橫進，得橫變正沖。生尅隨機走，變化何為窮。貪歉皆非是，丟捨難成名。武本無善作，含情誰知情。情同形異理，方為武道宏。術中陰陽道，妙在五言中。君問意何在，道成自然明。

又：《太極拳五個要領》原文

1. 六合勁：擰裹、鑽勁、螺勁、崩砟、驚彈、抖搜。

2. 十三法：掤攦、擠按、採挒、肘靠、進退、顧盼、定（中）；

正隅、虛實、收放、吞吐、剛柔、單雙、重（輕）。

3. 五法：進法、退法、顧法、盼法、定法。

4. 八要：掤要撐，攦要輕，擠要橫，按要攻，採要實，挒要驚，肘要衝，靠要崩。

5. 全力法：前足奪後足，後足站前蹤，前後成直線，五行主力攻。打人如親嘴，手到身要擁，左右一面站，單臂克雙攻。

楊健侯傳太極拳拳理及要訣（共十六篇）

一、太極拳打手論

打手者，研究懂勁也。先師曰：「由著熟而漸悟懂勁，由懂勁而階及神明。」旨在言乎！夫究宜如何始能著熟，宜如何始悟懂勁，宜如何階及神明，此本章之所宜急急研究者也。

夫太極拳之各勢既已練習，則當首先注意姿勢是否正確，動作能否自然，待其既正確且自然矣，然後進而練習應用。應用既皆純熟，斯可謂著熟矣。雖然此不過彼往我來之一勢一用而已耳，若彼連用數法或因我之著而變化，斯時也，則如之何，於是乎懂勁尚焉。

夫懂勁者，因己之不利處，推及彼之不利處也。方我之欲擊敵也，心中必先具一念，然後始擊之也。反是彼能無此一念乎！雖智愚賢不肖異等，而其先具之一念，未嘗異也。故彼念既同我念一起，真偽虛實難測異常，苟無一定之主宰，則必至於張惶失措，方恐應敵之不暇，尚何希其致勝哉！雖然，當擊彼之念既起，則當存心彼我著法孰速，欲擊之目的孰當，彼未擊我身也，可否引其落空，或我之動作是否能動於彼先。待既擊至我身也，宜如何變其力之方向，使落不及我身，或能因彼之力而使其力折回而還彼身。此等存心，究宜如何始能得之，蓋因我之某處懼彼之擊也，彼之某處亦懼我之擊，此明顯之理也。然而，避我之怕擊處，擊彼之怕擊處，則彼欲勝豈可得也。孫子

曰：「知己知彼，百戰百勝。」此之謂也。方此時也，可謂懂勁也矣。

懂勁後，愈練愈精，漸至捨己從人，因敵變化，不思而得，從容中道，非達於神明矣乎！學者果能盡心研究之，則出奇入妙，將在於是也，是為論。

二、打手論

太極拳打手，亦名推手、靠手。得力於掤、攦、擠、按、採、挒、肘、靠八個字。而其八字所以練其身之圓活，使二人粘連黏隨，週而復始，渾天球斡旋不已。將此一身練為渾圓之體，隨曲就伸，無不如意，一舉一動無不輕靈。敵如搏我則逆來順應，變化無窮。故練習太極拳者至相當程度時，又須進而練習推手也。練習推手須擇合宜之儔侶互相研習，始可獲益。至於推手方法，分單推手、雙推手、合步推手、順步推手、定步推手、活步推手、大攦推手、纏步推手。雖然方法不同，而手法則不外乎掤、攦、擠、按、採、挒、肘、靠各法。之外也，如外取敵人，用掤、按、擠、靠、肘，敗勢取敵即使攦、採、挒，敵掤我攦，敵攦我靠，敵擠我攦，敵按我掤，化其力，或以攦之可也。

三、手　腳

手要毒，眼要奸，腳踏中門襠裏攢。眼有截察之精，手有撥轉之能，腳有行體之功。兩肘不離肋，兩手不離心。乘其無備而攻之，由其不意而去之。腳起而攢，腳落而翻，不攢不翻，以寸為先。肩要催肘，肘要催手，手要

催胯，胯要催膝，膝要催腳，其深察之。

四、身　法

身不可前俯後仰，不可左斜右歪。往前一直而出，往後一直而落。含胸拔背，虛領頂勁，提頂吊襠，鬆肩沉肘。練時注意手眼身步法。

五、步　法

寸步、快步、踐步，不可缺也。

六、太極歌

太極長拳獨一家，無窮變化洵非誇。妙處全憑藉勁力，當場著意莫輕拿。掌拳肘和腕，肩腰胯膝腳。上下九節勁，言明須知曉。

七、推手行工歌

低頭直豎腰，傳手定不高。使能腳根勁，含胸活胯腰。隨人多變化，遇敵似火燒。內用彈性力，方算拳中妙。

八、用功歌

輕靈活潑求懂勁，陰陽相濟無滯病。若得四兩撥千斤，開合鼓蕩主宰定。

九、太極八字歌

掤攦擠按須認真，上下相隨人難進。任他巨力來打我，牽動四兩撥千斤。採挒肘靠更出奇，行之不用費心思。果能輕靈並堅硬，得其環中不支離。

十、太極拳八字解

掤勁義何解？如水負舟行。先實丹田氣，次要頂頭懸。周身彈簧力，開合一定間。任爾千斤力，漂浮亦不難。

攦勁義何解？引導使之前。順其來勢力，輕靈不丟頂。引之使延長，力盡自然空。重心自維持，莫被他人乘。

擠勁義何解？用時有兩方。直接單純意，迎合一勁中。間接反映力，如球碰壁還。又如錢投鼓，躍躍聲鏗然。

按勁義何解？運用如水行。柔中已寓剛，急流勢難當。逢高則膨滿，遇凹向下潛。波浪有起伏，有空必鑽入。

採勁義何解？如權之引衡。任爾力巨細，權後知重輕。輕移則四兩，千斤亦可秤。若問理何在，槓杆作用存。

挒勁義何解？旋轉如飛輪。投物於其上，脫然擲尋丈。急流成旋渦，捲浪若螺紋。落葉墜其上，倏爾便沉淪。

肘勁義何解？方法計五行。陰陽分上下，虛實宜分

清。連環式莫擋，開花捶更凶。六勁融通後，用途始無窮。

靠勁義何解？其法分肩背，斜飛式用肩，肩中還有背。一旦機可乘，轟然如搗碓。仔細維重心，失中徒無功。

十一、大小太極解

天地為一大太極，人身為一小太極。人身為太極之體，不可不練太極拳。

本有之靈而重修之，良有以也。

人身如機器，久不磨而生銹，生銹而氣血滯，多生流弊。故人欲鍛鍊身體者，必先練太極最相宜。

太極練法，以心行氣，不用拙力，純任自然。筋骨鮮折曲之苦，皮膚無磋磨之勞。不用力何能有力？蓋太極練功，沉肩墜肘，氣沉丹田。氣能入丹田，為氣總機關，由此分運四體百骸，以氣周流全身，意到氣至。練到此地位，其力不可限量矣！

此不用拙力，純以神行，功效著矣！先師云：「極柔軟，然後極堅剛。」蓋此意也！

十二、秘　歌

無形無聲，全體空虛。動靜自然，胯腳隨行。進退如意，坐腿含胸。翻江撥海，盡性立命。

十三、約　言

隨人之勢，借人之力，接人之勁，得人之巧。

十四、用功之志

博學 —— 言多功夫也。

審問 —— 聽勁者也，非口問也。

慎思 —— 聽後留心制敵者也。

明辨 —— 辨敵勢而生生不已也。

篤行 —— 如天行健。

十五、一時短打

迎面飛仙掌、順手飛仙掌、推心掌、推面掌、橫攔肘、裏栓肘、穿心肘、左採手、右採手、裏靠、外靠、十字靠、七星靠、鐵身靠、格手倘風、雙風打耳、火焰鑽心、袖裏一點紅、十字跌、沖天炮、推肘跌、軟手提炮、拗挪攔打、裏邊炮、底驚高取、不遮不架、霸王開弓、朝天一炷香、玉女捧盒、掐指尋父、桓侯擂鼓、童子拜觀音、裏丟手、斬手、閉門鐵扇子、單鑾炮、前手順前腳往裏跌、沖天炮、左手順左腳往上沖打、單鞭救主、打胳膊肚裏與胳膊根。

十六、十不傳

一不傳外教；二不傳不知師弟之道者；三不傳無德者；四不傳收不住者；五不傳半途而廢者；六不傳得寶忘師者；七不傳無納履之心者；八不傳好怒好慍者；九不傳外欲太多者；十不傳匪事多端者。

又：十三勢行工心得

輕則靈，靈則動，動則變，變則化。

四字密訣

武禹襄

敷：敷者，運氣於己身，敷布彼勁之上，使不得動也。

蓋：蓋者，以氣蓋彼來處也。

對：對者，以氣對彼來處，認定準頭而去也。

吞：吞者，以氣全吞而入於化也。

撒放密訣

李亦畬修訂

擎起彼勁借彼力。（中有靈字）

引到身前勁始蓄。（中有斂字）

鬆開我勁勿使屈。（中有靜字）

放時腰腳認端的。（中有整字）

五字訣

李亦畬

一曰心靜。心不靜則不專，一舉手，前後左右全無定向，故要心靜。起初舉動未能由己，要悉心體認，隨人所動，隨曲就伸，不丟不頂，勿自伸縮。彼有力我亦有力，我力在先；彼無力我亦無力，我意仍在先。要刻刻留心，

挨何處心要用在何處，須向不丟不頂中討消息。從此做去，一年半載便能施於身。此全是用意，不是用勁，久之則人為我制，我不為人制矣。

二曰身靈。身滯則進退不能自如，故要身靈。舉手不可有呆相。彼之力方挨我皮毛，我之意已入彼骨裏。兩手支撐，一氣貫穿。左重則左虛，而右已去；右重則右虛，而左已去。氣如車輪，周身俱要相隨，有不相隨處，身便散亂，便不得力，其病於腰腿求之。先以心使身，從人不從己。後身能從心，由己仍是從人。由己則滯，從人則活。能從人，手上便有分寸。稱彼勁之大小，分厘不錯；權彼來之長短，毫髮無差。前進後退，處處恰合，工彌久而技彌精矣。

三曰氣斂。氣勢散漫，便無含蓄，身易散亂。務使氣斂入脊骨。吸呼通靈，周身罔間。吸為合為蓄，呼為開為發。蓋吸則自然提得起，亦拿得人起；呼則自然沉得下，亦放得人出。此是以意運氣，非以力使氣也。

四曰勁整。一身之勁，練成一家。分清虛實，發勁要有根源。勁起腳跟，主宰於腰，形於手指，發於脊骨。又要提起全副精神，於彼勁將出未發之際，我勁已接入彼勁，恰好不後不先，如皮燃火，如泉湧出。前進後退，無絲毫散亂，曲中求直，蓄而後發，方能隨手奏效。此所謂「借力打人，四兩撥千斤」也。

五曰神聚。上四者俱備，總歸神聚。神聚則一氣鼓鑄，煉氣歸神，氣勢騰挪；精神貫注，開合有致，虛實清楚。左虛則右實，右虛則左實。虛非全然無力，氣勢要有騰挪；實非全然占煞，精神要貴貫注。緊要全在胸中腰間

運化，不在外面。力從人借，氣由脊發。胡能氣由脊發？氣向下沉，由兩肩收於脊骨，注於腰間，此氣之由上而下也，謂之合；由腰形於脊骨，布於兩膊，施於手指，此氣之由下而上也，謂之開。合便是收，開即是放。能懂開合，便知陰陽。到此地位，工用一日，技精一日，漸至從心所欲，罔不如意矣。

宋譜（共九篇）

一、八字歌

掤攦擠按世間稀，十個藝人十不知。若能輕靈並捷便，粘連黏隨俱無疑。採挒肘靠更出奇，行之不用費心思。果能粘連黏隨字，得其環中不支離。

二、心會論

腰脊為第一之主宰，喉頭為第二之主宰，地心為第三之主宰。丹田為第一之賓輔，掌指為第二之賓輔，足掌為第三之賓輔。

三、周身大用論

一要心、性與意靜，自然無處不輕靈；二要遍體氣流行，一定繼續不能停；三要喉頭永不拋，問盡天下眾英豪。如詢大用緣何得？表裏精粗無不到。

四、十六關要論

蹬之於足，行之於腿，縱之於膝，活潑於腰，靈通於背，神貫於頂，流行於氣，運之於掌，通之於指，斂之於髓，達之於神，凝之於耳，息之於鼻，呼吸往來於口，渾噩於身，全體發之於毛。

五、功用歌

輕靈活潑求懂勁，陰陽既濟無滯病。若得四兩撥千斤，開合鼓蕩主宰定。

六、授秘歌

無形無象忘其有己，全體透空內外如一。應物自然隨心所欲，西山懸磬海闊天空。虎吼猿鳴鍛鍊陰精，水清河靜心死神活。翻江播海氣血流動，盡性立命神充氣足。

七、用功五志

博學是多功夫。審問不是口問，是「聽勁」。慎思聽而後留心想念。明辨生生不已。篤行如天行健。

八、四性歸原歌

世人不知己之性，何能得知人之性？物性亦如人之性，至如天地亦此性。我賴天地以存身，天地賴我以致局。若能先求知我性，天地授我偏獨靈。

九、太極歌

太極原生無極中，混元一氣感斯通。先天逆運隨機變，萬象包羅易理中。

無極歌

無形無象無紛挐，一片神行至道誇。參透虛無根蒂因，渾渾沌沌樂無涯。

田兆麟老師答黃文叔先生問化勁發勁書

文叔先生大鑒：展讀來示，前由林君轉致一函，已經台閱。閣下近來致力太極拳化發諸勁，進步必定甚速，深可欽佩。所舉疑問數點屬為解釋，麟自愧功夫淺薄，恐似未能詳盡，今就所知者略言一二。

一、化勁之最重要者是順人之勢，尤其是快慢要相合，過快則敵勁易生中變，太慢似未能化了。

二、發勁先要化勁化得好，才有發勁機會，機會既得，即宜速放，其勁要整、要沉著。

三、攻人全在得機得勢，機會未到不當攻人。雙分單分，時候要合得上。掤勁亦甚重要。靠勁先要化得合法，靠時要快，要有一定目標。

凡此種種，苟非著實久練，不能得心應手。閣下以為善否？舍間大小托庇均各平安，請勿念，手覆。順頌
大安

<div align="right">田兆麟</div>
<div align="right">（民國）二十三年十月八日</div>

附錄一

一幀彌足珍貴的老照片
——兼懷田兆麟先生

　　這一幀「國術界泰斗合影」的老照片（見第 8 頁），攝於1929年，收於黃文叔所著《國術偶談・楊家太極拳各藝要義》一書，由當時國術統一月刊社於1936年6月15日出版。

　　這一幀老照片可以說是彌足珍貴，且頗具史料價值，因為照片上的人物幾乎都是當時的國術大師、武林名家。如前排中坐者為李景林（字芳宸），乃武當劍派名家、第十代武當劍傳人，曾任當時的直隸高級將領，於弘揚武術一脈貢獻大焉。李景林左側的杜心武乃自然門大家，尤擅輕功；他右側乃劉百川，少林門大家；劉百川之右為孫祿堂，形意、八卦大家，孫式太極拳創始人；楊澄甫先生與田兆麟師（田師字紹先，又名肇麟）分別坐於前排最右和最左端。這幀照片的由來是當時浙江杭州舉行全國武術比賽，從而敦請武術界泰斗來杭州，才玉成了我們今天所能見到的合影紀念照。

　　因澄甫先生與田兆麟師誼屬主人，故坐於左右兩端。田師之右為鄭佐平，早年是田師之弟子，後又拜澄甫先生為師，時任浙江國術館副館長。後排立者中之有聲望者為褚桂亭師叔，乃澄甫先生之弟子，田師之師弟。他不僅精

太極，尚精八卦、形意。合照中的黃文叔（字元秀，《武術偶談》的作者）、沈爾喬、錢西樵皆田師之弟子，餘如高振東是李景林的弟子，後又拜孫祿堂為師，曾任當時中央國術館武當門門長。可見此照之珍貴，亦可見田師在楊家的地位以及在當時武術界的聲望。

田師生於1890年，13歲即被楊健侯老先生收入府中，後又奉命拜在少侯與澄甫先生門下。因此，老師曾得到健侯老先生與少侯、澄甫兩先生三人的傳授，在陳微明師叔所著《太極拳術》一書中即將田師列為少侯先生之弟子。

田師天資聰穎，學拳刻苦努力，楊家之老架子和大、中、小三套架子，以及推手、大擟、散手、刀、劍、槍、棍，還有楊家秘傳之八段錦、閉身撇身捶、錯骨分筋、點穴諸技藝，田師皆得真傳實授，功已臻大成。田師拳架氣勢磅礴，輕靈、沉雄兼而有之，其周身均能發人，推手之引人發人已達化境，發勁每每在一哼一哈之間，使人剎那間有凌空失重之感。

田師在家操練白蠟杆子時，一丈幾尺長的杆子能抖得像麵條般柔軟，距離窗子還有二三寸遠，其杆頭之內勁竟震得窗門沙沙有聲。據聞田師用肩靠樹，也能震得樹葉簌簌作響。田師武功卓絕，且略舉三件事例。

上世紀50年代初，老師在外灘公園教拳。有一廣東人名叫呂飛龍，習外家拳多年，已有點功夫，後又跟老師習太極，但總對太極拳有點將信將疑。便想在田師教拳完畢去茶室吃茶時乘機偷打發難。通常老師練完拳或與弟子推手後，總是由一些弟子簇擁著到茶室去。那天正巧田師有事，讓弟子先走，隨後一人走向茶室。呂飛龍一看機會來

了，便躡手躡腳走到田師身後，猛地一拳向後心打去，焉知田師身後像長了眼睛，在呂飛龍的拳頭將及未及之際，忽地回身將右手由下朝前一揮，呂飛龍便像斷線風箏一樣向後飛出一丈多遠，重重地摔到了地上。從此，呂飛龍對太極功夫極其信服，對田師佩服得五體投地。

上海殺牛公司有一工人老季，身材魁梧，身高近兩米，能扛起一百多斤肉輕鬆地上樓。他雖跟田師練了四五年，但還是自恃身高力大，對太極拳不那麼信服。1958年春在淮海公園與老師推手（老師逢星期一、三、五及星期日在外灘公園教拳，星期二、四、六在淮海公園教拳）時，突然雙拳朝田師腹部猛力擊去，只見田師身體微微一動，老季已向身後飛去，摔出一丈多遠，癱坐在地上。老季還親口告訴我一件他經歷的事。

那是1958年的夏天，老季與田師推手時，竟又冒失地用雙拳朝田師胸部擊去，這時老季突覺身體失重，頭腦振盪，胸部發悶，頓覺昏昏然六神無主，在昏眩中只聽田師說了一句：「你不要命了！」老季定下神來一看，自己還站在田師面前，並未被打出去。只是胸前留下一個腳印，印在白府綢短袖襯衫上。原來田師在老季雙拳前擊時，雙手抓老季雙腕微微向左右一採，隨即用右腳朝老季胸前輕輕一印。若真的蹬腳，老季不死也受重傷了。

現在田師已仙逝四十年，早年所收弟子如崇壽永、董柏承、金達鐘等師兄也均先後歸於道山。所幸得到田師真傳，太極拳各種技藝學得最多最全的田穎嘉師兄（田師共生三子，以二師兄技藝最精）與王成傑師兄尚健在，他們已各收了幾名弟子，正默默耕耘在太極拳這一優秀傳統武

術的園地上。

今奉穎嘉師兄之命，先撰此文，一來紀念田兆麟老師誕生一百一十周年，二來期望得到有關方面的重視，庶幾振興太極有望，而不致使楊家的各種技藝失傳，這就是我最大的願望了！

（原載《精武》2001年第1期，此處個別文字略有改動）

附錄二

太極拳賦

　　太極者，無極而生，動靜之機，陰陽之母，動分靜合，宇宙之甫❶。內涵辯證，哲理豐宏，以之造拳，天人斯通。太極拳術，創自何人，何時命名，歷有爭議，迄未定訟。相傳：源自南北朝，興起在唐宋。祖師張三豐，雲遊玉虛宮，觀雀蛇之相爭，悟纏繞之微意，集前代之大成，遂開太極正宗❷。明代王宗岳，闡發易理，悉論精微，乃為拳論發蒙❸。

❶ 甫：開始。

❷ 相傳南北朝時韓拱月傳程靈洗《小九天法》，其中有《小九天法式》《用功五志》《四性歸原歌》，講究練拳與《周易》結合。唐代有許宣平之「三十七式」、李道子之「先天拳」。明黃宗義《王征南墓誌銘》載有北宋末年張三豐工於內家拳之說，然《明史》及諸多著作，俱稱三豐為南宋末年至明初人，至今迄未定論。吳圖南先生云：太極拳當不始於一人，而三豐祖師為集大成者，是可信為確論。

❸ 據吳圖南先生考證，王宗岳為明景泰年間人，「深得三豐祖師真傳」，有「經緯之才」，「所著《太極拳論》對太極拳之奧理闡發無遺」。又據趙斌先生考定，乾隆抄本六首歌訣，為三豐祖師所著，而王宗岳之《太極拳論》，乃為歌訣所作之注釋，考核詳密，論據充分，較為可信。

　　迨及晚清，陳氏傳楊氏❹，楊氏傳吳、武❺，由是旁枝生，綿拳享盛名❻。楊氏三代：祿禪，班侯、健侯，少侯、澄甫❼，復傳外姓眾生徒，傳承自是有系譜。田、武、崔、李、董❽；武、李、郝、孫、褚❾。史冊標名

❹ 陳氏，指陳式太極拳代表人物陳長興。楊氏，指楊式太極拳創始人楊祿禪。祿禪從陳長興學藝，藝成後至北京創業。陳式太極拳代表人物，長興以後有陳鑫、陳發科、陳照奎等。馮志強、陳小旺、陳正雷現為陳式太極拳之名家。

❺ 楊祿禪至北京後，傳授子孫太極拳術外，復傳吳全佑、武禹襄等。後全佑拜祿禪子班侯為師，又傳其子鑑泉，鑑泉時吳式太極拳始定型，聞名於世。鑑泉子公藻、公儀，亦能承父之學，女英華、婿馬岳梁皆精於拳藝。弟子中以徐致一、趙壽春最著名。武禹襄問業於楊祿禪，後又從學於趙堡鎮之陳清平，遂創武式太極拳。後禹襄傳拳藝於外甥李亦畬，亦畬又傳郝為真。為真子月如、孫少如，皆精於祖傳拳法。於是又有武式太極拳之稱。形意、八卦大家孫祿堂又從郝為真學，後再創立孫式太極拳。其子存周、女劍雲，皆能承父業，使之綿延不絕。

❻ 楊式太極拳於北京揚名後，初以其綿軟善化，遂以「綿拳」名之。亦有稱其為「軟拳」「化拳」者。

❼ 澄甫先生又傳長子守中、次子振基，守中精於家傳拳藝，後長期於香港課徒授藝，已於1985年去世，終年75歲。次子振基、三子振鐸皆克承父業，振鐸尤著名。

❽ 田，為田師兆麟，13歲入楊門，得健侯、少侯、澄甫三大家之傳授，初拜於少侯門下，後又拜於澄甫門下，藝臻大成。20歲曾奉命南下杭州，打擂奪魁。田師門下健者頗多，功深者有其二子穎嘉、外甥崇壽永及弟子葉大密、張景淇、董柏承、金達鐘、王成傑等。武，為武匯川；崔，為崔毅士；李，為李雅軒；董，為董英傑。皆從澄甫先生習藝，為楊門弟子中之佼佼者。

姓，諒可傳千古。

太極精義，理應弘揚，修身養性，無上妙方；以之習武，柔能克剛；虛靈頂勁，氣沉丹房[10]。不偏不倚，中正安詳[11]；忽隱忽現，至道內藏。進退有轉合，往復分陰陽。左重則左虛，右重則右亡[12]。仰之則彌高，俯之則彌廣[13]；退之則愈促，進之則愈長。一羽不能加，蠅蟲豈可上[14]。

手慢讓手快，柔弱屈剛強，是乃先天力，非關學識長[15]。察「四兩撥千斤」之句，顯非力勝，實槓杆牽引之故；觀耄耋御眾人之形，運化擊發，乃離心向心克當[16]。

[9] 武，為武禹襄；李，為李亦畬；郝，為郝為真；孫，為孫祿堂，均見前注。褚，為褚桂亭，亦澄甫弟子，亦佼佼者。此外尚有張欽霖、陳微明亦為澄甫先生門下健者。

[10] 王宗岳《太極拳論》（以下簡稱《拳論》）原作「氣沉丹田」，因協韻，易「田」為「房」。

[11] 《拳論》原作「中正安舒」，因協韻，易「舒」為「詳」。

[12] 《拳論》原作「右重則右杳」，因協韻，易「杳」為「亡」。

[13] 《拳論》原作「俯之則彌深」，因協韻，易「深」為「廣」。

[14] 《拳論》原作「蠅蟲不能落」，因音韻，易為「蠅蟲豈可上」。

[15] 《拳論》原作「斯技旁門甚多，概不外乎壯欺弱，慢讓快耳！有力打無力，手慢讓手快，是皆先天自然之能。非關學力所為也」，因句式與協韻，做如上改寫。

[16] 《拳論》原作「察『四兩撥千斤』之句，顯非力勝，觀耄耋能御眾之形，快何能為」，因句式、語意、音韻及解釋之故，作如上調整。

輕靈動變化，借力不須拿❼ 。筋骨須鬆，皮毛要攻，節節貫串，虛靈其中❽ 。哼哈二氣，妙用無窮❾ 。

五趾抓地❽ ，抵顎切齒；運若抽絲，如貓待機❹ 。立如平準，活似圓球❽ 。偏沉則隨，雙重則憂❽ 。欲去此弊，須要懂勁。粘走相因，即無是病。陽不離陰，陰不離陽；陰陽相濟，氣機綿長❽ 。多誤捨近求遠，揣摩捨己

❼ 輕靈動變化，乃楊氏第二代健侯老先生口授之行功心訣，原文作「輕則靈，靈則動，動則變，變則化」，上文簡化為「輕靈動變化」；「借力不須拿」，原為《太極長拳歌》最後「約言」：「順人能得勢，借力不須拿」之下句，此間結合一處，意欲闡明太極拳之經典要訣，當無妨於原意。

❽ 「筋骨要鬆，皮毛要攻。節節貫串，虛靈在中。」原為《杜育萬述蔣發受山西師父歌訣》，確為太極拳行功要訣，因音韻與文理，作如上二字之改易。

❾ 《乾隆舊鈔本太極拳經歌訣》（以下簡稱《舊本拳經歌訣》）之三原作「拿住丹田練氣功，哼哈二氣妙無窮」，因與上四句句式協調，因易七言為四言。

❽ 《舊本拳經歌訣》之一最後一句原作「五指抓地上彎弓」，因句式故，易七言為四言。

❹ 《舊本拳經歌訣》之六，第二句原作「運若抽絲處處明」，第四句歌訣原作「待機而動如貓行」。因句式與音韻，作如上改寫。按：抽絲勁主要為順逆兩抽絲，其路線為左足右手，右足左手。若按方向計，則尚有左右、大小、上下、裏外、進退之分，共為十二抽絲。

❽ 《拳論》原作「活似車軸」，因協韻，易「車軸」為「圓球」。

❽ 《拳論》原作「雙重則滯」，因協韻，易「滯」為「憂」。

❽ 《拳論》原作「陰陽相濟，方為懂勁」，因協韻，易「方為懂勁」為「氣機綿長」。

就人❷❺ ，由斯愈練愈精，滿身輕利從心。小則強身手，大而與道行。參天復察地，終可及神明。功施後世，澤被眾生；名揚遐邇，寰宇心傾。

尚有獨到技法，豈容輕忽繼承：節、拿、抓、閉❷❻ ；空、結、挫、揉❷❼ ；擎、引、鬆、放❷❽ ；敷、蓋、對、吞❷❾ 。八式、八勁、八快、八法並八腿❸⓿ ；五手、五

❷❺ 《拳論》原作「本是捨己從人，多誤捨近求遠」，因協韻，作以上改寫，意思當無二致。

❷❻ 節，謂節絡；拿，謂拿脈；抓，謂抓筋；閉，謂閉穴。乃太極拳高級技法，今已瀕於失傳。

❷❼ 空，謂瀉去人之勁也；結，謂補助人之勁也；挫，謂逆轉於內下之勁也；揉，謂順轉於外上之勁也。

❷❽ 擎，為擎起彼勁借彼力（中有「靈」字）；引，謂引到身前勁始畜（中有「斂」字）；鬆，謂鬆開我勁勿使屈（中有「靜」字）；放，謂放時腰腳認端的（中有「整」字），此亦李亦畬之《撒放密訣》，尤妙者，此四字要一齊做到，無間毫髮，極其難為也。

❷❾ 敷，謂運氣於己身，敷布彼勁之上，使不得動也；蓋，謂以氣蓋彼來處也；對，謂以氣對彼來處，認定準頭而去也；吞，謂以氣全吞而入於化也。此為武禹襄《四字密訣》，非懂勁後，練至極精地步，不能知全。

❸⓿ 八式，太極拳中實兼備各家拳式，如十字手，少林門為平馬式；摟膝拗步，少林門為攻步式；下勢，少林門為撲腿式；金雞獨立，少林門為獨立式；手揮琵琶，少林門為太極式；搬攔捶，少林門為坐盤式；退步跨虎，少林門為懸腳式；栽捶，少林門為麒麟式。八勁，退步跨虎為開勁；提手上式為合勁；白鶴晾翅為提勁；海底針為降勁；摟膝拗步為進勁；倒攆猴為退勁；抱虎歸山為右轉勁；肘底捶為左轉勁。八快，即行如風，站如釘，升如猿，降如鷹，拳賽流星，眼如電，腰如蛇行，腳賽鑽之謂也。八法，即掤、擟、擠、按、採、挒、肘、

指、五拳、五步合五捶❸ 。點、擊、推、摟；搓、踏、截、鉤；啄、劈、冷、碰；抖、彈、炸、崩❸ 。手段多樣，功法出奇。若能從此推求去，技擊健身總相宜。

天人相合，延年者多。操琴命曲，為太極之歌，曰：「博大精微兮哲理純，理論完全兮功法深。養生健體兮惠生民，禦侮防身兮若有神。國之寶，世之珍，千秋兮萬載，共天體兮無垠！」

靠，乃太極拳最基本大法，所謂懷抱八卦是也。八腿，為翅、蹬、起、擺、接、套、襯、踩八種腿法，現時所練，僅翅（即分腳）、蹬、擺三腳，唯田師所傳中架，尚有踩腳，陳式小架中有二起腳，其他襯、套、接三種腿法，極不易練，亦瀕於失傳矣。

❸ 五手，為雲手、提手、合手、十字手、反手。五指，為屈指、伸指、捏指、閉指、量指。量指，又名尺寸指，亦名覓穴指。五掌，為如對掌、推山掌、射雁掌、晾翅掌、穿掌。五步，即左顧、右盼、前進、後退、中定，乃太極拳最基本步法，所謂腳踩五行是也。五捶，為撇身捶、搬攔捶、肘底捶、指襠捶、栽捶。

❸ 以上十六字為太極拳之手法、勁法。此外，尚有開、合、借、發、長、短、鑽、寸、分、撩、閃、還、換、蓄、給、捲放、粘、黏、連、隨、纏、接、逗、凌空諸勁，未一一備列，其中少量技法亦已失傳。

後　記

　　今春至今，費時近七月，完成《楊式太極真功》書稿，又費數日之力，完成二套拳架和整套太極八段錦的拍攝。全書畢事後，鬆快舒心之感油然而生，同時又有幾許感慨！快心者，因太極拳是我五十一年來傾心修煉與研究的國粹，今終殺青是書，庶幾不負田師之教誨與諸位師兄之指點，俾師傳楊家太極秘技，能夠傳承下去，不致湮沒，從而為弘揚優秀傳統文化略盡綿力！感慨者，田師在楊門弟子中是唯一受過楊家二代三位大師傳授調教的弟子；又是唯一在楊門學藝七年，所得技藝最全的弟子；也是唯一於1912年奉命代表楊家參加全國南北武術擂臺賽而一舉奪魁的弟子；還是最早的太極拳南傳者，不但在楊家有相當的位置，就是在太極拳史上也有一定的地位。可是，由於解放後50年代末田師即去世等等原因，目前田師之影響反而不是很大。是書之出版，或可為重現田師在太極拳界的應有聲望，稍效微勞。

　　此書包括三方面的重要內容：一是太極秘傳八段錦和其他功法；二是二套拳架，一為太極拳中架（一名「花架」），另一為太極拳老架（一名「小花架」「小功

架」）；三是既吸取前輩的經驗，又頗不乏個人體悟，歸納總結的8項太極拳功法要領。其中老架和全套太極八段錦及其他相關功法，屬首次公諸於世，中架亦較陳炎林所寫要詳盡。書中二套拳照由我演示，太極八段錦第一、五、八三段由兒子孫列演示，第二、三、四、六四段由弟子魏世民演示，第七段及其他功法中之抓壇子功和踩腿樁亦由我演示。

數十年來，我除了進行教學，搞科研、做學問以外，主要就是練拳與唱京劇，內子許敏幾乎承擔了全部的家務勞動，辛勤之至。值此書即將出版之際，謹向許敏女士給予的各方面的支援與幫助，表示深深的謝意！承蒙著名武術大家蔣浩泉老師惠予題詞，謹致感謝與敬仰之情！世民列印書稿、拍攝拳照，亦頗辛勞，亦附此致謝。

限於水準和年齡的關係，書中之理論與拳照或有謬誤與不到之處，倘讀者及專家，惠予指正，匡其不逮，企盼之至！

<div style="text-align:right">

孫以昭
二〇〇九年十月二十五日於安徽大學三合齋

</div>

導引養生功

張廣德養生著作　每冊定價350元

1 疏筋壯骨功＋VCD

定價350元

2 導引保健功＋VCD

定價350元

3 頤身九段錦＋VCD

定價350元

4 九九還童功＋VCD

定價350元

5 舒心平血功＋VCD

定價350元

6 益氣養肺功＋VCD

定價350元

7 養生太極扇＋VCD

定價350元

8 養生太極棒＋VCD

定價350元

9 導引養生形體詩韻＋VCD

定價350元

10 四十九式經絡動功＋VCD

定價350元

輕鬆學武術

1 二十四式太極拳＋VCD

定價250元

2 四十二式太極拳＋VCD

定價250元

3 八式十六式太極拳＋VCD

定價250元

4 三十二式太極劍＋VCD

定價250元

5 四十二式太極劍＋VCD

定價250元

6 二十八式木蘭拳＋VCD

定價250元

7 三十八式木蘭扇＋VCD

定價250元

8 四十八式木蘭劍＋VCD

定價250元

太極跤

1 太極防身術

定價300元

2 擒拿術

定價280元

3 中國式摔角
定價350元

彩色圖解太極武術

1 太極功夫扇
定價220元

2 武當太極劍
定價220元

3 楊式太極劍
定價220元

4 楊式太極刀
定價220元

5 二十四式太極拳＋VCD
定價350元

6 三十二式太極劍＋VCD
定價350元

7 四十二式太極劍＋VCD
定價350元

8 四十二式太極拳＋VCD
定價350元

9 楊式十八式太極劍拳
定價350元

10 楊氏二十八式太極拳＋VCD
定價350元

11 楊式太極拳四十式＋VCD
定價350元

12 陳式太極拳五十六式＋VCD
定價350元

13 吳式太極拳五十六式＋VCD
定價350元

14 精簡陳式太極拳八式十六式
定價220元

15 精簡吳式太極拳三十六式 拳架・推手
定價220元

16 夕陽美功夫扇
定價220元

17 綜合四十八式太極拳＋VCD
定價350元

18 三十二式太極拳 四段
定價220元

19 楊式三十七式太極拳＋VCD
定價350元

20 楊氏五十一式太極劍＋VCD
定價350元

21 嫡傳楊家太極拳精練二十八式
定價220元

22 嫡傳楊家太極劍五十一式
定價220元

23 嫡傳楊家太極刀十三式
定價220元

太極武術教學光碟

太極功夫扇
五十二式太極扇
演示：李德印 等
(2VCD)中國

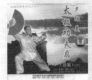

夕陽美太極功夫扇
五十六式太極扇
演示：李德印 等
(2VCD)中國

陳氏太極拳及其技擊法
演示：馬虹(10VCD)中國
**陳氏太極拳勁道釋秘
拆拳講勁**
演示：馬虹(8DVD)中國
推手技巧及功力訓練
演示：馬虹(4VCD)中國

陳氏太極拳新架一路
演示：陳正雷(1DVD)中國
陳氏太極拳新架二路
演示：陳正雷(1DVD)中國
陳氏太極拳老架一路
演示：陳正雷(1DVD)中國
陳氏太極拳老架二路
演示：陳正雷(1DVD)中國
陳氏太極推手
演示：陳正雷(1DVD)中國
陳氏太極單刀・雙刀
演示：陳正雷(1DVD)中國

楊氏太極拳
演示：楊振鐸
(6VCD)中國

本公司還有其他武術光碟
歡迎來電詢問或至網站查詢
電話：02-28236031
網址：www.dah-jaan.com.tw

原版教學光碟

歡迎至本公司購買書籍

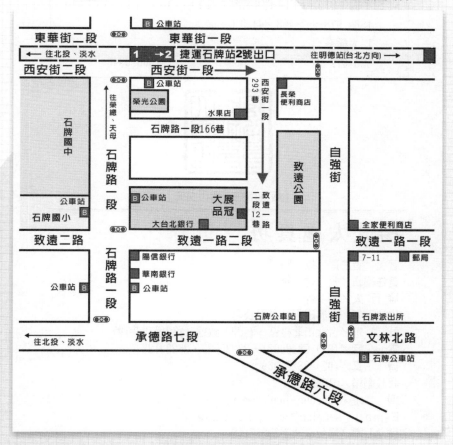

建議路線

1.搭乘捷運‧公車

　　淡水線石牌站下車,由石牌捷運站2號出口出站(出站後靠右邊),沿著捷運高架往台北方向走(往明德站方向),其街名為西安街,約走100公尺(勿超過紅綠燈),由西安街一段293巷進來(巷口有一公車站牌,站名為自強街口),本公司位於致遠公園對面。搭公車者請於石牌站(石牌派出所)下車,走進自強街,遇致遠路口左轉,右手邊第一條巷子即為本社位置。

2.自行開車或騎車

　　由承德路接石牌路,看到陽信銀行右轉,此條即為致遠一路二段,在遇到自強街(紅綠燈)前的巷子(致遠公園)左轉,即可看到本公司招牌。

國家圖書館出版品預行編目資料

楊式太極真功／孫以昭　著

－初版－臺北市，大展，2011〔民100.11〕
　　面；21公分－（武術特輯；131）
　ISBN 978-957-468-844-9（平裝）
　1. 太極拳
528.972　　　　　　　　　　　　　　100018346

楊式太極真功

著　　者／孫　以　昭
責任編輯／張　建　林
發 行 人／蔡　森　明
出 版 者／大展出版社有限公司
社　　址／台北市北投區（石牌）致遠一路2段12巷1號
電　　話／(02) 28236031・28236033・28233123
傳　　真／(02) 28272069
郵政劃撥／01669551
網　　址／www.dah-jaan.com.tw
E-mail／service@dah-jaan.com.tw
登 記 證／局版臺業字第2171號
承 印 者／傳興印刷有限公司
裝　　訂／建鑫裝訂有限公司
排 版 者／千兵企業有限公司
授 權 者／北京人民體育出版社
初版1刷／2011年（民100年）11 月

定　價／330元

大展好書　好書大展
品嘗好書　冠群可期

大展好書　好書大展

品嘗好書　冠群可期